그리되, 그리지 않은 것 같은,

그리되,
그리지 않은 것
같은,

시인 채호기가　　　화가 이상남의
감응해온　　　　　　작품세계

ㄴㄴ〉〈ㄷㄴ

머리말

이 책은 1부와 2부로 나누어져 있다. 1부는 2022년 여름 두 달 동안 쓴 것인데, 엄밀하게 말하면 2017년 처음 책을 쓰겠다고 말을 꺼낸 후 암중모색의 시간이 있었으니 5년이 걸린 셈이다. 그 5년 동안 두 번의 시도가 있었으나 방향을 잘못 잡아 모두 중도에 포기해야 했다. 이제 써도 되겠다는 확신이 찾아온 건 2022년 연초에 있었던 〈감각의 요새〉 전시회를 보고 난 뒤였다.

2부는 이상남씨와의 대담이다. 이런 구성이 내게는 위험천만한 모험이었으나 작품에 최대한 입체적으로 접근하기 위해 강행했다. 내 글과 대담의 내용 간에 어느 정도의 차이는 오히려 책의 재미를 더할 수도 있겠으나, 완전히 상반된 방향의 내용이 나온다면 나의 실패를 인정하고 내가 쓴 글을 폐기해야 할 수도 있었기에, 나로서는 내심 두려움과 긴장을 끝까지 안고 있을 수밖에 없는 처지였다. 그러나 다행히 글과 대담이 서로 상보적인 효과를 내는 결과를 얻었다고 감히 말해본다.

내 글에 영향이 미칠 것 같아 대담을 먼저 할 수는 없었다. 글을 끝낸 후, 보여주지는 않은 채, 글쓰기를 마쳤다는 얘기만 전하면서 대담을 하자는 말을 꺼냈다. 이번에는 내 글이 대담에 영향을 미칠 수 있겠다는 염려 때문이었다. 한동안 잠잠하다가 갑자기 말을 꺼냈으니 까맣게 잊고 있었던 이상남씨로서는 약간 당황할 수밖에 없었을 것이다. 그런 연유로 그의 뉴욕 체류 기간과 맞물려 일정을 잡는 데 조금 무리가 있었으나 넓은 아량으로 적극적으로 도움을 주어 문제를 해결할 수 있었다.

그동안 보유하고 있던 관련 자료들을 흔쾌히 제공해주고 물심양면으로 도움을 주었던 이상남씨, 정미영씨, PKM 갤러리, 더불어 페로탕갤러리에도 이 자리를 빌려

감사의 말씀을 전한다. 그리고 몇 년 전의 약속을 잊지 않고 재빨리 출간을 허락해주고 직접 편집 일까지 도맡아준 난다의 김민정 대표와 디자이너 김마리, 편집부 김동휘씨께도 감사드린다.

덧붙이는 말

원고를 출판사에 넘기고 일이 진척되어가는 중에 뒤늦게 이상남씨로부터 다섯 편의 자료가 내게 도착했다. 리처드 바인의 「서구의 시각에서 바라본 이상남의 무언의 언어」[1], 신방흔의 「이상남의 작품에 대한 양자물리학적 접근」[2], 배리 슈왑스키의 「평면 위에 숨쉬는 추상의 동심원」[3], 이필의 「상징 도상으로 그려낸 무한성의 수용 공간」[4], 마이아 다미아노빅의 「죽음만큼 아름다운 꿈」[5]이 그것들이다. 과문한 탓에 내가 놓친 자료들과 읽지 못한 외국 자료들이 한둘이 아니겠지만, 모자란 소견에도 이 다섯 편은 이상남씨의 작품 자체에 주목하면서 작품을 세부적으로 면밀하게 들여다보고 있다는 점에서, 그 글의 중요성이 그냥 지나치기에는 아쉽다는 생각이 들어 여기에나마 존재를 기억해두려 한다.

의사소통 도구로서의 언어와 언어 그 자체의 불실성을 분리해서 접근하는 구조주의 철학자들의 언어관을 도입하여 시각적 언어의 측면에서 작품에 접근하는 시도를 한다. 그에 따라 작품을 순수한 기하학적 형태로 보는 데 그치지 않고 그 이면에 붙어오는 문화적 함의를 보려 한다. 그리고 비트겐슈타인의 초기, 후기 철학의 다른 점을 그대로 수용하면서 두 가지 모두를 받아들이는 것처럼 보이는 작품의 이중성에 대해 말한다. 리처드 바인(Richard Vine), 「서구의 시각에서 바라본 이상남의 무언의 언어(The Wordless Language of Lee Sang-Nam: A Western View)」, 『SPACE』 1997년 3월호, 김희진 옮김, 58~63쪽.

2
양자물리학의 불확정성과 미결정성이라는 개념을 통해 작품을 이해하려고 시도하면서 그 개념들을 프로이트의 정신분석과 연결하여 해석한다. 신방흔, 「이상남의 작품에 대한 양자물리학적 접근」, 같은 책, 64~68쪽.

3
작품의 기계적인 요소와 손맛을 대비하는 것에 더불어, 이상남 작품의 특징을 작가의 일방적인 표현과 제시가 아닌 작가와 관객 간의 쌍방향적인 소통으로 보면서 "이상남의 그림은 감정적 지적으로 지배하려 하지 않는다"

"관찰자가 작품으로 무엇을 가져오느냐에 따라 다르다" "이상남의 작품들은 관찰자가 작품을 완성한다" 등으로 분석하고, 특히 이상남의 작품을 "명상적 고요함을 나타내면서도 정보로 가득하고 불안한 흥분으로 충전"되어 있다고 해석한다.
배리 슈왑스키(Barry Schwabsky), 「평면 위에 숨쉬는 추상의 동심원(Sang Nam Lee and the Subject of Abstraction)」, 『월간미술』 2001년 11월호, 최전승민 옮김, 118~123쪽.

4
중국이나 티베트 승려들의 신앙적 의례 과정과 이상남의 예술적 표현 과정의 치밀한 "제작 의례"를 비교하면서 그 과정을 구체적으로 꼼꼼하게 추적한다. 특히 한국 모노톤 회화의 연장선에서 이상남 그림의 작업 과정을 보면서도, 기존의 작업들과는 다른, 우연성이 아닌 기계적인 정확성과 철저한 계획성에 주목함으로써 "한국적 고요의 공간에서 동심원들의 서구적 역동성의 표현"을 읽어낸다. 더구나 그 계획성은 닫혀 있는 것이 아니라 열려 있는 것으로, "길고도 긴 구축 과정의 끝에 아무런 완결을 목표로 하지 않는다" "하나의 대답을 모색하는 일보다는 혼돈과 모순의 게임에 더욱 열중"하여, "구축된 구조는 언제나 변하는 의미 구조이기를 바라며 미래 표상으로서

작용"한다고 해석한다.
이필, 「상징 도상으로 그려낸 무한성의 수용 공간」, 『미술평단』 1997년 가을호, 61~72쪽.

5
이상남의 그림을 "속도"로 규정하면서, 그 속도를 오늘날 "정보시대의 warrior가 무시무시한 속도의 월드와이드웹에 그의 지식의 플러그를 꽂아놓고 정보망 속으로 대화에 빠져들어가고 있는 모습"으로 본다. 흥미로운 것은 이상남의 화면을 상반되고 모순적인 역설적 공간으로 보는 점인데, "화면 전체의 정확함과 완벽한 표면 처리, 작업 전체 과정의 엄격한 통제"에서 "한 줄기의 일탈"과 "즉흥 연주"의 "변주 형상"을 본다든지, "지성의 추상적 표현"과 "감수성의 표현"을 동시에 느낀다든지, "미니멀리스트들이 표방한 정적인 사고 구조를 움직임과 동요, 변화가 있는 구조로 바꾸고 있다"고 해석하면서 "게임의 무한한 가능성"을 내다본다. 마이아 다미아노빅(Maia Damianovic), 「죽음만큼 아름다운 꿈(Dreaming as Beautiful as Deadly)」, 'Project and Recede Ⅱ', Elga Wimmer PCC, 1998.

차례

1부

감응의 회화, 정교함과 뭉개짐
—이상남 작품에 대한 단상

1 도상과 형상 사이에서

그동안 이상남 그림의 형상(figure: 말이 감각적인 것에 덧씌우는 베일을 벗겨낸, 담론과 차별화하는 형상)들은 '도상'으로 불려왔다. 이 호칭이 적실한 면이 있는 것도 사실이다. 달리 무어라 부르겠는가. 그러나 그리 간단한 문제만은 아니다. 도상으로 통칭하는 순간 중요하고 섬세한 부분들을 놓칠 수 있기 때문이다. 화가 자신은 자신이 만들어낸 형상들을 "미래의 아이콘"[1]으로 지칭하기도 했는데, 그것은 일반적인 호칭에 짐짓 따라가면서 어떤 것을 숨기기 위한 트릭일지도 모른다. 이제 이 호칭이 적절한 것인지 따져볼 필요가 있다.

도상이라고 하면 정보 전달을 위한 기호적 기능을 떠올리게 된다. 하지만 회화가 정보 전달만을 위한 것은 아니기 때문에 이렇게 호칭할 경우 기의적인 측면의 내용을 잃게 된다. 형태적인 측면에서만 도상이다. 형태도 그것이 그려지는 전 과정을 참작하면 선뜻 도상이라고 부르기가 주저되는 것이 사실이다. 원이나 선은 컴퍼스나 자 등의 도구를 이용해서 그리는데, 요즘은 컴퓨터를 이용해서 얼마든지 보다 효율적으로 그릴 수 있다. 그러나 화가는 굳이 그것을 손으로 그린다. 그것도 혼신을 다해서 그린다. 심지어 선사들이 선화를 그리듯이, 원이라는 형태보다는 그것이 그려지는 순간 해탈에 가까운 정신의 자유로운 상태가 그 흔적에 묻어나는 것을, 혹은 단색화처럼 망아를 통한 신체적 침입이 그 흔적에 새겨질 것을 원한다. 이는 자신만의 형상을 창조하는 여느 화가들의 작업과도 크게 다르지 않다. 피카소나 베이컨이 똑같이 얼굴 초상을 그렸지만, 그 형상에 각자의 독창성이 있다는 것을 인정하지 않는 사람은 없을 것이다. 혹자는 자를 대고 선을 긋거나 컴퍼스로 원을 그리는, 누구나 할 수 있는 행위에 어떻

1
성완경, 「이상남의 아이콘 그림」, 『월간미술』 1996년 11월호, 116쪽.

2
이상남, 서면 인터뷰,
『Art Asia Pacific』,
(Issue 35) 2002.

게 독창성을 부여할 수 있는가 하고 반문할 수도 있겠으나, 이상남이 그리는 원이나 선은 그렇게 간단한 것이 아니다. 도구를 사용하긴 하지만 그 도구라는 것은 다른 화가들이 붓이나 칼을 이용하여 물감을 칠하는 것과 같은 비중이지 그 이상의 역할이 아니기 때문이다. 원이나 선, 점은 그저 도상이 아니라 어쩌면 이상남이 만들어낸 그만의 형상이라고 부르는 게 더 타당할지도 모르겠다. 그가 자신의 형상을 "미래의 아이콘"이라고 지칭한 것에 그 뜻이 숨겨져 있다. 도상은 도상이되 현재에는 없는 도상이라는 뜻이 그 모순적인 어구에 함축되어 있기 때문이다.

그러면 이제부터 도상이란 호칭 대신 형상이라고 부르면 될까? 그러나 여전히 간단치 않다. 화가 스스로 화면에서 자신이 그렸다는 흔적을 말끔하게 지우고 있기 때문이다. 그는 그릴 때의 혼신의 강도만큼, 아니 어쩌면 그보다 훨씬 더 많은 공을 그 흔적을 지우는 데 들인다. 화면에 하나의 물감층을 그리고 나면 사포로 문질러 매끈하게 한 다음 그 위에 또하나의 물감층을 덧씌워 그린다. 이런 작업을 여러 번 반복한다. 그의 그림에서 매끈함은 아주 중요한 의미를 지니고 있다. 그 의미에 대해서는 뒤에 다시 자세히 살펴봐야겠지만 우선은 그렸다는 흔적을 지우는 의미가 있다.

"나의 그림은 자연의 물상으로부터 시작하지 않는다. 인간이 창조한 형상들이 그 출발점이다"[2]라고 말하고 있듯이 이상남 그림의 대상은 자연의 물상이 아닌 시뮬라크르다. 알다시피 20세기 중반 무렵부터 원본과 복제물 사이의 오래된 위계질서가 무너지면서 시뮬라크르가 현대의 사유에서 중요한 개념으로 부상하였다. 이상남의 태도는 마르셀 뒤샹이 주목한 레디메이드와도 이어지는 부분

이 있지만 그것보다 더 근본적이고 총체적이라는 점에서 20세기 중후반 철학자들의 시뮬라크르 개념과 더 친숙해 보인다. 들뢰즈에 의하면 사본에는 원본의 복제물이라는 위계적 의미가 함축되어 있다. 그런 의미에서 시뮬라크르에는 원본도 사본도 아닌 그 둘 모두를 전복하는 뜻이 함의되어 있다. 이로써 시뮬라크르는 모든 것의 정초가 되는 원형을 모델로 한 생산이라는 체계를 부정하고, 비인격적이고 전 개체적인, 잘게 부수어진 분자적인 차이들의 유목적인 분배에 의해 생산하는 새로운 생성 체계를 가리킨다.[3] 이에 의하면 자연의 사물도 분자적인 요소들로 가득찬 시뮬라크르다. 결국 자연의 물상과 인간이 만들어낸 형상 간에는 어떤 위계도 없을 뿐만 아니라 이 모두가 거대한 생성 체계로서 세계 전체의 동등한 요소일 뿐이다. "나는 삶에 있어서나 예술에 있어서나 근본적인 창조는 없다고 본다"[4]라는 화가의 말은, 풍기는 뉘앙스는 조금 다르나 그 바탕에 이러한 사유가 들어 있음을 엿볼 수 있다. 기호(도상)를 자신의 오브제로 세우는 이상남의 선택에는 이러한 현대적 사유가 전제되어 있다고 볼 수 있다.

그가 도상을 컴퓨터를 이용하여 복제하지 않고 직접 그린다는 것은 그린다는 행위 자체가 그의 그림에서 중요한 요소 중 하나이기 때문이다. 회화의 역사를 되짚어볼 때, 그린다는 행위는 대상을 동일하게 모방해내는 것에서 출발했지만 오래전, 그러니까 인상파 이후부터 사진과 경쟁하면서 회화의 목표는 더이상 동일한 것의 재현이 아니었다. 그 변화는 크게 두 개의 흐름으로 나뉘는데, 하나는 그려진 결과물인 형상에 주목하는 것이고, 다른 하나는 그리는 행위, 즉 그 과정에 주목하는 것이다. 이상남은 두 갈래의 흐름 중 어느 한쪽에만 서지 않고 양쪽 모두를 자기

3
질 들뢰즈, 『차이와 반복』, 김상환 옮김, 민음사, 2004 참조.

4
이상남, 「어느 해체주의자의 소리」, 『New Observations』 1998년 겨울호(Issue 117).

그림의 주제와 형식으로 선택하면서 그것을 뒤섞어 예상치 못할 효과를 만들어낸다. 도상을 직접 그린다는 것은 많은 화가가 형태적 변용을 통해 자신만의 창조적 작품을 만들어내는 것과는 결이 다르지만, 즉 결과물인 형상이 겉으로 보기에는 그대로지만, 그린다는 행위가 갖는 내재적 차이에 의해 외부적으로도 결코 같은 도상이 아닌 이상남만의 로열티를 갖게 된다는 것이다. 겉모습은 도상일지라도 화가가 창조한 형상으로 보는 것이 타당하다는 말이다. 그러나 더 중요한 것은 그 이후다. 자신이 창조한 형상을 다시 도상으로 돌려보내는, 그린다는 행위의 흔적을 말끔히 지우는 것이 그의 후속 작업이기 때문이다.

왜 그렇게 할까? 왜 화가는 기성의 흔한 형태인 도상을 오브제로 삼고, 그 도상을 그리는 혼신의 노동을 통해 자신만의 형상을 만든 다음, 다시 그 형상을 도상으로 보이게끔 하려고 애쓰는 것일까?

SANG NAM LEE **4-fold landscape -Circle 2**, 1996.
Watercolor and Colored Pencil on Paper, 23×16.5cm

SANG NAM LEE **4-fold landscape –Polygon C**, 1992.
Watercolor and Colored Pencil on Paper, 69.5×102cm

SANG NAM LEE **4-fold landscape -Polygon A**, 1993.
Watercolor and Colored Pencil on Paper, 69.5×102cm

2 원, 선, 점

원이 있다. 원 안에 그보다 작은 원이 하나 있기도 하고 (〈West〉〈B+B+W〉 연작, 〈APR-MAY〉 연작[24~25쪽]), 여러 개의 원이 있기도 하다(〈Wind 333〉〈W&B.C〉[27쪽]〈White and Black〉 연작). 선은 원에서 빠져나오고 있다(〈Wind 333〉). 거꾸로 선이 원으로 빨려들어간다고 볼 수도 있다. 하지만 〈Project-Recede〉라는 그림 제목을 참조하면 선은 원에서 빠져나오고 있는 것으로 보인다.[5] 왜냐하면 원은 규정된 하나의 실체로 보이고 선은 그 확정된 질서로부터 빠져나오는 이탈로 보이기 때문이다. 화가는 "직선은 죽음이다. 원은 삶이다"[6]라는 말을 여러 번의 인터뷰에서 반복해서 하고 있는데, 이때 죽음은 삶의 결과나 완성으로서의 죽음이 아니다. 완결된 질서에서 떠나 새로운 질서를 찾아나가는 출발로서의 죽음을 가리킨다. 하나의 체세포가 죽고 새로운 세포가 만들어짐으로써 우리 신체가 성장하는 것과 같은 의미이다. 그런 의미에서 원은 하나의 질서로 세워진 삶이면서 한편으로 정체되고 닫힌 죽음을 가리키는 것이고, 반대로 선은 삶에서 이탈하는 죽음이면서 정체된 것을 뚫고 새로운 변화를 모색하는 삶이기도 한 것이다. 다음과 같은 화가의 말은 이를 단적으로 보여준다.

이곳에서 저곳으로 가는 것 자체가 간접 죽음의 체험이다. 새로운 세계에 내 몸을 내주는 것은 언제나 목숨을 거는 행위이다. 오직 죽음에 의해서만이 저쪽으로 옮겨갈 수 있는 생명을 건 도박이다. 우리는 매 순간마다 우리의 목숨을 걸고 있다는 사실을 알아야 한다. (……) 죽음조차도 끝일 수 없는 이유가 바로 여기에 있다. 죽음 속에서만 삶이 보이기 때문이다. 그리고 마침내 찾아온 그 도약의 순간은 바로 각성의 순간이다. 결국 죽음과 삶의 끊

5
그동안 잡지에 게재한 글이나 논문에서 〈Project-Recede〉란 제목을 〈돌출-후퇴〉로 번역하고 있으나, 이상남의 원과 선과 점들이 정적이기보다는 동적인 감응에 가깝다는 이유로 동사로 번역하여 〈계획하다-물러나다〉가 더 적절한 것으로 보인다.

6
이상남, 서면 인터뷰, 같은 책.

7
이상남, 「어느
해체주의자의 소리」,
같은 책.

임없는 순환 속에서 우리는 더이상 단절이 아닌 연속을 보는 것이다.[7]

선은 하나의 원에서 빠져나와 다른 하나의 원을 만든다. 그 두 개의 원은 동심원 바깥, 동심원의 질서 외부에 있는 것으로 미루어 새로운 질서를 확립한다기보다 이탈이나 이동을 보여주는 움직임에 가깝다. 이 움직임은 고정된 동심원과는 달리 힘의 감응을 일으킨다. 이때 두 개의 원, 즉 두 힘의 축을 이루는 것이 점이다. 이로 인해 두 개의 작은 원도 동심원에 대해서는 힘의 축이 된다. 힘의 축인 점은 동심원 내부에 있다. 이 사실은 움직임을 만드는 힘의 근원이 정체된 동심원 안에 있다는 것과 힘이 두 개의 원과 선, 점에서만 발생하거나 작용하는 것이 아니라 고정된 동심원까지 움직이게 한다는 것을 보여준다. 흐릿하게 그려져 있지만 움직임의 흔적이 남아 있는 것이 방증이다(⟨B+B+W⟩ 연작). 물론 선의 흔적은 비교적 뚜렷하지만 동심원의 흔적은 명확하지 않다. 어느 정도 확립되어 있는 삶을 변화시킨다는 것은 쉬운 일이 아니다. 작은 원에서 출발한 선은 힘의 축에 닿아 힘을 발생시키지 못하고 끊어지기도 한다(⟨West⟩).

가장 기본적인 모티프인 두 개의 동심원 안에 중심이 다른 작은 원들이 생기기도 한다. 그 작은 원들은 독립적인 동심원들을 만든다. 이는 내재적인 삶의 변화의 단초들이다. 두 개의 동심원이 하나의 자아와 하나의 신체를 표상한다고 가정하면 신체 내부에 현실화된 하나의 자아만이 아니라 잠재적인 여럿의 자아가 있을 수 있다는 것이고, 이로부터 하나로 결정된 것이 아닌 여럿일 수밖에 없는, 생성하는 그 자체의 움직임인 삶의 변화를 이끌어내

는 힘이 발생할 것이다. 뒤에서 자세히 얘기하겠지만 노란 원은 이와 깊은 관련이 있어 보인다(⟨W&B.A⟩ ⟨W&B.B⟩ [26쪽] ⟨W&B.C⟩[27쪽] ⟨White and Black(Seven)⟩ ⟨White and Black(10)⟩ ⟨APR-MAY⟩ 연작 중 3[24쪽]. 5)

그 전에 힘과 그 축에 대해 좀더 얘기해보자. 외부에서 두 개의 원이 선으로 이어지며 날개를 펼친 듯 대칭적인 운동을 하던 힘의 축은 내외부에 하나씩 생겨 힘의 소재와 방향을 바꾼다(⟨(1)APR-MAY⟩[25쪽]). 이로부터 힘을 표상하는 선은 직선에서 곡선으로 바뀌어 지렛대에서 끌어당기는 장력으로 바뀐다. 두 개의 힘은 서로 교차하거나 꼬이기도 하면서 축을 표상하는 점이 두 개에서 세 개로 늘어나며 힘의 질이 다변화한다(⟨(2)APR-MAY⟩ ⟨(5)APR-MAY⟩). 힘의 축인 점은 질을 달리하는 원의 축 안에 자리잡아 하나의 소재에서 발생한 힘이 두 개의 질적 힘이 될 수도 있다는 것을 보여주기도 한다(⟨(1)APR-MAY⟩[25쪽] ⟨(3)APR-MAY⟩[24쪽]). 힘의 선은 짧게 끊어지며 질을 달리하지만 하나로 통합하기 위해 모이기도 하고(⟨W&B.C⟩ [27쪽]), 흩어지며 새로운 방향으로 뻗어 모색하기도 하고 (⟨White and Black(Seven)⟩), 짧은 축으로만 남아 소비되기도 한다(⟨White and Black(10)⟩).

이러한 힘과 운동의 모색과 각축 속에서 흐릿한 노란 원들은 잠재적인 원. 혹은 계획이나 꿈을 표상하는 듯하다 (⟨(3)APR-MAY⟩[24쪽] ⟨(5)APR-MAY⟩).

SANG NAM LEE **4-fold landscape (3)APR-MAY**, 1992.
Acrylic on Panel, 30×30.5cm

SANG NAM LEE **4-fold landscape (1)APR-MAY**, 1992.
Acrylic on Panel, 30×30.5cm

SANG NAM LEE **4-fold landscape W&B.B**, 1992–1994.
Acrylic on Panel, 58×58.5cm

SANG NAM LEE **4-fold landscape W & B.C**, 1992-1994.
Acrylic on Panel, 58.5×58.5cm

3 노란 원과 다각형

노란 원의 등장과 다각형은 밀접한 관련이 있다. 다각형은 노란 원 속의 세계다(《(3)APR-MAY》). 앞에서 노란 원은 꿈이나 계획 등의 잠재적인 세계를 가리킨다고 했는데, 그래서 흐릿하게 그려져 있다(《(3)APR-MAY》[24쪽] 《(5)APR-MAY》). 들뢰즈의 개념으로 말하자면 재현-현실적인 층위에서는 이념-잠재적인 층위는 보이지 않기 때문이다. 그러나 이어지는 다른 그림에서는 노란 원이 선명하게 그려져 있다. 그림의 대상이 현실적인 층위에서 잠재적인 층위로 달라졌기 때문이다. 노란 원과 다각형의 그림은 그린 시기도 대체적으로 겹쳐진다. 다각형 그림은 노란 원 속의 세계를 그린 것으로 추정되는데, 우선 잠재적인 층위와 현실적인 층위의 관계, 그리고 잠재적인 층위의 기능을 표상하고 있는 노란 원에 주목해보자.

노란 원은 사영기하학에 기초하고 있다. 알다시피 사영기하학은 유클리드기하학의 하나의 공리를 무너뜨리면서 비유클리드 공간을 사유하게 함으로써 유클리드기하학과 비유클리드기하학을 포괄하는 기하학이다. 유클리드 공간에서 평행한 두 직선은 영원히 만나지 않는다. 그러나 무한대 개념을 추가한 사영기하학은 평행한 두 직선이 무한대에 위치한 원점인 무한 원점에서 만난다고 정의했다. 이는 실재하지만 현실화되지 않아 우리 눈으로는 지각할 수 없는 세계인 잠재적인 세계가 있다는 것을 나타낸다. 이처럼 노란 원은 실재하지만 우리가 볼 수 없는 잠재적인 세계를 표상한다. 그림 〈Yellow Circle 1〉[35쪽]은 사영기하학의 도형들을 얇은 선의 중첩으로 보여준다. 직각으로 구부러지는 굵은 선과 점과 곡선, 진하게 그려진 원의 부분은 현실적인 층위를 나타낸다. 그에 비해 얇은 선은 노란 원이라는 잠재적인 세계의 상징에 의해, 현실화

되지 않아 지각할 수는 없지만 실재하는 복잡하고 지난한 과정들을 나타낸다고 볼 수 있다. 그림 〈Yellow Circle 2〉〔33쪽〕에 오면 훨씬 더 복잡해진다. 앞에서 사영기하학에 의존하고 있다고 했지만, 사실은 사영기하학과 비유클리드기하학에 기초하고 있다고 봐야 한다. 앞서 말한 그림에도 나타났지만 흔히 리만기하학이라고 불리기도 하는 타원기하학이 중요하게 나타나기 때문이다. 원뿔이나 원기둥의 형태가 자주 등장하지만 이는 타원의 등장과 깊은 관련이 있어 보인다. 뒤에 다시 살펴보겠지만, 타원은 앞으로의 그림에서 중요한 몫을 갖는다. 또한 눈에 띄는 점은 원을 4분할하며 교차하는 두 개의 직선이다. 이는 타원에도 어김없이 등장하는데, 원의 왜상이 타원이라는 것을 짐작하게 한다. 원의 입체적인 변형인 것이다. 원기둥의 밑변은 평면에서 타원으로 나타난다. 사각형이 타원으로 변형되기도 한다. 그림 〈Yellow Circle 3〉〔34쪽〕의 곡선과 다각선, 사각형의 만남은 입체적 형태의 평면화와 관련 있어 보인다. 하지만 단순하게 입체의 평면도에 국한되는 것은 아니다. 그보다는 잠재적인 형태의 시각화라고 봐야 할 것이다. 다각형의 축소판이 부분적으로 이미 등장하고 있다는 점에서 그 점을 짐작할 수 있다.

　다각형 연작들은 다각형의 형태를 다루지 않는다. 그보다는 힘과 움직임의 형태를 표현하고 있다. 잠재적 층위인 이념의 미분적인 변형들과 사유의 운동을 다루기 때문이다. 다각형 연작들은 1992~1995년 사이에 제작되었는데, 제작 시기에 따라 일련번호가 매겨져 있지 않다. 왜 그렇게 했는지 그 이유를 짐작하기 힘들기 때문에 단순한 형태에서 복잡한 형태로의 변이를 따르기로 한다. 그 순서가 대체적으로 제작 시기순과 일치한다. 1992년에 제작

한 〈Polygon C〉[18쪽]가 상대적으로 가장 단순한 형태를 보이고 있는데, 〈Yellow Circle 3〉[34쪽]에 등장한 도형들이 부분적으로 이어서 등장하고 주로 타원과 원이 많은 비중을 차지한다. 여기서는 진함과 여림이 현실적인 층위와 잠재적인 층위의 구분을 담당하지 않는다. 잠재적인 층위를 그 대상으로 하고 있기 때문에 진함은 이념의 형태를, 여림은 이념으로 계열화하기까지 사유의 운동 궤적을 나타내는 것으로 보인다. 가장 눈에 띄는 것은 알파벳으로 보이는 문자의 등장이다. 그림 상단 우측에는 동심원 형태의 배경으로 등장하고 있고, 상단 왼편에는 알파벳 소문자 g의 형태가 보인다. g는 기하학인 geometry의 첫 글자로 추정해볼 수 있지만, 그보다는 원과 직선과 곡선이 만나는 화가의 기본 형상으로 보는 것이 더 적절해 보인다. 어떻든 사유하기 위해서는 언어가 동반될 수밖에 없다는 점을 나타내는 것으로 보인다.

그리고 1993년에 〈다각형〉 연작 A[19쪽], D, E를 제작하는데, 여기서도 운동의 궤적을 여린 선이나 형태로 표현하고 있지만 더이상 운동을 궤적으로 나타내지 않고 운동 자체가 힘의 표현으로서 굵은 선이나 점으로 나타난다. 이념과 이념의 운동이 전후 순서나 중요도에서 차별적으로 다루어지지 않고 평등하게 다루어짐으로써 이념의 형태도 형태지만 그보다는 강도적 운동에 훨씬 더 많은 비중을 두고 있다는 점을 알 수 있다. 형태적으로는 동심원과 원과 선, 점, 그리고 간간이 나타나는 타원과 사각형, 다각형에서 크게 다른 변형이 없는 반면에 운동의 강도적 크기와 방향을 나타내는 점과 선, 원 들은 훨씬 복잡하게 서로 얽히고 중첩되고 잇고 뻗어나가고 꺾인다. 그런 복잡함속에 단연 눈에 띄는 것은 점과 점, 점과 작은 원을 지렛

대적인 힘으로 연결하는 형상과 원과 원을 연결하는 직선과 타원의 형상이다. 이런 형상들은 힘을 전달하는 가장 기본적인 기계적 형상이다. 힘의 두 축을 연결하는 막대인 암arm과 벨트가 그것이다. 이념과 운동의 미분화된 형태들이 서로 짝짓기를 통해 더 큰 계열화를 이루면서 하나의 개별화된 운동의 형태를 만들어내는 것이다. 1995년의 〈다각형 B〉에 오면 그렇게 개별화된 형태의 운동들이 서로 잇고 이동하면서 직선운동을 회전운동으로 전환시키는 복잡한 이동을 목격할 수 있다. 이 개별화된 형태의 운동을 표상하는 형상은 이상남 그림의 기본 모티프로, 이후 그림에도 중요하게 등장하게 된다.

SANG NAM LEE **4-fold landscape -Yellow Circle 2**, 1995-1996.
Watercolor and Colored Pencil on Paper, 108×76.5cm

SANG NAM LEE **4-fold landscape -Yellow Circle 3**, 1995–1996.
Watercolor and Colored Pencil on Paper, 69.5×102cm

SANG NAM LEE **4-fold landscape -Yellow Circle** 1, 1995.
Watercolor and Colored Pencil on Paper, 108×76.5cm

4 힘의 포착, 힘의 감응

그림 〈Project/Recede(Twin)〉[40쪽]은 동심원이 배경과 거의 구분되지 않을 정도로 뒤로 물러나 있다. 가늘고 흐린 선으로 꺼질 듯 간신히 표시되어 있을 뿐이다. 반면 검은 원과 선들이 앞으로 돌출해 있다. 무대 위의 핀 조명처럼 다른 것들은 어둠 속에 묻어두고 오롯이 돌출된 것에 주목하겠다는 의지로 읽힌다. 돌출해 있는 것은 힘의 포착을 가리킨다. 힘은 차이 나는 것들의 복수화로부터 생긴다. 단수로는 힘이 생길 수 없다. 힘의 관계는 힘의 형태를 만든다. 그림에서 원은 선과의 관계에서 원심력과 구심력의 형태를 만든다. 그리고 굵은 선과 가는 선의 차이는 단순히 형태와 궤적을 구분하는 것이 아니라 힘의 빠름과 느림을 나타낸다. 힘의 관계와 속도는 힘의 질료화, 감성화, 개체화와 깊은 관련이 있다. 작용과 반응, 빠름과 느림의 구성은 힘의 역량, 즉 감응을 나타낸다. 그림은 회전하는 운동의 작용에 원심력과 구심력으로 반응하고 빠름과 느림이 선의 굵기로 나타나는데, 느릴수록 선이 굵게, 빠를수록 가늘게 표현된다.

직선운동은 힘의 관계 구성에 의해 회전운동으로 변환한다. 그림에 나타나는 형상은 기존의 기계적 형태를 재현하고 있다기보다 힘의 감응을 형상화하고 있다고 보는 것이 더 적절하다. 거기에는 직선운동과 회전운동만 나타나는 게 아니라 그 빠름과 느림이 함께 표현되어 있다. 힘의 강도적 차이는 원의 크고 작음이, 힘의 질적 변환은 직선운동과 회전운동의 연결이, 힘의 방향 전환은 원과 선의 위치 변화의 접속으로 나타난다(〈Project/Recede(W+L4)〉〈Project/Recede(W+L5)〉[41쪽]).

따라서 개별화된 형태의 운동, 즉 힘의 개체화는 감응의 개체화이기도 하다. 그림 〈Project/Recede(W+L5)〉

〔41쪽〕의 하단 중간에 끼어 있는 형상은 잔상을 통한 상하 운동의 흔적을 나타내는 것도 아니고 진동을 표현하는 것도 아니다. 만약 운동의 궤적을 표현하는 것이라면 진함과 여림의 구분을 주었을 것이다. 그 형상은 떨림이나 진동이라는 힘의 감응을 왜곡된 상을 통해 표현한 것이다. 이렇게 서로 연결된 삼각형과 반복 중첩된 두 원, 눕혀진 원과 선은 힘의 감응, 운동의 형상이지 입체적인 것의 평면화를 위한 왜상이 아니다.

타원은 원의 변형이 아니라 원의 왜상이다. 왜상인 타원은 힘의 속도에 의해 생긴다. 즉 힘의 감응을 형상화한 것이다. 가는 선으로 여러 겹 그려진 원은 동심원의 형상이 아니라 빠른 회전운동을 나타낸다. 따라서 원은 운동의 힘에 의해 일정한 방향으로 잡아당겨지거나 눌리면서 타원이라는 왜상을 만든다. 타원이 힘의 감응이라는 점을 증명하는 또하나의 사실은 색의 등장이다. 그 이전에도 무채색뿐 아니라 간간이 색이 있었지만 존재감을 가지고 등장한 것은 아니었다. 색은 표상이 없이도 감응하고 감응시키는 직접적인 힘의 감응이다(⟨Circle 1⟩ ⟨Circle 2⟩ 〔17쪽〕).

이제 그림은 힘과 운동의 감응을 표현하는 단계로 접어든다. 검은 타원이 선과 연결하여 다른 타원과 접속하는 형상은 겉보기에 눕혀진 선과 원으로 보이지만 실제로는 감응의 형상들이다. 지금까지의 형상들과는 달리 리듬감이 느껴진다. 굵고 진한 검은색은 시각만이 아닌 다른 감각을 요청한다. 색이 주는 감응이 시각을 통한 촉각과 미각을 불러오는 것이다. 그림 ⟨W+W&B12⟩와 ⟨W+W&B21⟩〔47쪽〕은 비슷한 연작들 중에서도 날카롭게 찔러오는 감각과 청각의 감응을 불러일으킨다.

〈R+W(S)〉〔46쪽〕 연작들의 빨강은 이전 연작들의 검은색과 대비되면서 이 그림들이 힘의 감응의 표현이라는 것을 증명하는 듯하다. 더이상 시각적 형상은 시각적인 감응에 그치는 게 아니라 운동과 힘, 색의 직접적 감응을 요청하는 듯하다.

SANG NAM LEE **4-fold landscape** – **Project**/**Recede(Twin)**, 1996.
Acrylic on Canvas, 231×172cm

SANG NAM LEE **4-fold landscape** - **Project**/**Recede**(**W**+**L5**), 1997.
Acrylic on Canvas, 231.1×172.7cm

5 감응의 회화

이즈음에서 문득 뒤를 돌아보는 언덕배기들처럼 길모퉁이에서 잠시 숨을 돌리고 지금까지 걸어온 길을 되돌아볼 필요가 있다. 그림들이 그걸 요구하고 있다. 부지불식간에 그림을 하나의 담론으로 여기고 하나의 기표에서 다른 하나의 기표로 옮겨가면서 유비적 독해와 알레고리적 치환에 몰두한 건 아니었는지 반성해본다. 회화는 작동하는 것이다. 그림은 수용자들에게 회화를 살아 있는 것으로 대하도록 요구한다.

음악은 신체에 직접 작동하여 신체를 바꾼다. 음악이 신체에 파고들면서 때로는 기쁨의 신체로 때로는 슬픔의 신체로 변화시키는 것이다. 음악은 기억을 소환하여 그 기억으로써 슬픔의 감성을 불러일으키거나 기쁨의 감성을 일으키는 것이 아니다. 이것은 음악이 반드시 정신적 작용을 거쳐서 신체에 변화를 가져오는 것이 아니라는 말이다. 이를 두고 음악을 표상 없는 사유라고 한다. 갓 돌을 지난 아이가 자장가를 듣고 눈물을 흘리거나 신나는 음악을 듣고 몸을 흔들어 춤을 추는 것은 어떤 기억을 떠올려 그렇게 하는 게 아니라 음악이 직접 신체에 작동하기 때문이다. 그에 비해 시와 회화는 표상 없이는 작동하지 않는 예술이다. 특히 회화는 그 자체가 표상이다. 그러나 시는 언어가 가리키는 기존의 표상을 삭제하고 그 언어가 전혀 엉뚱한 새 표상을 가리킴으로써, 기존의 표상과 새 표상 간의 격차가 만들어내는 긴장 또는 힘의 작용으로 작동한다. 회화의 작동도 시와 비슷하다. 하나의 오브제를 하나의 새로운 표상으로 창조해냄으로써 비로소 회화는 작동한다.

그런데 이상남의 회화는 우리가 익히 알고 있는 회화보다 음악에 한 발짝 더 다가가 회화에서 좀더 멀어지면서

8
작가 인터뷰, 「영원한 청년
작가, 서양화가 이상남
님」, 〈영삼성〉, 2010년
11월 10일.

작동하는 것 같다. 특히 〈풍경의 알고리듬〉 시리즈가 그
러하다. 알고리듬은 수학적 연산만을 가리키는 게 아니라
물리적 힘과 운동의 생산과정으로서 생성을 가리킨다. 음
악이 새로운 신체의 생성에 직접 작용하듯이 말이다. 이
런 '음악으로서의 회화'는 기존 회화의 활동으로부터 가
장 멀리 떨어져 있는 활동이다. 회화의 바깥으로서 음악
에 위치하기. 이를 음악에 빗대어 표상 없는 사유로서의
회화, 즉 감응의 회화라고 불러볼 수도 있겠다. 감응이 발
생하는 위치를 고려해볼 때 자연과 인공의 구별보다 앞서
미분화로서의 도상이 있고, 그것이 이상남의 형상들이다.
어떤 기계나 건축물이라는 개체가 있기 전에 그것을 생성
하는 지도로서 제도, 도면이 있듯이 말이다. 그래서 그림
은 외부의 실재를 생산하는 재료와 작동하는 힘을 직접 가
리킨다. 그래서 〈풍경의 알고리듬〉 시리즈의 기호는 수학
적 기호이면서 물리적 힘과 운동법칙으로서의 음표, 공기
의 흐름, 우주의 지평, 반복하는 박자, 리듬, 음악의 형상,
감응의 운동…… 등등이다.

　감응의 회화는 그림과 그 수용자의 공동 생산에 기초한
다. 이상남은 "이미지를 츄잉chewing한다"[8]고 말한다. '츄
잉'이라는 단어에 이미 운동의 의미가 들어 있고, 그림이
시각적인 것만이 아닌 미각과 촉각의 감응으로 이루어진
다는 뜻이 포함되어 있다. 게다가 '씹는다'는 몸 외부의 것
을 잘게 부수어 몸과 결합시키는 행위이기도 하다. 감응
이야말로 이질적인 것들을 뒤섞는 힘의 결합이다. 이때
힘은 개체화된 힘의 능동적 작용이 아니다. 개체화 이전
에 잘게 부수어진 미분화 상태의 분자적 결합이다. 그래
서 감응은 능동과 수동을 모두 포함하는 쌍방향적인 것이
다. '츄잉한다'는 말은 화가에게만 해당하는 것이 아니다.

아니 오히려 수용자에게 더 적극적으로 다가든다. 화가는 관람자들이 그저 자신의 작품을 바라보는 것으로 만족하지 않는다. 거기에 더해 츄잉해주기를 바라는 것이다. 츄잉해서, 그림과 수용자가 만나 새로운 신체가 생성하기를 바라는 것이다. 이로부터 그림을 관람하는 행위는 그림을 보고 그림 안에 숨겨진 암호를 해독하고 의미를 해석하는 것에 그치지 않게 된다. 회화의 수용은 회화의 기능에 참여하는 것이다. 회화는 그림과 관객이 만나 맺는 관계에 대한 실험의 장소가 된다.

회화라는 정체성을 최대한 유지하면서 기존 회화의 활동으로부터 멀리 벗어나는 여행[9], 즉 회화의 바깥에 위치하기는 첫번째로 음악에 위치하기에서 두번째인 건축에 위치하기에 이른다. 이는 회화가 작가로부터 수용자에게로 가는 일방향적인 것에서 작가와 수용자가 함께 만들어가는 쌍방향으로의 전환이 있었기 때문에 가능했다. 그림을 전시실에서 벗어나 건축물에 배치하는 것은 단순한 장소 이동을 넘어서 회화와 건축의 접속을 통한 새로운 생성, 감응으로서의 회화의 실천적 행위로 봐야 한다. 그렇듯이 이상남 그림은 수용자의 해석적 태도만으로는 점점 접근하기 힘들어진다. 그림들은 더 적극적인 참여를 요구하고 있고, 우리는 거기에 부응해야 한다.

9
박영택, 「길고 긴 여정으로서의 회화」, 『월간미술』 2010년 2월호 참조.

SANG NAM LEE **4-fold landscape R+W(S) #3**, 2000.
Acrylic on Canvas, 17.8×12.7cm

SANG NAM LEE **4-fold landscape** (**W+W&B21**), 1997–1998.
Acrylic on Panel, 24×33cm

6 그린다는 행위와 회화의 복권

모든 화가에게 그린다는 행위는 가장 근본적인 삶의 형태다. 하지만 이상남에게 그린다는 행위는 지금까지 살아왔던 자신의 삶을 허무는 절망을 딛고, 절박하게 새로운 뭔가를 삶으로 받아들여야 하는 실제적이고 구체적인 경험과 맞닿아 있다.

10
이상남, 「어느 해체주의자의 소리」, 같은 책.

나는 미국에 와서 내가 그때까지 진부하다고 생각해왔던 작업인 페인팅, 즉 붓으로 무언가를 그린다는 것을 처음부터 다시 시작해야만 했다. 내가 처음 미술을 하기로 결심한 70년대의 우리나라 전반적인 미술 동향은 미니멀 아트였고 나는 그 속에서 어느 정도 성공도 거두었다. 그런데 80년대의 뉴욕은 전혀 다른 것을 하고 있었다. 지독히도 운이 나쁘다고 생각했지만 또 한편으로는 오히려 운이 좋은 셈이라는 생각도 들었다. 내가 알고 있는 미술 이론이 전적으로 부정되니까 절벽 위에 서 있는 기분이었다. 그렇지만 무엇인가 해야 된다고 생각했기 때문에 나는 아무것도 없는 바탕에다 선을 긋는 것부터 시작했다. 그야말로 처음부터 다시 시작한 것이다.[10]

제대로 된 화가라면 그린다는 행위에 대한 근본적인 반성이나 자각이 없이 그림을 그리지는 않을 것이다. 그러나 또한 화가는 언제나 그린다는 행위가 처음 시작된 때부터 계속되어온 오래된 행위의 연속선상에서 그릴 수밖에 없다. 때문에 자신의 시대보다 조금 앞선 선배들의 작업에서 영향을 받으면서도 또한 그 영향으로부터 벗어나려는 노력이 '새롭게' 그린다는 행위의 질적인 내용을 이루게 된다. 앞의 인용문에서 "우리나라 전반적인 미술 동향은 미니멀 아트였고 나는 그 속에서 어느 정도 성공도

거두었다"는 말은 이런 통상적인 연속선상에 있는 화가의 존재를 가리킨다. 하지만 이상남의 도미는 그의 삶이 그의 그림을 에포케와도 같은 급격한 단절로 밀어넣었다는 것을 말해준다. 조금 과장하면 이는 마치 말라르메가 무와 언어를 발견하는 잔혹하고 무서운 시련을 거쳐 독자적인 시인으로 새롭게 탄생하는, 백지의 공포와 마주하던 1866년의 어느 날 밤들을 떠올리게 한다. 그러니까 "나는 아무것도 없는 바탕에다 선을 긋는 것부터 시작했다"라는 말의 의미는 화가로서 무엇이든 해야 했다는 수동적인 의미가 아닌, 그저 단순하게 그린다는 행위를 표현하는 것도 아닌, 도형으로서의 이상남만의 형상의 탄생을 표시하는 것일 수 있겠으나, 그보다는 더 근본적으로 그린다는 행위의 새로운 탄생을 알리는 표시로 읽어야 한다.

미국으로 이주한 그때 무슨 일이 있었는지 더 구체적인 것에 다가가보기로 하자. 그때 그가 당면했을 문제는 무엇이었으며, 그 문제를 풀기 위해 그가 벌여야만 했던 정신적 투쟁이 어떤 것이었을지를 짐작하게 하는 우정아의 다음 글을 읽어볼 필요가 있다.

1981년 타타르키비츠의 책이 영어로 번역되어 미국에서 출판된 그다음 해에, 비평가 더글러스 크림프는 또 한 번 '회화의 종말'을 선언했다. 동시에 런던의 로열아카데미에서는 대형 전시 '회화의 새로운 정신'의 막이 올랐다. 개념미술이 미술계를 휩쓸던 1970년대의 유럽에서 국제적인 현대회화 전시가 단 한 차례도 없었던 것을 생각하면, 대부분 생존작가의 구상회화로 이루어진 이 전시는 전통적 회화의 극적인 부활을 알리는 신호탄이었던 셈이다. (……)

'회화의 종말'을 논의한 크림프는 이미 1977년, 사진을 작품에 차용한 잭 골드스타인, 세리 레빈, 로버트 롱고, 필립 스미스 등의 화가를 전면에 내세운 전시 '픽처스 Pictures'를 기획했다. '픽처'란 미술가 개인의 창조물로서 그의 내면을 표출하는 '회화'가 아니라, 과거 어디선가 본 듯한 상투적인 이미지, 즉 결코 독창적이거나 유일무이하지 않은 이미지를 의미했다. 크림프는 '픽처'가 난무하는 새로운 미술을 통해, 모더니즘의 마지막 보루였던 추상표현주의가 수호하던 '오리지널리티'의 권위가 사라지고, 전통과 권위에 도전하는 포스트모더니즘 미술이 시작되었다고 보았다.

그러나 그와 동시에 신표현주의 화가가 급부상하기 시작한 것도 역시 1980년대다. (⋯⋯) 데이빗 살르, 줄리앙 슈나벨, 안젤름 키퍼 등 표현주의적인 화가가 혜성처럼 등장하여 평단과 시장의 열렬한 환호를 받았다. 그들은 누구나 알아볼 수 있는 미술사적 거장의 작품을 차용하면서도, 전통적인 회화가 갖고 있던 모든 요소들, 즉 구상적인 재현, 개인적 도상, 영웅적인 작가의 아우라, 표현적인 제스처 등을 되살렸다.[11]

세계 미술계의 상황을 극적으로 분석하고 있는 이 글은 당시 이상남이 직면했던 문제가 무엇이었는지를 아주 구체적으로 짐작하게 한다. "눈에 보이는 사물을, 개인의 내면을 이미지로 진실하게 재현할 수 있을 것인가"란 문제를 두고 "신보수주의(혹은 신표현주의)는 이미지로의 복귀를 옹호했고, 후기구조주의(혹은 픽처스 그룹)는 그 진실성을 의심했다"[12]는 이런 상황과 맞물려 있던, 그가 뉴욕으로 이주하기 전 한국에서의 상황을 우정아는 "그가 재학

11
우정아, 「왜, 기하학적 풍경인가?」, 『Art in Culture』 2012년 2월호, 112~113쪽.

12
우정아, 같은 글, 113쪽.

13
우정아, 같은 글, 112쪽.

14
데이비드 실베스터, 『나는 왜 정육점의 고기가 아닌가?』, 주은정 옮김, 디자인하우스, 2015; 질 들뢰즈, 『감각의 논리』(하태환 옮김, 민음사, 2008, 18쪽)에서 재인용.

15
박영택, 같은 글, 61쪽.

16
엄유나, 「투명한 감각을 위한 자기 경영: 이상남의 〈풍경의 알고리듬〉 연작 연구」, 한국미술비평세미나 주제발표, 2013, 7쪽.

하던 1970년대 한국 미술계는 모노크롬 회화가 '한국적 모더니즘'으로서 미술계를 견고하게 지배하고 있었"고, "절대적이고 배타적인 권력이 되어 있었다" "텅 비어 있는 중성적 화면이 도리어 정치적 의미로 가득 차 있던 회화의 세계를 떠날 수밖에 없었던 것은 그 위세에 눌려 더는 나아갈 곳이 없었기도 했기 때문이거니와, 회화라는 보수적 성채에 반항하는 것만으로도 그 작업의 존재 의의를 찾을 수 있었기 때문이었다"라고 구체적으로 분석하면서, 그러나 "뉴욕에 도착한 직후" "기존에 현대미술에 대해 그가 알고 있던 모든 것이 얼마나 지엽적이었던가를 깨닫고, 처음부터 미술의 모든 것을 새롭게 공부하고자 했다"라고 요약한다. 이런 "다시 한번 회화가 생사의 갈림길에 서 있던 시절에"[13] 이상남은 그리는 것을 선택한다.

그의 선택은 베이컨이 당시 주류가 아닌 구닥다리로 보였던 구상회화를 의도적으로 과감하게 선택하고, "회화란 형상을 구상적인 것으로부터 잡아 뜯어내야 한다"[14]라고 기존의 구상회화로부터 자신의 회화를 분리하여 구상회화를 쇄신함으로써 자신의 그린다는 행위를 새롭게 정초한 것과 어느 정도 닮아 있다.

나는 이미지 괴물 시대에 여전히 의미 있는 회화를 생각한다. 건축공간을 끌어들이고 미디어아트를 삼키고 모든 것이 가능한 그런 회화를 열망한다.[15]

미디어아트나 설치미술이 대세를 이루는 시대에 평면회화를 고집스럽게 선택한 그의 전략은 "회화가 조각이나 사물이 되지 않고, 물질적 특성을 드러낼 수 있는가 하는"[16] 현대 회화의 지평을 확대하는 도전적인 문제의식과

도 맞닿아 있다.

그의 전략은 크게 평면성과 그리기라는 두 가지로 요약해볼 수 있다. 첫번째 '평면성'은 회화의 가장 기본적인 요소로서 그것을 그대로 유지하면서 어떻게 그 이차원적 한계를 극복할 수 있는가가 관건이다. 그는 평면을 단순히 그림이 그려지는 면에서 그래픽한 성질을 띤 것이나 "최첨단 디지털 디바이스"[17] "디지털 지문"[18] 같은 성질로 탈바꿈시킨다. 두번째 '그리기'는 그림이 그려지는 바닥이라는 원래 화면의 부수적인 성질에 그 자체가 하나의 독립된 존재가 되도록 화면을 물질화시키는 것과 관련이 있다 (박영택은 이 물성화된 표면을 '껍질'이라고 표현한 적이 있다).[19] 이 물성은 회화의 기능을 시각적 감각의 표현을 뛰어넘어 신체적 감각 전체, 혹은 인간을 넘어 인간을 포함한 사물 전체의 감각으로 확장하는 효과를 가져온다. 이 두 가지 전략을 소상히 알기 위해서는 작품 제작 과정을 좀더 자세히 들여다볼 필요가 있다.

17
강수미, 「이상남의 '인공': 수직 수평의 인간 그림」, 『CULTURA』 2022년 5월호, 11쪽.

18
강승완, 「'디지털 지문'의 회화」, 『Art in Culture』 2022년 5월호, 78쪽.

19
박영택, 같은 글, 61쪽.

SANG NAM LEE **4-fold landscape – Project/Recede(W+L4)**, 1997.
Acrylic on Canvas, 231×172cm

SANG NAM LEE **4-fold landscape -Blue Cire No.4**, 1993.
Acrylic on Canvas, 91.5×122cm

SANG NAM LEE **4-fold**
landscape -Blue Cire No.9,
1993. Acrylic on Canvas,
122×91.5cm
Courtesy of the artist &
PKM gallery

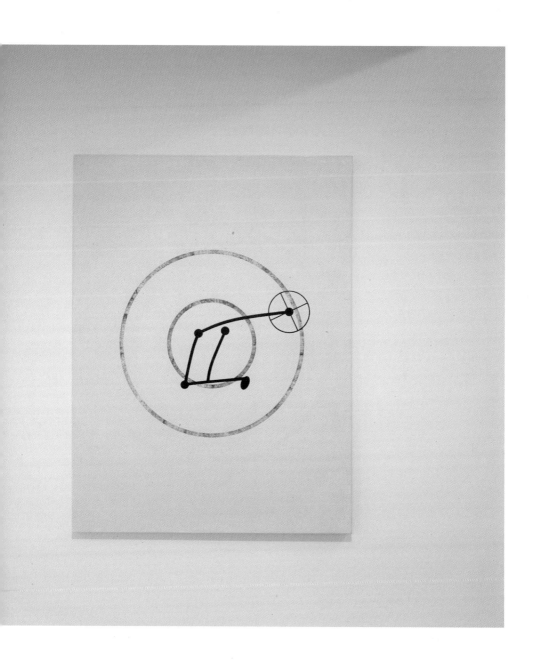

(왼쪽부터)

SANG NAM LEE **4-fold**
landscape (3)APR-MAY, 1992.
Acrylic on Panel,
30×30.5cm
Courtesy of the artist &
PKM gallery

SANG NAM LEE **4-fold**
landscape - Project/
Recede(Twin), 1996.
Acrylic on Canvas,
231×172cm
Courtesy of the artist &
PKM gallery

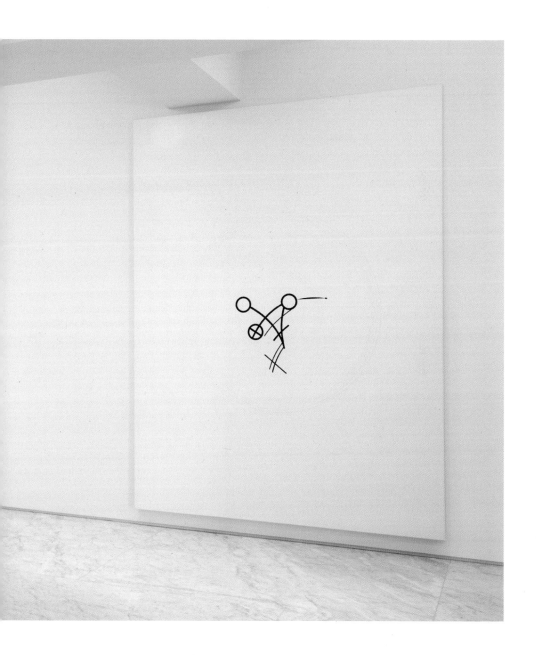

7 그림 제작 과정과 특이성들

다음의 인용문들은 그동안 매체에 공개된 작업 과정들을 묘사한 것이다. 중복된 내용은 가급적 인용하지 않았으나 관점이 다를 경우에는 중복을 무릅쓰고라도 인용하는 쪽을 택했다. 작업 과정이 아무리 자세하게 묘사되었다 하더라도 작업하는 광경을 옆에서 지켜보듯이 알 수는 없는지라 독자들에게 입체적 관점을 제공하기 위해서다. 작업의 공정이 시기에 따라 조금씩 달라지기 때문에 가능한 한 시기순으로 배열하였다.

이상남의 작업은 매우 꼼꼼하고 더디다. 끊어지지 않는 균질한 필획으로 한 번에 그어질 수 있는 원을 위하여 기존의 컴퍼스에 자신이 한 달 동안 연구하여 만든 특별한 손잡이를 부착하여 사용하고 있는 그의 작업하는 모습이나 얇은 두께로 수십 번의 젯소칠을 하고 매번 칠할 때마다 사포질로 그 표면을 다스려서 겹쳐진 레이어(층)의 안쪽으로 희미한 빛을 내며 막 사라지는 듯한 다른 원의 흔적을 배려하는 그의 작업 방식……[20]

이상남은 그려진 형상과 바탕 간의 높이차를 만들지 않고, 표면을 극도로 매끄럽게 만들기 위해 이미지를 그리고, 그것을 덮었다가, 다시 사포로 밀어내는 반복적인 작업을 수없이 반복한다. 작가 자신이 원하는 차고 날카로운 이미지를 만들기 위해 컴퍼스와 오구 등 그림을 그릴 때 사용되는 도구는 스스로 제작한다.[21]

오구烏口(에 찍은 물감이)가 잘 나오지 않는다. 그것을 다루는 것도 쉽지 않다. 원 하나를 그리더라도 오구에 물감이 얼마나(어느 정도) 묻어야 할지(하고), 원이 끊기지

20
성완경, 같은 글, 113쪽.

21
엄유나, 같은 글, 4쪽.

22
금누리, 안상수,
문지숙과의 대담, 「이상남
SANG NAM LEE」,
『보고서\보고서』 1997년
2월 12일, 6쪽. 문장이
다소 거친 부분이 있어
원문을 조금 고쳐서
인용했다. []은 이해를
위해 원문에는 없는 것을
첨언한 부분이며, 고친
것을 노출하면서 원문은
()에 담았다.

23
강승완, 같은 글, 78쪽.

24
정신영, 「Sang Nam
Lee, 풍경의 알고리듬」,
『월간미술』 2006년
4월호, 109쪽.

25
정신영, 같은 글, 106쪽.

않게 하는 것도 다 계산이 되어야 한다. 그렇게 해서 그린 다음에 느끼는 날카로운 맛이 있다. 힘도 있다. (……)

〔오구를〕 조립해서 만든 것도 있고, 화방에 가면 컴퓨터 덕분으로 폐기 처분하는 것을 사들인 것도 있다. 내가 숫돌에 갈기도 한다. 그 맛이 있다. 아무리 확실한 아이디어가 있고, 프로페셔널하더라도 수공의 정교함은 보여줘야 한다. 모든 것을 정교하게 한다는 것은 아니다. 지저분하게 할 때도 그에(와) 상응하는 테크닉이 필요하다.[22]

그는 구성주의자처럼 자와 컴퍼스 등 도구를 사용하기도 하지만 컴퓨터가 아니라 손으로 직접 드로잉하고 모형을 제작한다. 결과적으로 기계 형태이나 단순히 천편일률적이지 않은, 감정이 가미된 기하학의 도상이 탄생한다.[23]

이미지를 그리는 단계에 들어가기 전 화면을 준비하는 과정만 3~4개월이 걸렸다. 그는 견고하고 저항력이 있는 화면을 준비하기 위해 어떤 사이즈의 캔버스이건 바탕을 칠하고 마르면 곱게 갈아내고 또다시 흰색으로 덮고 또 갈아내는 까마득한 노동을 일삼아왔다. (……) 이러한 작업의 축적이 보기 드문 밀도의 상아질의 감각을 제공했다.[24]

그려진 이미지의 프로토타입 몇 가지를 복사기로 복사, 확대, 축소하여 원하는 부분을 잘라내 조합하여 캔버스 위에 레이아웃한 후 이를 따라 그리는 것이 이상남이 작년까지 추구한 방식이었다.[25]

그의 작업 방식은 초기에서 2005년까지와 2005년 이후부터 현재까지가 상당히 다른 면모를 보이는데, 달라진 부분들은 약간의 도구를 사용하긴 했지만 전적인 손작업에서 컴퓨터 그래픽을 이용한 손작업으로 바뀌고, 재료도 아크릴 물감에서 옻이나 자동차 외장 도료로, 패널도 나무에서 플라스틱, 차량 보닛 같은 철판 등으로 바뀐다. 아래에 인용한 것들은 2005년 이후부터의 작업 방식이다.

26
엄유나, 같은 글, 4쪽.

27
정신영, 같은 글, 106~107쪽.

2005년부터 제작된 〈스페로이드Spheroid〉 연작에서부터는 그래픽 소프트웨어를 이용하여 이미지를 제작하긴 했지만, 이렇게 출력된 이미지들도 마스킹 작업을 거쳐 다시 아크릴 물감으로 그리고, 덮고, 갈아내는 작업으로 이어지는 것은 마찬가지다. 대신 이때부터 새롭게 등장한 재료가 옻이었는데, 나무 패널 위에 수십 층의 옻칠을 하고 갈아내기를 3~4개월 반복한다고 한다. 그전까지는 흰색 바탕 위에 검은 형상을 쌓아올리는 식이었다면, 옻을 사용한 작품에서는 검은 바탕 위에 흰색 형상을 쌓아올리는 식이다.[26]

이미지들은 작가의 아이디어에서 출발, 그래픽 소프트웨어를 이용하여 실현되었다. 모니터에 생성된 가상의 이미지들을 변형, 조작, 확대, 축소 등 일련의 조작 활동을 거친 후 디지털 출력을 통해 비로소 현실 세계로 건너온다. 스티커 형식으로 출력된 이미지들은 마스킹 작업을 거쳐 아크릴 물감과 옻으로 칠해져 캔버스에 등장한다.[27]

그는 기존 아크릴 계열 물감이 아닌 옻칠로 회화의 표

28
정신영, 같은 글, 109쪽.

29
강수미, 같은 글, 2022년
5월호, 9쪽.

면을 다졌다. 옻칠은 마르고 나면 강한 저항력이 생기며 칠이 반복될수록 타 마감재에 비해 월등한 물질감을 준다. 가로길이 7m인 나무패널 위에 보강제를 심은 후 수십 층의 옻칠과 갈아냄을 반복하는 바탕 작업에는 상상도 할 수 없는 노동력이 집결된다. 이는 전체 작업 공정의 3분의 2를 차지할 정도로 중요한 작업이며 작가의 프로페셔널리즘이 느껴지는 과정이기도 하다.

전면이 칠흑같이 검게 칠해진 바탕 위에 거꾸로 흰색을 올려가며 화면이 만들어졌으며 최종적으로 검정으로 나타난 부분은 아크릴 물감이 아닌 옻칠의 윤기가 흐른다.[28]

이상남의 그림들은 수평의 캔버스에 거의 100여 회의 옻칠과 갈아내기를 반복하는 밑칠 작업으로 얻어낸 화면, 대리석보다 균일한 그 표면에서 시작한다. 화면의 두께를 X축이라 가정하면 거의 영도zero에 육박하는 화폭 위에 상징적 기호와 선형적 패턴이 무수히 쌓이고 겹친다. 또 선과 면이 분할하며 만화경 같은 형상의 디테일들이 세공된다.[29]

그동안 이상남이 제작한 기호는 천여 개에 이르는데, 천여 개의 기호는 천여 개의 원 데이터가 되며 원 데이터를 확대, 축소, 변형, 증식하는 디지털 편집 과정을 거친다. 이러한 편집 과정을 제외한, 원 데이터의 제작과 가공된 데이터 이미지를 색면 배치로 캔버스 위에 켜켜이 쌓는 제작 과정은 다분히 아날로그적 온기를 지니지만, 그 결과물로서의 표면은 한 치의 오차도 허용하지 않는 기계적 세련미와 완성도를 거두며 디지털 시대의 감수성을 저

격한다.

수십 회에서 백여 회에 이르는 표면 칠하기와 매끄럽게 문지르기의 엄격하며 노동집약적인 반복은 두께를 품고 있으나 동시에 시종일관 두께를 부정하며 평면성으로 환원하려는 편집적 투쟁으로 (……)[30]

그는 매일 9시간 정도 작업실에 틀어박혀 패널에 옻칠하고, 그 위에 대리석 가루 안료를 칠하고, 아크릴 물감을 또 칠한다. 그렇게 겹겹의 표면을 만든 뒤 물 먹인 사포로 깎기 시작한다. 그러면 아크릴 물감 밑 뿌연 대리석 표면이, 그 밑에 칠흑 같은 옻칠 표면이 드러난다.[31]

바탕에 붓으로 문양을 그리는 대신, 겉에 바른 물감을 갈아내서 속에 바른 물감을 드러내는 방식으로 평면에 문양을 아로새겼기 (……)[32]

그는 물감을 여러 겹 칠한 후 겉 물감을 사포로 살살 갈아냄으로써 속 물감을 드러낸다. 마치 겉 지층을 걷어내면 아래 지층이 드러나는 것처럼 문양을 만들어내는 방식이다. "작품에 최대한 '손맛'이 드러나지 않도록 하기 위해 캔버스 표면을 평평하게 만든다. 일종의 트릭trick이랄까."[33]

완벽하진 않겠지만 위의 글들을 통해 우리는 그의 작업 방식을 대강 유추해볼 수 있다. 사실 우리가 그의 작업 방식을 추적하는 이유는 그것을 알기 위해서라기보다 그것을 통해 몇 가지 중요한 특이성에 주목하기 위해서다. 그 특이성은 그의 그림에 좀더 다가가기 위한 중요한 지도가

30
강승완, 같은 글, 78쪽.

31
권근영, 「이미지 씹고 또 씹어 회화의 매력 재구성」, 중앙일보 2008년 4월 3일 자.

32
김수혜, 「"나는 오로지 그리기 위해 산다"」, 조선일보 2008년 4월 15일 자.

33
곽아람, 「칼날 같은 선, 당신의 시선을 찌르다」, 조선일보 2012년 8월 21일 자.

34
정준모, 「무의미하기에
유의미한, 그리되 안 그린
듯한」, 『신동아』 2000년
4월호, 539쪽.

되기 때문이다. 앞장에서 그의 회화의 전략을 '평면성'과 '그리기'로 요약한 바 있다. 이 특이성들은 대체로 그 두 가지 가운데 하나에 속하거나, 둘 다에 속하기도 한다. 어느 쪽에 속하는지 나누어 정리하는 것이 중요한 것은 아니다. 문제는 그 특이성들의 역할과 기능을 파악하는 것이다. 그 특이성들은 i) 그리는 노동을 통한 힘의 감응 ii) "그리되 그리지 않은 것 같은 그림"[34](혹은 손맛이 나지 않게 기계로 뽑아낸 듯한) iii) 매끄러움 iv) 두께 v) 층 vi) 편집 혹은 편집증 등이다.

SANG NAM LEE **C**/**L** (**W** + **B8**), 1998-2000.
Acrylic on Canvas, 183×152cm

SANG NAM LEE **Arcus**+**Spheroid** **-L 014**, 2008.
Ott+Acrylic on Panel, 162.3×130.5cm

SANG NAM LEE **Arcus**+**Spheroid** **-L 002**, 2008.
Ott+Acrylic on Panel, 162.3×130.5cm

8 그리는 노동을 통한 힘의 감응

앞 장의 인용들 중에서 눈길을 끄는 화가의 목소리가 있다. "그런 다음에 느끼는 날카로운 맛이 있다. 힘도 있다."[35] 이 목소리는 그림을 그리는 화가의 신체적 느낌을 말하고 있는 것이지만, 그 이상의 무언가가 있다. 힘의 감응이다. 느낌은 주관적이지만 감응[36]은 주체가 생기기 이전에 발생하기 때문에 주관과 객관의 구분 이전 역량의 차이를 가리킨다.[37] 이는 그리는 노동을 할 때 화가에게 주관적인 느낌 이전에 신체를 변화시키는 감응이 일어나고 그로 인해 화가는 새로운 신체, 새로운 자아로 거듭난다는 것을 말한다. 그 사실을 가리키는 화가의 언급이 있다. 한때 무대미술을 하면서 신체를 직접적으로 사용하는 무용에 빠져 있을 때의 경험이다.

> 가운데 남자가 서 있고, 한 여자 무용수가 나타나서 그 남자 무용수를 놓고 원을 그리며 뛴다. 한 번, 두 번 뛸 때는 분명했다. 이 여자가 열 번 스무 번 돌면 온갖 추측을 다 한다. 남자하고 관계가 어떻다던가 등등. 쉰 번을 돌 때는 무용수는 자기 육체의 한계를 느낀다. 그 남자와의 문제가 아닌 자신의 문제가 되어버리는 것이다. (……) 내 작품에는 축적된 시간들이 포함되어 있다. 나를 단련시키는 인내 이전에 노동 자체이다.[38]

"한 번 두 번" "열 번 스무 번 돌" 때 "온갖 추측을 다 한다"는 말은 그때까지는 무대에 실연되는 무용을 하나의 표상으로 보고, 그 표상이 무엇을 의미하는 것일까 생각하게 된다는 것이다. 대다수의 관람객이 일반적으로 연극과 무용을 관람하는 방식이다. 하지만 "쉰 번을 돌 때는 무용수는 자기 육체의 한계를 느낀다"에 이르면 한계 상황

35
금누리, 안상수,
문지숙과의 대담, 같은 글,
6쪽.

36
'감응'이라는
개념은 스피노자의
변용(affection)과
정서(affect)라는 개념을
창조적으로 계승한
들뢰즈의 개념으로
'affection'은 변용을,
'affect'는 변화, 즉
실천적 이행을 뜻한다.
그동안 'affect'는 감정,
정서, 정동, 변용태, 정감
등으로 번역되어오다가
최근 들어 '정동'으로
합의되는 듯하다. 하지만
'情動'이라는 일본식
한자 조어가 우리에게는
낯설고, 미학적 용어로는
다소 거리가 먼 듯한
감이 있다. 그래서 다소
수동적인 느낌을 주는
한계에도 불구하고 이
책에서는 '감응'이라는
용어를 쓰기로 한다.

37
스피노자는 한 개체의
역량을 변용하는 능동과
변용되는 수동으로
채워진다고 봤는데, 이때
능동과 수동의 구분은
변용의 원인이 자기
자신 안에 있는가의
여부이다. 스피노자가
볼 때 변용하는 능동은
언제나 기쁨을 준다.
변용되는 수동은 어떨
때는 기쁨으로 어떨
때는 슬픔으로 구별된다.
그러나 들뢰즈는 기쁨과
슬픔이라는 정서가
그것을 야기한 원인을
인식한다 하더라도
소멸되거나 해소되는
것이 아니라는 것에
주목했다. 즉 변용

자체가 아니라 변용 사이의 이행이 역량의 증감을 낳는다고 본 것이나. 당연히 역량이 증가할 때 기쁨이 생긴다. 이때부터 들뢰즈는 변용(affection)이라는 개념을 거의 쓰지 않고 감응(affect)이라는 개념을 주로 사용한다. 근대 철학까지는 감응이 어떤 관념 표상을 전제하고 있다고 봤기 때문에 관념이 일차적인 것이고, 감정이나 감응은 이차적이라고 생각했다. 하지만 현대 철학에서는 그 순서를 뒤집으면서 감응을 어떤 관념에 대한 표상이 아니라 실제적인 변화를 일으키는 에너지로 받아들였다. 감응을 객관적으로 포착하기 힘들고 느낌에 의해서만 감지되는, 은밀하지만 강렬한 체험으로 본 것이다. 이는 프랑스 학계에 'affect'라는 용어가 일반적으로 받아들여지는 과정과도 맞물린다(스피노자의 라틴어 affectus는 불어로 번역될 때 주로 sentiment로 번역되어오다가 라캉이 독일의 프로이트 정신분석을 프랑스로 들여오는 과정에서 독일어 affekt가 프랑스어 affect로 일반화된다). 들뢰즈는 『안티 오이디푸스』 때부터 미리 상정된 주체가 이런저런 경험, 느낌, 감응을 겪는 것이 아니라, 반대로 이런저런 감응 등의 체험이 주체를 부산물로서 생산한다고 보기 시작했다. 더 자세한 것은 이찬웅, 『들뢰즈, 괴물의 사유』(이학사, 2020) 중

에 의한 신체적 변화와 자아의 갑작스러운 붕괴와 함께 오는 자아의 갱신을 가리키게 된다. 한계 상황에 대해서는 여러 가지 체험적 방식이 있을 수 있다. 술이나 마약 등의 약물에 의한 것, 익스트림 스포츠, 선적 명상 등을 꼽을 수 있겠다. 불교에서 말하는 '망아'의 개념도 어떻게 보면 이와 비슷한 것이라고 볼 수 있다. "로버트 모건, 리처드 바인, 조나단 굿맨 등 많은 서구 필자들의 비평에서 이상남의 이러한 반복적인 작업 과정이 불교와 연결된다는 암시를 발견"[39]하는 것이 그 예다. 위 인용문에서 화가가 말하는 "노동"은 이런 한계 체험을 가리키는 것에 가깝다. 한계 체험을 예술 창작에 이용한 사례는 오래전부터 많이 있어왔다. 문학에서는 스콧 피츠제럴드, 맬컴 라우리, 앙리 미쇼 등이 유명하다. 한계 체험이라고 말하기는 어렵겠지만 신체와 직접적 관련을 맺고 있다는 측면에서 배리 슈왑스키의 "서예적 전통"[40]과의 연결도 이와 관련이 있다. 서예는 동그라미나 빗겨나가는 곡선, 수평과 수직의 긋는 힘과 속도의 조절, 멈춤의 시간, 붓이 화선지를 누르는 강약의 정도 등이 모든 것을 결정하므로 서예의 기교는 손과 손목을 비롯한 신체의 기교다. 미술에서는 멀리 갈 것도 없이 그가 도미 이전에 했던 작업인 미니멀리즘이 이와 비슷한 경향을 가지고 있다. 이필은 "이상남의 작품 과정에 나타나는 단색의 반복 칠하기나 그에 따르는 자기 수련으로서의 특이한 신체성의 개입, 결과적으로 나타나는 정신화된 공간"[41]에 주목함으로써 "1970년대 한국 화단에서 유행했던 단색화의 방법론을" "습득했을 것이라고 추정했다".[42] 그러나 이어지는 글에서 엄유나는 단색화의 대표적 화가 박서보의 〈묘법〉 연작과 이상남의 작업을 비교하면서 두 가지 측면에서 그 차이를 말한다. 하나는 필선

들의 흔적을 통해 화면에 신체의 흔적을 그대로 드러내는 박서보와 달리 이상남은 신체를 개입시키면서도 결과적으로 화면에는 신체의 흔적을 깨끗이 지운다는 점. 두번째로 박서보는 신체의 노동이 결과적으로는 정신화된 화면을 보여주기 위한 것이기 때문에 "형태도" "숙고도, 계획도 없다"면, 이상남은 "도상을 정확한 위치에 배치하고 형태를 엄격하게 정련하는" "숙고의 과정을 거쳐 한 치의 오차도 없이 진행되어야 하는 계획적인" "노동"[43]이라는 점이다.

여기에서 우리는 노동의 질적 성격에 대해서 따져볼 필요가 있다. 노동은 화가라는 한 인칭적 개인이 자신의 계획을 완성하기 위해 정확성과 치밀한 절차에 따라 수행하는 행위에 머물지 않는다. 오히려 이 노동은 앞에서도 얘기했듯이 한 개인적 자아를 한계 체험까지 밀어붙이면서 다른 자아로 거듭나는 것과 밀접한 관련이 있다. 그 과정을 좀더 세밀하게 들여다보면 자아 망실의 순간이 있는데, 위의 대담에서 화가는 그 순간을 "그때 (무대 위에서) 뛰는 여자와 (관객석에서) 보는 사람이 하나가 되어 같이 헉헉거린다"라고 말한다. 하나가 된다는 것은 자아의 망실이 있었기 때문에 가능한 것이다. 자기 자아의 정체성을 고집하면서 둘이 하나가 될 수는 없다. 그리고 화가는 또한 "그러면 그 무용수와 같은 헉헉거림을 느끼게 된다"[44]고 말한다. 이 비교적 짧은 두 개의 문장에는 그리는 노동으로 발현되는 감응에 대한 두 가지 상당히 중요한 의미가 내포되어 있다. 첫번째는, 감응은 힘의 정도의 차이에서 발생하는데, 그것이 처음 발생하는 위치는 어떤 개체 발생 이전, 주체가 성립되기 이전이기 때문에 주관과 객관의 구별이 없다는 것이다. 그 점에서 화가의 그리는

6장 '정동, 생성의 분자' 참고.

38
금누리, 안상수, 문지숙과의 대담, 같은 글, 5쪽.

39
엄유나, 같은 글, 4쪽.

40
배리 슈왑스키, 「평면 위에 숨쉬는 추상의 동심원」, 『월간미술』 2001년 11월호; 정신영, 같은 글 108쪽에서 재인용.

41
이필, 「상징 도상으로 그려낸 무한성의 수용 공간—이상남의 작품전을 보고」, 『미술평단』 1997년 가을호, 67쪽; 엄유나, 같은 글 4쪽에서 재인용.

42
엄유나, 같은 글, 4쪽.

43
엄유나, 같은 글, 5쪽.

44
금누리, 안상수, 문지숙과의 대담, 같은 글, 5쪽.

45
감응에 대한 문장들은 필자의 고유한 사유라기보다 『천 개의 고원』 독서를 통해 나름대로 소화한 것들이다. 더 자세하고 정확한 내용은 질 들뢰즈·펠릭스 가타리, 『천 개의 고원』(김재인 옮김, 새물결, 2001) 중 10장 '1730년—강렬하게-되기, 동물-되기, 지각 불가능하게-되기' 참조.

노동은 화가의 신체 변화나 자아 갱신뿐만 아니라 관람자의 신체나 자아도 갱신하는 감응의 힘을 발휘한다. 다시 말하면 화가의 노동의 효과는 자기 만족의 선에서 끝나는 것이 아니라, 그 노동의 감응이 그대로 그림을 보는 관람객에게도 전이되어 효과를 발휘한다는 것이다. 화가가 노리는 것은 바로 그것이기 때문에 노동의 축적된 힘과 시간이 중요하지 그 흔적이 화면에 남는 것은 중요하지 않다. 여기까지는 흔적이 남느냐, 남지 않느냐 하는 중요한 차이가 있음에도 불구하고 여전히 어느 정도 단색화와 비슷한 측면이 있다. 두번째는, 감응은 새로운 생성이라는 점이다. 이때 생성은 외형이나 형태가 아닌 감응의 순환과 포획을 말한다. 그렇기 때문에 모든 생성은 분자적이다. 이상남의 기본 모티프인 도형들은 우주 만물의 분자적 형태들이다(이 지점에서 형태 없는 단색화와는 분명히 다르고, 다른 측면에서 그것을 넘어서려 한다고 봐야 한다). 생성이 분자적이라는 말은 실체의 변화가 아니라 감응의 포획을 말한다. 변하지 않는 실체가 있다는 뜻이 아니라 그런 실체 자체가 없다는 뜻이다. a가 x가 된다는 것은 x가 a의 목적지라는 말이 아니다. a와 x의 공통 지대, 식별 불가능성의 지대다. 무용수와 관람객이 하나가 되어 이도 저도 아닌 무엇이 되는 것처럼 그의 그림은 최근작에 이를수록 더 복잡해지고 무엇이 무엇인지 식별 불가능해진다. 들뢰즈는 자신의 고유한 종의 선을 따라 더 복잡해진다는 진화론자들의 이론을 비판하면서, 반대로 복잡성을 상실하면서 뭉개진다involution고 말했다. 권력 또한 중앙집중적인 것에서 그 바깥으로 벗어나면서 다수 주류적인 것에서 소수 다양화한다.[45]

지금까지의 추론에 의하면 이상남의 그림에서 그리는

노동이 차지하는 비중은 매우 중요하며, 그 이유는 그의 그림이 힘의 감응을 지향하기 때문이다. 따라서 우리는 그의 노동을 감응의 측면에서 이해해야 하고, 그렇기 때문에 그의 화면에 담기는 형태는 감각될 수 있는 어떤 것, 존재하는 어떤 것이 아니라 감각되어야 할 어떤 것, "미래의 도상"이다. 이를 위해 그는 가장 기본적인 분자적 형태, 즉 도상의 형태를 취한 것이다. 이는 그의 말 "편집의 세계에선 재현 또한 전략적 행위이다"[46] 속에 고스란히 담겨 있다. 그가 재현하는 도상들은 어디까지나 전략적인 것이지 그의 그림은 재현을 지향하지 않는다. 창작 대신 편집을 선호하는 것은 자연과 인공 간의 서열을 정하지 않는 그의 철학적 태도 때문이다. 존재자들 간에 형상적 위계란 존재하지 않는다. 그렇다고 무차별적으로 동일하다는 뜻은 아니다. 차이는 감응의 차이, 신체의 부분들 간의 빠름과 느림의 관계이다. 그의 노동이 동적이고 그의 그림이 동적인 것은 바로 이런 운동, 변화와 관계하기 때문이다.

46
이상남, 「어느 해체주의자의 소리」, 같은 책.

(왼쪽부터)

SANG NAM LEE **Light+Right**
L015, 2012.
Acrylic on Panel,
128×170cm
Courtesy of
the artist & PKM gallery

SANG NAM LEE **Light+Right**
L085, 2011.
Acrylic on Panel,
128×170cm
Courtesy of
the artist & PKM gallery

SANG NAM LEE **Light+Right**
L087, 2012.
Acrylic on Panel,
128×170cm
Courtesy of
the artist & PKM gallery

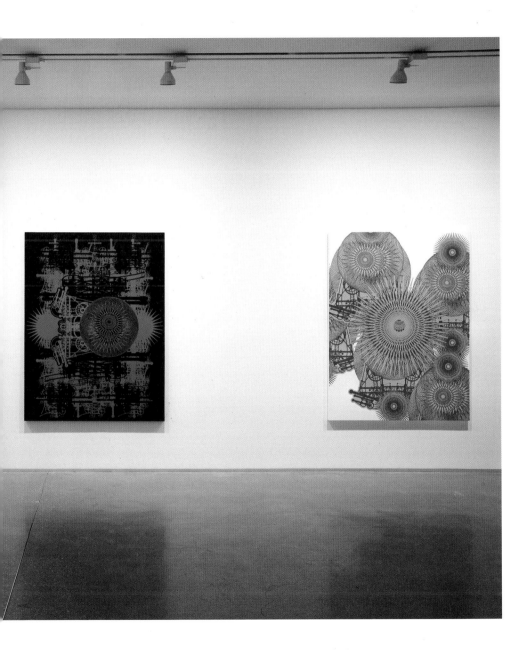

SANG NAM LEE
Light + Right -**Three Moons**,
2012. PKM gallery, Seoul,
Korea. Courtesy
of the artist & PKM
gallery

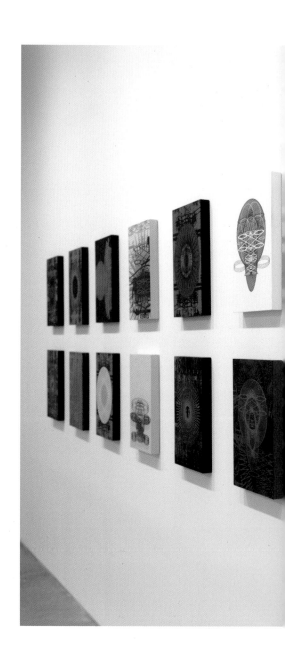

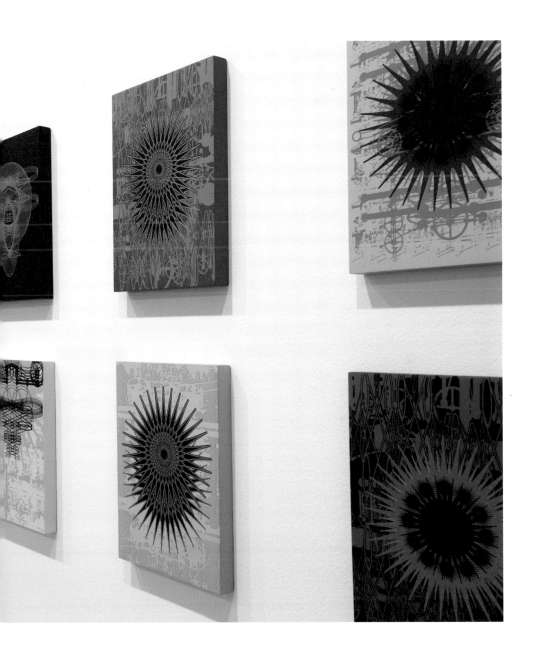

9 그리되 그리지 않은 것 같은 그림

'그리되 그리지 않은 것 같은 그림'과 비슷한 의미로 쓰이는 것이 '기계로 뽑아낸 듯'하다는 말이다. 이 말이 현대 문명의 산물로 우리 주변 어느 곳에서나 넘쳐나는, 그래픽이나 전자기기의 이미지들, 기계로 생산한 상품들을 가리킨다는 것은 분명해 보인다. 실제로 "언더그라운드 계열 디자인 로고와 같은 세련됨" "힙합 향유층 특유의 액세서리인 DJ 이름이나 로고가 담긴 장식적 스티커"[47] "레게와 마리화나 문화의 상징인 라스타Rasta 컬러" 등을 언급하면서 "언더그라운드 문화, 또는 힙합의 코드, 나아가서 작가의 홈그라운드인 뉴욕 소호의 디자인숍에서 찾을 법한 고부가가치 문화상품들의 분위기를"[48] 띤다거나, "매끈한 표면과 유려한 곡선이 조화를 이루는 프로펠러" "기계적인 미학을 차용하여 극도로 매끈한 표면과 유려한 곡선을 가진 그림"[49]이라거나, "올레드 TV나 터치스크린의 표면을 보는 것 같"[50]다는 등의 해석이 있었다. 물론 이들은 그의 그림이 그것들을 단순하게 흉내내고 있다고 보지는 않는다. 그의 재현에서 그것들을 향유하면서도 동시에 비판하는 작용이 일어난다고 보는 것이다. 그 기계적 생산 체계에서 대량생산하는 상품과 화가의 노동을 통해 그 누구도 흉내낼 수 없는 자기만의 희소성을 갖는 창작품이, 그 노동의 과정을 화면에서 깨끗이 지움으로써 제아무리 감쪽같이 숨길지라도 같을 수는 없기 때문이다.

그러나 과연 그것뿐일까? 그의 그림은 문명의 산물들을 재현하고 있는 것일까? 그의 그림은 재현한다기보다 그것들을 가면처럼 쓰고 있다. 그가 비밀스럽게 숨기고 있는 수공의 노동은 기계적 산물과의 동일성이나 유사성을 위한 단세포적인 기교가 아니다. 그의 그림은 자본주의적 상품을 오브제로 혹은 모델로 하여 그것들을 재현하면

47
정신영, 같은 글, 107쪽.

48
정신영, 같은 글, 108쪽.

49
우정아, 같은 글, 114쪽.

50
강수미, 같은 글, 11쪽.

51
이화순, 「이상남 작가와의
일문일답」, 『시사뉴스』
통권 625호, 2022, 32쪽.

서 동시에 비판하는 것을 전략으로 삼고 있지 않기 때문이다. 그의 그림의 가면은 겉에서부터 덮어씌우는 것이 아닌, 저 내부로부터 비롯되는 위장이다. 위장은 단순히 거짓 꾸밈이 아니라 다른 무엇과 함께 나타나는 것이다. 이때 가면과 함께 나타나는 그 무엇은 감응이 작동하는, 아직 현실화되지 않은 잠재적인 차이로서의 위상을 가진다. 그럼으로써 그것은 자본주의적 상품이 갖는 허상(시뮬라크르)을 적나라하게 드러내면서, 그 허상 자체를 단순하게 비판하는 것이 아니라 자본주의적 작동 방식, 즉 그것의 체계를 비판한다. 다시 말하면, 자본주의적 상품은 자기 자신의 동일성으로 끊임없이 복귀하면서 자신의 복제물을 허상이 아닌 것처럼 교묘히 꾸미는 반면, 그의 그림은 오히려 허상임을 인정하면서, 그것의 긍정을 통해 흉내뿐인 비교, 유비, 유사성의 체재로서의 자본주의와 대립한다.

가면이 가리키는 것은 다른 가면들 이외에는 없다. 최초의 모델은 없다. 자기 자신으로의 되돌아옴이 아니라 본질적인 불일치인 시뮬라크르(허상)만 되돌아온다. 그런 의미에서 그의 그림은 허구(시뮬라크르)의 역량이면서 끊임없이 다른 것들을 생산하는 유희이다. 화면, 즉 현실화된 표면에는 드러나지 않는 잠재적인 차이로서 숨겨진 노동을 통한 힘의 역량을 내장하고서 말이다. 그래서 그는 "무엇을 담고 싶었나?"라는 물음에 "'이건가' 하면 다른 것을 보여준다. 끊임없이 의식의 형태를 만들어가면서 새로운 것에 도전하고 있다. 사람들은 고정된 자기의 언어로 보려고 하지만 나는 그것을 깨고자 한다"[51]라고 말한다. 또는 "작가에게 던진 작품에 대한 질문들은 무수한 단어로 받아치는 대답이 나오기는 했지만 결정적인 답변은 회

피하는 듯 덩어리와 덩어리 사이를 스쳐가는 느낌이 들었다"[52]는 증언이 나오기도 한다. 왜? 그 대답은 화가가 아니라 그림을 보는 관람자의 몫이기 때문이다.

52
정신영, 「회화, '말'이
필요 없는 무대」, 『Art in
Culture』 2017년 4월호,
127쪽.

SANG NAM LEE **Drawing W1**, 2001.
Acrylic on Paper, 36×27.8cm

SANG NAM LEE **1. A.M001**, 2009.
Ott+Acrylic on Panel, 55×40.2cm

10 매끄러움

이상남의 그림에는 '엘레강스'라는 수식어가 자주 따라 붙는다.[53] 우아하고 고상한 세련미라는 뜻으로 패션이나 디자인 용어로 많이 쓰이는 이 단어는 그의 그림의 색상이나 장식적인 특성을 가리키는 것이기도 하겠지만, '매끄러움'과 깊은 연관이 있어 보인다. 우선 앞 장에서 얘기한 '기계로 뽑아낸 듯한'이란 느낌과 직접 관련이 있는 것 같은데, 일반적으로 '인간미'라고 했을 때는 기계의 정확하고 반복적인, 수동적 일관성과 비교하여 호흡으로 인한 흐트러짐과 강도 조절의 미세한 차이에 의한 균질하지 않은 능동적 성질을 긍정적으로 보는 경우이다. 그 바탕에는 기계적 물질성보다 우월한 정신성에 대한 위계적 인식이 있다. 그런데 기계가 아닌 손으로 제작한 것인데도 불구하고 기계로 뽑아낸 듯하다는 것은 실제로 기계로 뽑아낸 것들과는 분명한 차이가 있다. 비정신적이고 무비판적, 자동적인 단순 반복 운동의 부정적 성격이 치밀하고 섬세하고 정확한 정신의 힘과 신체적 능력의 긍정적인 조화로움으로 순식간에 바뀌기 때문이다. 이때 매끄러움은 물질적, 감각적 성질을 가리키는 것을 넘어 어떤 정신성의 우월성까지 포함하게 된다. 보통 미학에서 엘레강스는 숭고와 상반된 위치에 있는 것인데, 그의 그림에서 엘레강스는 숭고까지 덧붙여 그 함의가 커지는 것은 물론, 숭고라는 인간 감각의 조화로운 합치를 넘어서는 어떤 초월적 현상을 감각적인 것으로 포획하게 하는 놀라운 감응의 역량을 보여준다. 이것에는 그 바탕에 물질적인 것과 정신적인 것의 기존의 위계를 뒤엎는 일의적 평등성에 대한 윤리가 깔려 있다. 그러므로 매끄러움은 물질적 감각의 성질을 가리킴과 동시에 자연적, 기계적 물질과 수공물 간의 위계를 없애는 하나의 지표이기도 하다.

53
'엘레강스'라는 단어를 처음 쓴 사람은 페페 카멜(Pepe Karmel)이었다. 「Art in Review February」, 『뉴욕타임스』 1996년 2월. 그리고 켄 존슨(Ken Johnson)도 이 단어를 썼다. 「Art Guide」, 『뉴욕타임스』 1998년 2월.

기계로 뽑아낸다고 다 매끄럽지는 않다. 매끄러움은 자동차, 비행기, 총알 등 주로 속도와 관련된 것에서 타 물질과의 접촉면을 최소한으로 줄이기 위한 기술적 기능과 관련된 것이다. 속도는 빠르고 느림이다. 이곳에서 저곳으로의 이동 시간을 포함한다. 눈에서 그림으로, 그림에서 눈으로의 이동 시간에 매끄러움은 작용한다. 흔히 생각하듯이 그림이 눈을 오래 붙들 수 있는 것은 느림의 속도만이 아니다. 이에 대해서 이상남은 영화 〈안달루시아의 개〉(루이스 브뉘엘 감독, 1929)의 "눈을 칼로 베는 장면"을 얘기하면서, "작가는 단숨에 관객의 시선을 빼앗을 수 있어야 한다"라고 말한 적이 있다. 이때 "날카로움이 살아 있는 엣지edge"한 눈과 그림 간의 속도는 빠름일 것이다. 하지만 "관객의 눈이 작품에 머무는 시간은 3초다. 3초 넘게 시선을 빼앗을 수 있어야 한다"[54]에서 눈과 그림 간의 속도는 느림일 것이다. 다시 말하면 감응은 힘의 차이에 의해 일어나기 때문에 속도는 빠름만을 혹은 느림만을 가리키는 어떤 상태가 아니라, 빠름에서 느림으로 혹은 느림에서 빠름으로 이동하는 힘의 강도 차에 의한 흐름을 가리킨다. 따라서 매끄러움은 눈과 그림 간의 빠른 이동을 나타내기도 하지만, 시각적인 것에서 촉각적이거나 미각적인 것, 즉 감각들 간의 빠른 전치를 나타내기도 한다. 감각들 간의 빠른 전치는 결국 눈과 그림 간의 느린 이동에서 비롯된다. 이처럼 매끄러움은 속도와 관련되기는 하지만 반드시 빠름과만 관련되는 것은 아니다. 매끄러움은 감응의 속도를 일으키는 특이성이다.

매끄러움은 또한 그의 그림의 음악적 경향과도 깊은 관련이 있다. 이를 설명하기 위한 예로 루마니아 태생의 음악가 이안니스 크세나키스Iannis Xenakis를 떠올려볼 수 있

다. 크세나키스는 건축가 르코르뷔지에의 사무실에서 일했고, 메시앙에게서 음악을 배운 특이한 이력을 가진 음악가이다. 그의 대표작은 〈메타스타시스Métastaseis〉인데, 제목은 "정지된 상태를 넘어선" "역동적인 정지 상태"를 의미한다. 작곡자는 이를 "변증법적 변환"이라고 말한다. "이러한 구상은 건축사무실에서의 그의 작업과 긴밀하게 결부되어 있"다. 그 구상은 "크세나키스가 르코르뷔지에와 함께 만들었던 브뤼셀 박람회의 필립스 관의 벽-창을 구성하고 있는 선들의 형상과 분명하게 짝을 이루고 있"다. 그는 "건축물과 대응되는 음악" "음악적인 건축물을 만들"려 했다. "필립스 관의 벽-창을 짜는 다양한 각도와 움직임을 갖는 선들은 하나의 창문을 만들며 정지된 상태에 있지만, 그럼에도 각각이 리드미컬하게 움직이는 묘한 역동성을 표현"하고 있다. 〈메타스타시스〉에서는 "미끄러지듯 겹치며 상승하거나 하강하는" 시각적인 것들을 따라 "소리의 입자들을 음향적으로 구성"하기 위해 "글리산도"[55]라는 음악의 음향적 기법을 이용한다. 이 글리산도가 바로 높이가 다른 두 음을 빠르게 연결하여 연주하는 매끄러움을 나타낸다. 글리산도라는 음향적 기법은 시각적이고 촉각적인 면에서는 매끄러움에 대응된다.

매끄러움은 생성과도 연결되어 있다. 어미 소가 송아지를 낳을 때 목격할 수 있듯이 송아지는 매끄러움의 막에 둘러싸여 세상에 태어난다. 인간을 비롯한 모든 태생 동물이 이처럼 매끄러움의 보호를 통해 탄생한다. 기계는 마찰을 통해 에너지를 생산하고 에너지는 접속을 통해 질적인 변화를 이루어낸다. 힘의 연결이 기계의 메커니즘인데, 연결 부위에는 윤활유라는 매끄러움의 속성이 반드시 필요하다.

55
이진경, 『노마디즘 2』, 휴머니스트, 159~163쪽 참조.

이상남 그림의 층과 층 사이, 형상과 형상 사이에서도 매끄러움은 작동한다. 그 매끄러움은 정적으로 보이는 그림 표면의 감응을 이동과 변화라는 동적인 감응으로 바꾼다. 시선은 그림에 닿아 미끄러지고 반사되면서 운동의 감응들을 생산하면서 화면의 움직임을 만들어내고, 역으로 화면의 운동은 보는 이의 시선을 역동적으로 움직이게 하는 것이다. 그림을 그릴 때 화가의 페인팅이 독특하고 독창성이 크면 클수록 화면의 질감은 홈파기와 블록 쌓기처럼 요철이 심해지면서 질감이 두드러진다. 그만큼 주체성이 강해지면서 화면은 그 개체적 독특성으로 관람자를 압도하게 된다. 그러나 그는 화가의 개체성이 두드러지지 않게 '손맛'을 최대한 지우면서 그림의 수용자를 매혹하여 끌어들이고 화가의 주관적 의도보다 수용자의 자유로운 감응의 운동을 유발하기 위해 매끄러움이라는 전략적 방법을 사용한다. 그래서 그는 그리기보다 사포로 문질러 갈아내는 행위에 더 큰 비중을 둔다. 그의 그림을 표현하기 위해서는 '그리다'보다 '갈다'라는 용어를 사용하는 것이 더 적절한 것일지도 모르겠다.

SANG NAM LEE **Arcus + Spheroid XS 019**, 2008.
Ott+Acrylic on Panel, 36.5×26.5cm

SANG NAM LEE **Light+Right M013, 2012**.
Acrylic on Canvas, 73×116.5cm
Courtesy of the artist & PKM gallery

SANG NAM LEE **Light+Right MO63**, 2011.
Acrylic on Panel, 97×165cm
Courtesy of the artist & PKM gallery

SANG NAM LEE **Landscapic Algorithm**, 2008.
PKM gallery, Seoul, Korea. Courtesy of the artist & PKM gallery

11 두께

두께를 만들어내는 이상남의 그리는 행위는 사포로 갈아내는 것이다. 그는 정재숙과의 인터뷰에서 "'갈다'는 내 화두가 됐습니다. '갈다'는 여러 뜻이 겹친 말이죠. 맞대어 세게 문지른다는 것. 문질러 닳게 한다는 것. 문질러 빛이 나거나 살이 서게 하는 것. 바수는 것. 또는 연마하거나 훈련하는 것. 사각사각 면도날로 뭔가를 갈 때 느끼는 강렬한 느낌. 타인의 촉각 건드리기가 제 그림입니다"[56]라고 말한 적이 있다. 미루어 짐작해볼 때 그에게 그리는 행위에서 칠하는 것보다 갈아내는 것이 훨씬 큰 비중을 차지하는 것이 아닐까. 이미 얘기했듯이 그에게 갈아내는 것은 평면성과 깊은 관련이 있다.[57] 평면성은 '회화의 복권'이라는 문제와 직접적인 관련이 있는데, 회화는 조각이나 설치와는 달리 화폭의 평평함이라는 한계를 갖는다. 그 한계를 넘어서는 순간 그것은 회화가 아닌 다른 것이 될 가능성이 크다. 문제는 회화가 갖는 한계 안에서 시각적인 것을 넘어 다른 감각으로 어떻게 확장할 것인가가 관건이다. 그 문제는 회화의 역사에서 끊임없이 제기되고 극복이 시도되어왔다. 예를 들어 밀레가 감자 자루를 그리면서 그 무게를 어떻게 표현할 것인가 고심했다는 것, 세잔이 사과를 그리면서 시각적인 형태보다 볼륨적인 것, 향기나 촉감을 표현하려 했다는 것들이다. 실제로 세잔 이전의 회화는 시각에 종속된 기하학으로 그림을 그려왔다. 대표적인 예가 원근법일 것이다. 그것은 눈을 시각적인 역할에 한정하는 것이다. 그때 선은 형태의 윤곽을 그리는 것에 한정된다. 세잔은 두 가지 색을 나란히 놓음으로써 선을 긋지 않고도 형태를 그렸고 3차원적인 볼륨을 그려냈다. 눈을 시각에 한정하지 않고 촉각으로 확대한 것이다. 고흐나 세잔의 페인팅을 우리는 시각적인 것으로

56
정재숙, 「회화여, 건축을 이겨내고 일어나라」, 『문화나루』 2010년 5월 29일, 155쪽.

57
그리는 행위의 일종으로서 갈아내는 행위는 이 밖에도 화가의 그린다는 운동의 편집증적 몰두와도 관련있어 보인다. 이는 그의 그림이 결과로서 화면의 형상도 중요하지만 퍼포먼스로서 그리는 행위와 깊은 관련이 있기 때문이다. 여기서 우리는 화가가 화면을 갈아내는 것과 동시에 한편으로 자신을 화면 안으로 갈아 넣는 편집증적 증상을 엿볼 수 있다. 물론 이는 정신병리학적인 진단이라기보다 미학적 임상 진단과 관련이 있다. 이에 대해 '편집혹은 편집증'이라는 장에서 다시 거론할 것이다.

질 들뢰즈, 『감각의 논리』,
같은 책, 84쪽.

만 느낄 수는 없다. '눈으로 만진다'는 감각을 동반해야 한
다. 극단적인 예로 잭슨 폴록 같은 추상표현주의를 우리
는 시각적인 느낌만으로는 도저히 이해할 수 없다. 폴록
은 눈적인 것보다 손적인 것에(그의 그리는 방식을 생각하면
시각적, 촉각적이라는 용어만으로는 설명되지 않는다) 훨씬 가
깝다.

이상남의 '회화의 복권'에도 감각의 확대라는 문제가 분
명히 있고, 그것은 부분적이라기보다 전면적인 것으로,
신체적 감각 전체로 확대된다. 회화의 신체적 감각 전체
로의 확대를 들뢰즈는 "회화는 눈을 우리의 어디에나 놓
는다. 귓속에, 뱃속에, 허파 속에 아무데나 놓는다(그림은
숨쉰다……)"[58]라고 했는데, 특히 이상남의 "문질러 빛이
나거나 살이 서게 하는 것"이라는 말과 "그림은 숨쉰다"라
는 말과 상통한다. 그런데 이상남의 전략은 훨씬 더 급진
적이다. 인간의 신체적 감각에만 국한하는 게 아니라 우
주의 사물 전체로 확대하는 듯하기 때문이다. 그것은 그
가 회화의 화폭을 평평하게 하는 데서 멈추지 않고 물질화
하는 데서 생기는 감응이다.

갈아서 얇아진 면은 거기에 그림을 올리게 되는 바탕이
아니라, 다시 말해서 바탕 면 위에 색상을 띤 형태가 구조
적으로 그려지는 게 아니라, 면 그 자체가 물질이 된다. 그
는 "이미지를 그리는 단계에 들어가기 전 화면을 준비하
는 과정만 3~4개월이" 걸린다. 그는 "견고하고 저항력이
있는 화면을 준비하기 위해 어떤 사이즈의 캔버스이건 바
탕을 칠하고 마르면 곱게 갈아내고 또다시 흰색으로 덮고
또 갈아내"기를 반복한다. 그것은 모두 인간의 수공 작업
으로는 만들어내기 힘든 고밀도의 "상아질 감각"을 얻어
내기 위해서다. 이것은 사람들에게 쉽게 컴퓨터나 TV 화

면, 디지털 디바이스 같은 물성을 느끼게 하는데, 그것보다는 화폭이라는 회화의 평면을 그대로 유지하면서 그 화면을 물질화시킴으로써 생기는 역량이 더 근본적이다. 거기에는 그림을 조각이나 설치물 같은 것으로 변조시켜 시각적인 것에서 신체적 감각 전체로 확대하는 것 이상으로, 사물 자체로서의 감응이 있다.

자연에 있는 사물(그것이 자연적인 산물이건 인공적인 산물이건 간에)에는 감응하고 감응시키는 힘이 있다. 즉 개체는 감응으로 이루어져 있는데, 그 감응은 신체 이전에, 즉 개체 이전인 분자적 수준에서 작동하고, 그 감응의 작동에 의해 개체가 비로소 만들어진다. 이 과학적 사실에는 우리가 그동안 습관적으로 받아들여왔던 몇 가지 것들을 다시 생각해보게 하는 점들이 있다. 우선 첫번째로 감각을 인간의 신체적 감각으로 한정하여 생각해온 점이다. 사실 감각은 인간에게만 있는 게 아니라 사물에게도 당연히 있다. 우리가 흔히 생각하듯이 감각은 어떤 주체의 주관적인 느낌 같은 것이 아니다. 주체가 성립되기 이전, 즉 인칭과 개체가 생겨나기 이전에 이미 감각은 생겨난다. 감각은 신체(인간의 신체만이 아니라 사물의 신체까지 포함하여)라는 파동과 힘이 만나면서 생기는 것이다. 그렇기 때문에 우리가 감각을 인간의 것으로만 한정하는 순간 그것은 인간 중심주의적인 편견에 속하게 된다. 여기서 우리는 '그림을 보고 감상하는 것은 결국 인간이 아닌가'라는 매우 당연한 질문을 받게 된다. 물론 그렇다. 하지만 그것은 그림을 받아들이는 수용자의 입장에서만 맞는 말이다. 그렇게 되면 우리가 앞에서 얘기한 "그림은 숨쉰다"나 "살이 서게" 하는 등의 그림을 살아 있는 것으로 보는 관점은 한낱 언어적 수사에 불과한 것이 되고 만다. 그러나 그림이 살

아 있다는 것은 수사가 아닌 사실이다.

두번째로는, 우리가 그동안 그림을 화가가 만들어낸 하나의 주관적 산물로 너무 한정하여 생각해온 게 아닐까 하는 점이다. 물론 그림이 화가가 창조한 작품이라는 당연한 사실을 부정하려는 건 아니다. 그림은 화가가 창조한 것이다. 그럼에도 불구하고 그림은 하나의 자율적인 객체로 존재한다는 것을 우리는 인정해야 한다. 이 말은 그림도 인공적인 산물이지만 우주 안에 있는 여느 사물과 다르지 않은, 동등한 위계를 갖는 하나의 사물이라는 점을 가리킨다.

이러한 점들은 결국 이상남이 지향하는 '회화의 복권', 다시 말해 단순하게 평면성의 한계를 넘어서는 것에 멈추지 않고 화면 자체를 물화시키는 전략을 통해 시각적인 감각에서 신체적 감각 전체의 확장을 넘어 사물 전체의 감각으로 확장하는 회화의 변조로 귀결된다. 면이 아닌 물질이라는 두께는 그의 그림에서 형상의 물질과 색채의 물질, 그리고 바탕의 물질이 서로 섞이고 융합하고 충돌하면서 윤곽이 아닌 덩어리적인 것으로 변조된다. 그의 그림은 그렇게 하나의 작품이면서 동시에 하나의 물적 존재가 된다.

SANG NAM LEE **4-Fold landscape L115**, 2014.
Acrylic on Panel, 130.5×162.3cm

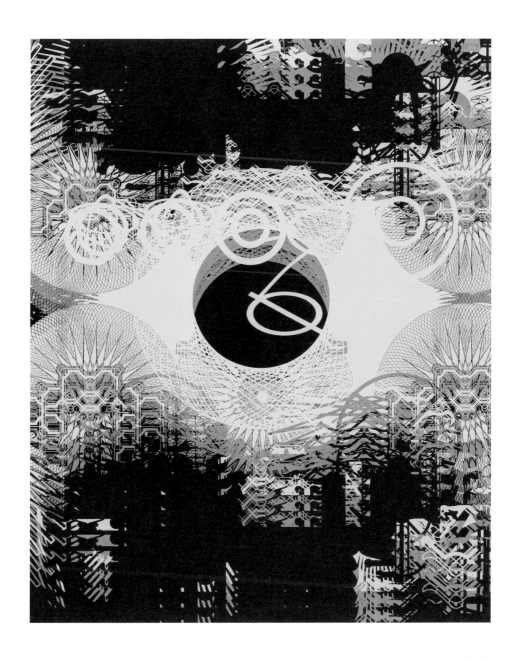

SANG NAM LEE **4-Fold landscape L 140**, 2016-2017.
Acrylic on Panel, 162.5×203.5cm

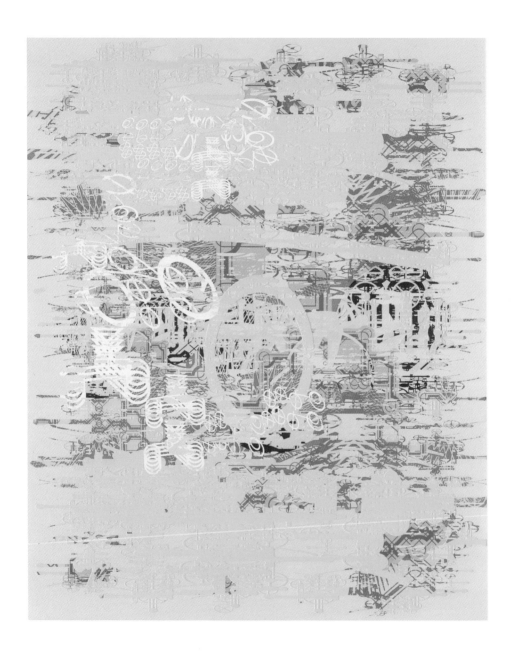

SANG NAM LEE **4-Fold landscape L 136**, 2016.
Acrylic on Panel, 152.5×183.5cm

12 층

두께의 소실, 점점 얇아지고 평평해지는 것과 반대로 면은 여러 겹의 층을 이룬다. 층은 사실 갈아내기와 동시에 시작된 것이다. 화면을 칠하고 갈아내고 다시 칠하고 갈아낼 때 표면은 여러 겹의 물감층으로 쌓이게 되고 그것이 결과적으로 '상아질'의 물성을 만들어낸다는 것을 우리는 이미 알고 있다. 그러나 우리는 여기서 하나의 면을 좀더 엄밀하게 구분할 필요가 있다. 여러 면이 수렴되어 하나의 면이 되는 것과 하나의 면이 여러 면을 제시하는 것에는 차이가 있다. '상아질'의 물성은 여러 면이 하나의 면으로 수렴되는 것이다. 이는 캔버스의 애벌 처리를 위하여 젯소 칠을 하는 유화 페인팅의 일반적인 방법이다. 물론 갈아내기가 더해지는 이상남의 방법과 이 일반적인 방법은 차이가 있지만, 그렇더라도 이것은 여전히 일반적인 방법에 속한다. 그러나 하나의 면이 여러 면, 즉 층layer을 동시에 보여주는 것은 이상남 그림의 형상이면서 중요한 특질이다. 예를 들어 디지털 디바이스는 얇은 하나의 면 속에 여러 복잡한 층들이 담겨 있다. 하지만 그것들은 동시에 제시되지 않고 선별적으로 제시된다. 이는 모두 표면에서 일어나는 사건이다. 반면 이상남의 그림은 하나의 면 속에 여러 복잡한 층들이 담겨 있고, 그것들은 하나의 면 아래 덮여 있거나 숨겨져 있다. 맨 위에 드러나 있는 면이 살짝 벗겨지거나 들춰질 때 그 밑에 있는 여러 층들이 비로소 드러난다. 사건은 표면의 사건이 아니고 여러 겹들로 이루어진 깊이의 사건이다.

형상적인 면에서 층은 선에서 시작된 것이 아닐까? 원에서 빠져 달아나는 선은 또다른 원을 만들기도 하지만 때로는 달아나 뻗어가던 중에 운동을 멈추기도 한다. 멈춘 선들은 다른 운동을 다시 시작하는데, 이번에는 하나의

선이 다른 선과 엮이기도 하고 자신의 선 아래로 숨어들었다가 다시 떠오르기도 하는 등의 운동을 한다. 마치 뜨개질처럼 하나의 면이면서 두 개의 선이 서로 엮이고 두 개의 층이 하나의 면이 되는 운동을 하는 것이다. 이것을 흔히 매듭이라고 한다. 매듭은 속으로 들어간 선이 반드시 밖으로 빠져나와야 하는 규칙 때문에 '코드'를 연상시키기도 한다. 이상남 그림이 현 세계의 디지털 문명을 암시하는 측면이 있다는 이유로 '매듭=코드'로 바로 연결할 수 있을지도 모르겠다. 하지만 좀더 세심한 주의가 필요하다. 왜냐하면 코드는 의도(정해진 규준)된 대로 끌어당기고 그 코드대로 느끼게 하는 닫힌 물성이다. 반면 그의 그림은 어떤 코드라도 가능하게 하는 열린 물성을 갖고 있기 때문이다.

층은 매듭의 확장일까? 그렇게 보기 위해서는 건너뛰고 얼버무리는 비약이 있어야만 한다. 층은 〈네 번 접은 풍경〉 시리즈에 오면서 그림에 전면적으로 등장하기 시작하는데, 초기의 그림들과 이 시리즈 사이에 〈풍경의 알고리듬〉 시리즈가 매개하고 있지만, 그렇더라도 단절이 있다는 것을 인정하지 않을 수 없다. 매듭이 층으로 발달하고 확장된 여지가 엿보이는 것은 분명하나 우리는 매듭을 층으로 이어지는 여러 단초 중의 하나라고 생각해야 할 것이다.

회화는 순수한 표면이다. 주관적, 사적 경험의 깊이와 논리적, 관념적 높이를 갖지 않는 오로지 그려진 바, 바로 그것이다. 음악은 신체(현재적 사실)를 즉각적으로 변화시키면서 휘발하여 공기 중으로 사라진다. 그래서 음악은 현재적 사실보다는 이것에서 저것으로 빠져나가는 변화에 방점이 찍힌다. 반면 회화는 사물 그 자체, 현재적 사실 그 자체다. 연속적으로 운동중인 사물(사건)이라도 정지된

화면(사실 그 자체)으로 보여줄 수밖에 없다. 이를 극복하기 위한 노력이 회화의 역사에서 다양한 경로를 통해 이어져왔다. 예를 들어 마르셀 뒤샹의 〈계단을 내려오는 누드〉는 이동중에 있는 움직이는 대상을 여러 겹의 정지된 장면으로 겹쳐 보여줌으로써 운동을 화폭에 담으려고 했다. 이상남의 그림도 이러한 회화 역사의 연장선 위에 있다. 다만 그는 보이는 운동을 그리는 데 국한하지 않고 보이지 않는 운동까지를 그리려고 한다는 점에서 차이가 있다. 보이지 않는 운동은 현실적인 면에 중첩되는 여러 잠재적인 층을 가리킨다. 베르그손에 의하면, 과거는 이미 지나간 게 아니라 현재와 공존하고 있다. 과거는 현재와 함께 실재하지만 현실화되지 않고 잠재하고 있을 뿐이다. 베르그손의 유명한 '원뿔 도형'처럼 기억은 잠재된 채로 있다가 현재 면과 닿아 있는 원뿔의 꼭짓점을 통해 현실화되기도 한다. 현실화되지 못한 기억은 다시 잠재한 채로 현실화되기 위한 기회를 엿본다. 이처럼 우리의 현재는 시간들 혹은 사건들로 지층화되어 있다. 이상남 그림의 여러 층들은 이러한 시간(기억)의 보이지 않는 지층 운동을 포획하여 보여주는 전략적인 화면이다. 베르그손의 시간에 대한 사유, 물질과 기억에 대한 사유를 창조적으로 계승하고 있는 들뢰즈의 사유를 거칠게 요약해보자면, 이러한 지층의 맨 아래층에 힘이라는 차이가 있고, 이러한 차이들이 짝짓기를 통해 계열화를 이룬다. 계열화된 차이들은 이념(문제)들을 만나 분화소를 이루어 하나의 개체로 분화하면서 현실화된다. 이를 생명, 생성의 지층이라고 부를 수 있을 것이다. 우리가 시시각각 맞닥뜨리고 있는 현재는 이러한 보이지 않는 지층들의, 마찬가지로 보이지 않는 치열한 운동들의 소산이다. 층들은 그 운동들을 횡단

적으로 포착하여 보여주는 여러 지층의 깊이이다.

그리고 또다른 층으로, 그리는 행위의 노동과 정지된 화면 사이의 겹쳐지는 층을 생각해볼 수 있다. 화면은 정지된, 구성적으로 안정감 있는 표면을 보여준다. 그곳에는 그리는 노동의 치열함, 화가 자신을 갈아넣는 히스테리컬한 감각이 숨겨진 채 삭제되어 있다. 그러나 안정된 화면, 즉 드러난 현실 아래에는 분명 그릴 때의 그러한 복잡한 과정이 현실화되어, 보이지는 않지만 잠재된 채로 실재한다. 이상남 그림의 매우 정확하고 세밀한 형상들을 가만히 들여다보고 있으면 그리는 과정에 대한 정보를 미리 알고 있지 못한 관람자라도 문득 어떤 히스테리컬한 감각을 받게 된다. 현실은 망각으로 뒤덮여 오히려 안온하지만, 그 안온한 현실의 지층을 뚫고 무의식이 번득일 때처럼 말이다. 그렇게 비밀스럽게 감춰진 그리는 노동의 감각은 그리는 노동과 보이는 화면 사이에서 일어나는 보이지 않는 미세한 감응의 역량에 의해 숨김의 가면 위로 불쑥 드러나면서 부지불식간에 관람객들의 눈을 찔러온다. 이것은 반대되는 감각이 양립하는 양가적인 감각의 층리와도 연결되는데, 정적인 감각인가 하면 동적인 감각, 깊이인가 하면 평평함의 감각…… 등으로 나타난다. 또한 다질적인 감각이 공존하는 감각의 층리와도 연결되는데, '감각의 요새'처럼 방안에 또 방이 있고, 그 방 속에 또 방이 있는, 여러 다질적인 층들이 겹쳐진 것으로 나타나기도 한다.

SANG NAM LEE **Light + Right M 093**, 2013.
Acrylic on Panel, 91×121cm

SANG NAM LEE **4-Fold landscape S111**, 2016.
Acrylic on Panel, 29.3×38.2cm

SANG NAM LEE **4-Fold landscape S112**, 2016.
Acrylic on Panel, 29.3×38.2cm

13 편집 혹은 편집증

우선 편집editing은 자기 관리에 가깝다. 그가 뉴욕에 도착했을 때, 낯선 타지에서 새로 기거할 곳을 찾고, 무엇을 하든 혼자 힘으로 먹고살아야 하는 것이 가장 급한 문제였을 것이다. 기거할 곳도 작업과 기거를 병행할 수 있는 공간이어야 했을 것이며, 먹는 문제도 작업하는 시간을 벌기 위해 최소 시간을 들여 해결할 수 있는 방법을 찾아야 했을 것이다. 이를 위해서 그가 생각한 것은 "몸의 경영"이었다. 술과 담배를 끊고 육식을 피하고 채식 위주의 식사, 그것도 "밥을 먹을 때 한 가지 반찬만" 먹었다. 건강을 위해서 일과 운동과 작업을 적절한 리듬으로 분배했을 것이다. 그러니까 몸의 경영은 자기 경영이다. 화가로서 자신의 몸을 그림 그리기에 최적화된 상태로 만드는 것이다. 이러한 생각은 그리는 작업에 대한 생각으로도 자연스럽게 연결된다. 때로 그는 "쿠킹cooking"이라는 표현도 쓰는데, 이는 삶에 관한 것이라기보다 전적으로 작업과 관련된다. 사실 쿠킹이라는 용어는 편집이라는 용어에 포함되는 범주로 보인다.

화가로서의 '편집'은 그의 그림에 대한 철학의 기본 토대를 이룬다. 그는 몇 번의 인터뷰를 통해 "예술에 있어서 근본적인 창조는 없다"고 말하고 있으며, 나만의 고유한 그림을 찾기 위해서 필요한 것이 '해체'와 '조립'이라고 한다. 바로 이 조립의 방법이 편집이다(삶을 바라보는 태도에서도 그는 비슷한 시각을 갖고 있는데, 생각을 그대로 말하는 것이 아니라 때로는 말하는 것을 절제하고, 때로는 생각을 자르고 잇고 붙이는, 즉 편집해서 말하는 것이 사회에서 잘 살아가는 방법이라고 말한다). 해체하고 해체했을 때 마지막까지 해체되지 않고 남아 있는 분자가分子價가 원이나 선, 점 등의 도형이었을 것이다. 그러니까 이 분자가의 도형들을 어떻게

예전 그의 전시를 관람한
후 우연히 화가 주변으로
여러 명이 눌러앉아 있는
좌석에 잠시 낀 적이 있다.
그때 어떤 맥락에서 그런
얘기를 했는지 자세히
기억나지 않지만, 이상남과
베이컨 그림의 유사성을
얘기했다가 주위로부터
엉뚱하다는 눈총을 받은
적이 있다. 그 자리에서
설명할 기회는 없었지만,
그때 내가 생각한 것이 이
'힘 그리기'와 '색상'에 관한
것이었다. 색상에 대해서는
뒤에 다시 얘기할 기회가
있을 것이다.

편집해서 보여줄 것인가가 그의 그림의 쿠킹이고, 그만의 형상이다.

그의 그림의 기하학(겉으로 나타나는 기하학이 아닌 구조, 즉 그림의 뼈대로서의 기하학)은 우리가 보편적으로 알고 있는 본질적이고 영원한 것의 형상으로서의 기하학이 아니다. 문제나 사건들을 나타내는, 힘이나 감각보다 더 깊은 감각들을 낳는 것으로서의 리듬을 나타내는 기하학이다. 그는 도상을 그리고, 그런 것을 복사기로 확대하고, 그것들을 자르고 배열하고 덧붙이는 작업 후에 그것을 밑그림으로 캠퍼스에 그림을 그린다. 또는 컴퓨터 프로그램을 이용하여 도상들을 배치하고 투사하고 교환하는 작업으로 얻은 밑그림을 이용하여 그림을 그린다. 여기에서 밑작업인 배열하고 자르고 확대하고 덧붙이고 투사하고 교환하는 작업은 편집이다. 그러나 단순하게 형태를 만들어내기 위한 편집이 아니다. 그의 편집은 깊은 감각들을 만들어내는(만들어낸다는 표현은 충분하지 않다), 아니 따르는 리듬의 자유로운 표시이다. 우리가 이미 말했듯이 그의 그림은 재현이 아니다. 재현의 기하학적인 형태 너머 생성으로서의 기계적인 힘들을 표현한다. 예를 들어 베이컨이 동물적인 감각이나 힘을 표현하기 위해 동물의 형태를 재현하지 않는 것과 같다.[59] 그는 유기적 형태가 아닌 힘과 운동의 감각, 감각의 사실적 정확성 그 자체를 그린다. 그의 그림은 도상의 형태를 띠고 있지만, 형태들이 구분되지 않는 영역들을 나타낸다. 최근작에 이를수록 섬섬 더 그렇다는 것을 우리는 본다.

편집은 이미지를 자르고 붙이고 덧붙이는 데 그치는 게 아니다. 오구로 그리고 가위로 자를 때 화가는 자신이 오구나 가위가 되어 가위나 오구 속에서 이미지를 보고 자른

다. 그가 작업할 때 부여하는, 힘과 신체의 악착같은 감각은 이미 여러 매체에서 공개한 바 있다. 여기서 우리는 어떤 히스테리를 만난다. 편집editing과 편집증paranoia 사이에는 아무런 연관이 없는 것일까?[60] 들뢰즈는 "회화와 함께 히스테리는 예술이 된다"고 말했다. 회화가 사실 그 자체를 "직접 현재함"으로 추출하기 때문이다. 이는 이상남 그림의 물성이 나타내는 효력과 같다. 그의 그림은 "신경 시스템 위에 직접 작용하는 행위 시스템"이다. 이것이 "회화의 히스테리"다. 그리고 들뢰즈는 "회화는 히스테리를 전환한다"고도 한다. 왜냐하면 "회화는 현재함을 직접" 겪도록 해주기 때문이다. 이는 물성을 띠는 회화가 두뇌를 통하지 않고도 우리 신체를 관통할 수 있다는 말이며, 이것은 결국 "두뇌의 회의주의를 신경의 낙관주의로 전환한다"[61]는 뜻이다. 우리는 앞선 장에서 그의 그림에서 그린다는 행위가 갖는 비중에 대해서 생각해본 적이 있다. 그의 그림은 결과로서 화면에 나타난 것이 전부가 아니다. 더군다나 그리는 노동, 손맛을 말끔히 지우려는 그의 의지를 염두에 둔다면, 그의 그림은 그려진 화면과 그리는 퍼포먼스가 결합된 종합적인 것이다. 굳이 그렇게 생각하지 않더라도 빛을 쏘아내는 매끄러운 화면은 편집증의 신경 시스템을 작동시키며 스스로도 모르게 보는 이의 신경을 자극한다.

60
정신병리학적으로 히스테리와 편집증은 그 증상이 분명 다르다. 그러나 여기서는 미학적 임상 진단을 따라 정신분석적인 구분을 신경증과 분열증으로 크게 나누고 히스테리와 편집증을 모두 신경증의 하위 구분으로 보기로 한다.

61
질 들뢰즈, 『감각의 논리』, 같은 책, 84쪽.

SANG NAM LEE **The Fortress of Sense -L 120**, 2015.
Acrylic on Panel, 152.5×183.5cm

SANG NAM LEE **Light**+**Right M 012**, 2011.
Acrylic on Canvas, 73×116.5cm

14 풍경의 알고리듬

1991년에서 2000년 사이에 창작된 초기작들에 대한 글을 쓰다가, 그림의 요청에 따라 그동안 작품 제작 과정에 대한 길로 우회했다가, 지금 여기에 이르렀다. 이상남의 작품에 어떻게 접근해야 할까? 작품의 효과는 언어적 차원으로 환원될 수 없다. 그림은 감각의 포획이다. 형상들은 눈앞에 있는 보이는 현실을 재현하는 게 아니다. 작품은 그 자체로 전적인 자신의 현실성을 갖는다. 그림은 사유와 분리될 수는 없지만, 그림의 이미지가 의미화될 수도 없다. 그렇다고 해서 그림에 지성이나 사유가 없는 것은 아니다. 그림의 지성이나 사유는 의미 작용으로 환원될 수 없을 뿐만 아니라 담론적 의미 작용으로는 더더욱 환원될 수 없다. 힘을 포획하고 감각을 그려내는 그림은 사유를 촉발한다. 우리는 사유할 것을 강제하는 이상남의 그림들 앞에서 그림이 촉발하는 생각과 감각들을 따라가 보는 수밖에 없다.

　　지나치게 제목에 기대서는 안 되겠지만(제목은 그림에 접근하는 길을 안내하기도 하지만 때로는, 의도된 트릭이든 아니든 간에, 그것도 빈번하게, 아무 상관도 없는 엉뚱한 것을 지목하기도 하기 때문이다), 알고리듬의 일반적인 뜻은 문제를 해결하는 과정 속의 단계적 절차이다. 그렇다면 그림이 맞닥뜨리고 있는 문제는 무얼까? 하나의 개체로 개체화하는 풍경의, 개체화하기까지의 힘의 운동과 감각들을 포착하는 것이다. 알다시피 인칭이나 동물만이 개체가 되는 건 아니다. 저녁의 어느 한때, 삶의 한 조각, 어떤 돌, 칼, 어떤 풍경, 사건 같은 비인격적 개체화가 있을 수 있다. 여기서는 풍경의 개체화다. 전 개체적 단계에서 개체가 되기까지 힘의 배열, 배분, 이동, 리듬, 감각, 감성 등의 포착과 운동이 풍경의 알고리듬이다. 대니얼 데닛은 『직관펌

62
대니얼 데닛, 『직관펌프,
생각을 열다』, 노승영
옮김, 동아시아,
2015,184~185쪽 참조.

프, 생각을 열다』에서 알고리듬의 특징 중 하나로 재료의 중립성을 말하면서 재료의 인과적 힘이 알고리듬 작동에 영향을 미치지 않는다고 했다.[62] 마찬가지로 전 개체적 단계의 요소(재료)들은 그 결과인 개체와는 전혀 닮아 있지 않다. '여기에 풍경이 어디 있지?'라고 반문할 필요가 없다는 말이다. 이상남 그림은 사적이고 주관적인 차원에서 작동하는 것이 아니다. 그림은 보는 이의 감각을 자극하고 촉발하면서 보는 이로 하여금 어떤 개체화된 풍경을 만들어내게끔 강제한다.

타원이 있다. 타원은 수직으로 서 있기도 하고, 옆으로 누워 있기도 하다. 타원은 그 안에 몇 개의 동심원을 포함하고 있는데, 바깥의 원은 간격이 좁게 잇달아 동심원을 거느리고 그 안에 작은 원 역시 간격이 좁은 동심원을 거느리고 있다. 큰 타원과 작은 타원은 독립된 다른 원이지만, 그에 부속된 중첩된 원들은 이 타원이 회전운동을 하고 있다는 것을 나타낸다. 큰 타원 안만이 아니라 옆이나 위에 작은 타원들이 붙어 있기도 하다. 타원의 옆이나 아래에는 궁륭의 반침 같은 것들이 연결되어 있다. 자세히 보면 그것들은 선이 둥글게 휘면서 선 아래로 파고드는 모양이다. 이것은 입력이나 출력의, 힘이 이동하는 선의 움직임을 나타낸다. 개체화된 결과물을 산출하기 이전이기 때문에 주로 입력을 표시하는 것으로 짐작할 수 있지만, 한편 타원에서 출력된 힘이 다른 요소로 움직여가는 이동으로 볼 수도 있다. 또한 이러한 선의 움직임은 타원에 붙어 있기만 한 것이 아니라 독립된 하나의 형상이 되기도 한다. 이 독립된 형상들은 매듭에 가깝다.

매듭의 시작, 선의 얽힘은 1993년의 〈Blue Circle No. 4〉[220쪽]에서부터이다. 이 그림에서 두 점을 잇는 짧은

선은 작은 원을 통과한다. 매듭은 이것의 발달된 변형으로 보여진다. 선은 주로 힘이 이동하는 거리(길이)로 표현되었는데, 매듭은 힘의 정교한 얽힘이다. 매듭은 서로 마주보는 하나의 쌍으로 닫히면서 완결된 하나의 형상이 되기도 하는데, 이때 매듭은 코드와 연결된다. 이런 경우 매듭은 코드의 형상이다. 그러나 또 선은 타원을 빠져나와 둥글게 매듭으로 얽히면서 다시 타원으로 돌아간다. 때로 선은 타원을 빠져나와 직각으로 꺾이면서 매우 규칙적으로 얽히며 강한 힘을 나타낸다.

　이러한 형상들은 수학적 기호인 나누기 부호(÷)들 위에 얹혀 있다. 우리는 쉽게 이 수학적 기호를 알고리듬의 연산 작용과 연결할 수 있겠지만, 누차 강조했듯이 이상남 그림은 재현이 아니기 때문에 더이상 나눌 수 없을 때까지 미세하게 나누는 미분을 떠올려야 한다. 힘과 감응은 몰mol적인 것에서 나타나 작동하는 게 아니라 분자적 수준에서 작동하기 때문이다. 또한 이것은 분열증자의 나눔이다. 프로이트는 히스테리를 응축, 편집증은 나누는 것으로 생각했는데, 응축되고 동일시된 것들을 다시 그 요소들로 분해하는 것을 편집증으로 봤다. 이것은 결국 기존의 사회체를 되풀이하는, 기존의 이론적 규준을 답습하는, 즉 오이디푸스적 삼각형 속으로 재등록하는 것이다. 따라서 분열증적 나눔은 이러한 되풀이를 파괴하고 새로운 사회체, 새로운 이론적 개시를 가능케 하는 생성적 움직임이다. 또한 이 나누기 부호는 우주를 구성하고 있는 미립자적 물질, 하늘의 공기 입자, 태양의 물결, 짧은 선 아래위의 두 개의 점, 돛단배 등을 연상시킬 수 있다. 이런 연상들의 밑바탕에는 더 근본적으로, 형태적으로 반복되는 리듬이 있다. 이 반복적인 리듬은 순식간에 화폭

을 음악으로 감싼다. 음악적 움직임 속에서 화면 전체는 원근법적으로 멀어지는 것이 아니라 둥글게 순환한다. 타원형의 형상들은 자체적으로 회전운동을 하고, 화면 전체는 천천히 크게 순환하는 것이다. 순환은 제자리로 돌아오는 것을 표시하는 것이 아니라 힘과 속도의 벡터이다. 화면 속에서 형상들은 서로 서술적 관계를 갖는 게 아니라 감각들의 연결, 감각들의 움직임을 보여준다. 공명, 반사, 반복, 투사, 전치 등의 움직임으로 감각들은 둥글게 순환하면서 흐른다.

백과 흑의 색채는 보색으로 서로의 집중도를 올리고 집약하면서, 명확함의 감각을 일으키면서 반짝인다. 광학적으로 빛은 색채이면서 시간을 나타낸다. 그러므로 그림의 색채는 시간의 순환적 흐름을 나타내기도 한다. 이 그림들은 2008년 '풍경의 알고리듬'(PKM 트리니티 갤러리) 전시회에서 몇 점 선보였고, 그보다 앞서 2005년에 〈Arcus+Spheroid 1008〉〔126~127쪽〕(서울대학교 미술관)라는 제목으로, 또는 '풍경의 알고리듬 시리즈'(KB손해보험 사옥)로 선보였다. 형상의 배열이 더 다양하고 다소 다르며, 그 규모 면에서 월등히 큰 2009년 경기도미술관에 설치된 대형 벽화 〈풍경의 알고리듬Two Telescopes〉〔159쪽〕도 같은 계열의 작품이다.

특히 '풍경의 알고리듬 시리즈'에서 선보인 〈Set+Spheroid〉〔128~129쪽〕 연작은 색띠의 등장으로 눈길을 끈다. '색의 등장'이라고 하면 약간 과장되게 들릴지 모르나, 이상남 회화에서 획기적인 사건들 가운데 하나인 것은 분명해 보인다. 물론 그 이전에도 색은 있었다. 그러나 색이 화면에서 형상들과 같은 비중을 차지하면서 하나의 형상으로 등장한 것은 거의 처음일 것이다. 뉴턴에 의하면 색

은 광학적인 것이다. 빛과 색은 과학적으로 밀접한 관련이 있는데, 빛이 시간이면 색은 공간이다. 색은 광학적 공간이라는 말이다. 광학적 공간이 가능하기 위해서는 시각에 촉각적 기능이 더해져야 한다. 이런 촉각적-광학적 세계는 눈으로 만지는 세계이다. 그래서 우리는 색에서 차갑거나 따뜻함을 느끼고, 색에서 수축과 팽창이라는 운동을 느낀다. 이런 까닭에 색은 정신이나 심리적 표현일 수 있다. 예를 들어 마크 로스코의 색 화면들은 내면적인 정신이나 감정의 표현이다. 〈Set+Spheroid〉 연작도 비슷해 보이지만, 여기에서 색은 언어적(기호적)이다. 각각의 색띠는 색감이 다른 색띠들과 나란히 병렬되면서 그 차이에 의해 감각을 전달한다. 한편 이 색띠들은 광학적 측면에서 시간이면서, 흘러서 지나가는 시간이 아니다. 이 시간은 영속성의 시간이다. 그래서 그림에서 회전운동하는 타원들과 타원을 빠져나가는 매듭들의 운동은 영속하는 색채의 정지하는 힘에 의해 지긋이 눌리면서 억제된다. 형상과 색채 간의 대립하는 긴장이 화면을 채우게 되는 것이다. 여기에서 색채는 색-힘이다. 색-힘은 수학기호 누워 있는 세트(⌣)에 의해 묶이면서 힘을 부풀리기도 한다(세트 기호는 타원들과 매듭들을 묶기도 한다).

예를 들어 렘브란트가 빛주의자라면, 들라크루아는 색채주의자이다. 이상남은 반 고흐, 고갱, 마티스, 베이컨의 뒤를 잇는 색채주의자라고 할 수 있다(〈Set+Spheroid〉 연작 이후 〈네 번 접은 풍경〉 시리즈에 이르면 그런 경향은 더 강해지고, 특히 최근 〈감각의 요새〉 시리즈에 오면 색채가 더 강조되는 듯하다). 이상남의 색채 사용은 일면 베이컨의 용법과 비슷해 보인다. 베이컨은 형상의 배경 대신 아플라aplat를 사용하는데, 형상과 아플라는, 아플라에서 형상으로 빠져나

오거나, 반대로 형상에서 아플라로 흘러들어가는, 이중의 역동적인 관계 속에 있다.[63] 이상남과 베이컨은 혼합 색이 아닌 단 하나의 색의 색면을 사용한다는 점에서, 그리고 형상과 색면 간에 쌍방향적인 이동이 일어나고 있다는 점에서 매우 유사하다. 그러나 다른 점이 있다면 앞에서 보았듯, 운동하는 형상과 정지하는 색띠 간의 대립하는 긴장이다. 이런 긴장은 다른 그림에서는 질적인 형태가 다르게 나타나기도 한다. 예를 들어 진동하듯 떨림의 운동을 하고 있는 형상들과 떨림을 진정시키고 있는, 마치 형상의 배경처럼 보이는 색면들은, 형상과 색면 간에 쌍방향적인 이동을 넘어 형상은 색면으로 침입하려 하고, 색면은 형상들을 밀쳐내려 하고 있다. 이는 방향을 갖는 이동의 운동과 인력과 척력이 동시에 일어나는 투쟁의 운동이 겹쳐 있는 것이다. 이처럼 이상남의 색면과 형상은 방향적인 이동과 투쟁적 운동이라는 중층적 운동 속에 있다 (2008년 PKM 트리니티 갤러리 '풍경의 알고리듬' 전시회에서 여러 점. 2011년 KB손해보험 사천연수원 브릿지 갤러리에 설치된 〈풍경의 알고리듬〉 대형 벽화).

진동은 형상의 회전운동이나 상하운동의 여파로 인한 물리적 떨림과 관련이 있겠지만, 한편으로 개체(인칭과 비인칭을 모두 포함하는)의 존재를 규정하는 눈에 보이지 않는 기분과 더 깊은 연관이 있다. 이때 기분stimmung은 심리적 현상이 아닌 물질적 감정으로서의 현존을 가리킨다. 클로소프스키는 "원심력들은 결코 중심에서 도망가는 게 아니며, 중심에서 다시 멀어지기 위해 새로 중심에 접근한다. 이렇게 격렬하게 진동하기 때문에, 그것들은 개체가 자기 자신의 중심만을 찾고 그 자신이 일부를 이루고 있는 원을 보지 못하는 한 그 개체를 뒤죽박죽으로 만든다. 왜냐하

면 이 진동들이 그를 뒤죽박죽으로 만든다면, 그 까닭은 그 진동 하나하나가, 발견할 수 없는 중심의 관점에서 보면, 그가 믿는 것과는 다른 어떤 개체에 대응하기 때문이다. 그렇기 때문에, 정체성이란 본질적으로 우연한 것이며, 이 개체 또는 저 개체의 우연성이 개체성들을 모두 필연적이 되게 하려면 개체성들의 한 계열이 각자에 의해 주파되어야만 한다"[64]라고 말했다. 이 말은 클로소프스키의 니체에 대한 주석이지만, 진동하는 형상들의 그림에 절묘하게 들어맞는다. 진동하는 개체들은 자기 존재의 격심한 떨림을 통해 정체성의 위기를 겪고 있으며, 이 위기를 통해 한 개체에서 이탈하는 움직임을 보여준다. 이 움직임이 형상의 색면으로의 침입, 혹은 형상의 색면으로의 흡수라는 것을 뒤에서(〈네 번 접은 풍경〉 시리즈) 보게 될 것이다.

64
피에르 클로소프스키, 『니체와 악순환』, 조성천 옮김, 그린비, 2009; 질 들뢰즈·펠릭스 가타리, 『안티 오이디푸스』(김재인 옮김, 민음사, 2014, 51~52쪽)에서 재인용.

SANG NAM LEE **Arcus + Spheroid** **1008**, 2005-2006.
Ott+Acrylic on Panel, 2000×3800cm
Museum of Art Seoul National University

SANG NAM LEE **Set + Spheroid 1003**, 2005-2006.
Ott+Acrylic on Panel, 6.75×1.85m
KB Insurance, Seoul, Korea
Photo by Clara Shin

15 세 개의 달

〔〈Light＋Right(Three Moons)〉〕

다시 한번 제목을 통해 접근해보자. 이백의 널리 애송되는 시 「달 아래 홀로 술 마시며月下獨酌」는 이렇게 시작한다.

> 꽃 사이에 한 병 술을
> 대작할 사람 없이 혼자 마시네.
> 잔 들어 밝은 달 맞으니
> 그림자와 함께 셋이 되었네.[65]

홀로였던 화자가 그림자와 달이 함께하여 셋이 되었다는, 유명한 이 시의 이미지는 이후 수많은 변주를 만들어내어 "하늘에 달, 호수에 달, 잔 속의 달", 즉 '세 개의 달'이라는 변형된 이미지를 만들어낸다. '세 개의 달'은 널리 회자되는 이 이미지를 떠오르게 하지만, 그것보다는 화가의, "나는 지금 내 앞에 있는 친구와 인터뷰 중 그의 왼쪽 눈을 주시하고 그 눈동자에 비쳐진 상을 본다. 동시에 (그 상을 따라) 고개를 돌려 뒤편에 있는 어항 속에 빛처럼 빠르게 헤엄치는 빨간 금붕어의 꼬리를 본다"[66]라는 말과 훨씬 직접적으로 관련있어 보인다. 물론 인터뷰 중에 즉석에서 가볍고 장난스럽게 만들어낸 것이겠지만, 그의 사유의 겹을 만들어내는 구조적 특징을 간파할 수 있기 때문이다. '세 개의 달'은 하늘의 달, 작품의 달, 보는 이의 눈 속의 달을 가리키는 것일 수 있다. 또는 그것은 작품 자체의 겹층을 가리킨다.

그중 가장 아래에 있는 층이 기계이다(색면이 가장 아래 층일 때는 그 위층, 때로 색면과 같은 층일 때도 있다). 암, 핸들, 막대, 축 등이 촘촘하고 복잡하게 연결되고 접속되는 이 기계들은 엄밀하게 말하면 기계의 약호화이다. 『안티 오이디푸스』의 논쟁적인 도입부, "그것은 도처에서 기능한

65
이백, 『이백 시선집』, 신석초 편역, 서문당, 1975. 옛 문어체 종결어미와 조사를 조금 고쳤다.

66
작가 인터뷰, 「영원한 청년작가, 서양화가 이상남님」, 같은 사이트.

67
질 들뢰즈·펠릭스 가타리,
『안티 오이디푸스』,
김재인 옮김, 민음사,
2014, 23쪽.

다. 때론 멈춤 없이, 때론 단속적으로, 그것은 숨 쉬고, 열 내고, 먹는다. 그것은 똥 싸고 씹한다. (……) 도처에서 그 것은 기계들인데, 이 말은 결코 은유가 아니다. 그 나름의 짝짓기들, 그 나름의 연결들을 지닌, 기계들의 기계들. 기 관-기계가 원천-기계로 가지를 뻗는다. 한 기계는 흐름을 방출하고, 이를 다른 기계가 절단한다"[67]는 문장들을 이 연작들에 연결하면 뜻하지 않게 그림의 사용법을 훌륭하 게 이끌어낼 수 있다. 그림 속의 기계가 표상하는 것은 회 화가 더이상 의미의 문제가 아니라 용도의 문제라는 것을 나타낸다. 회화는 정치적이고 기계적이고 실험적인 것으 로, 기존의 미학적 해석을 실험으로 대체한다. 기계는 정 치, 실험과 연대하는 것으로 개체적인 것을 넘어 사회적 신체와 관련된다. 기계는 기술적이기 이전에 언제나 사회 적이다. 들뢰즈식으로 말하면, 현대 예술은 이제 생산적 활동으로, 꿈이나 환상을 보여주는 극장이 아니라 생산하 는 공장이다. 이상남의 기계도 그런 식으로 개체의 욕망 의 흐름을 절단과 연결이라는 기계적 흐름의 배치로 보여 준다.

색면은 "기관 없는 신체"와 같은 것으로 반생산적인 것 이다. "기관-기계"는 무엇이든 연결하여 생산하려는 "욕 망하는 기계"이다. 욕망 기계는 기관 없는 신체에 침입하 여 접속하려고 하고 기관 없는 신체는 이를 밀쳐낸다. 이 처럼 그림의 색면과 기계는 대립적이고 충돌한다. 기존의 생산 시스템과 시스템 없는 색면이 충돌, 대립하는 것이 다. 이런 충돌의 억압 속에서 만들어지는 것이 "편집증 기 계"다. "편집증 기계"의 뒤를 이어 오는 것이 "기적 기계" 인데, "기관 없는 몸"이 "욕망적 생산"으로 복귀하며 "욕 망 기계"들을 끌어당기면서, 그것을 자기 것인 양 전유하

는 현상이다. 이때 "기적 기계"는 기존의 생산 시스템으로 복귀하면서, 기존 사회체 속에서, 그것을 그대로 답습하면서 재생산한다. 하지만 침입과 밀쳐냄은 해소되지 않은 채 지속된다. 기존 시스템이 계속 되풀이될 수 있다는 말이다. 그러나 '이것 아니면 저것'이라는 선택적 연결 대신 '이것도 되고 저것도 되는' "독신 기계"[68]가 올 수도 있다. 독신 기계는 체형體刑이나 죽음에서까지 새로운 무엇을 생산하는 태양의 권력이다. 그림의 톱니바퀴는 빛, 광선을 표상하는 태양이다. 태양은 에너지-기계로 기관-기계에 맞서는 독신 기계이다. 이 독신 기계는 언제나 기계의 층위에 자리잡으며, 때로는 어두운 색채 위에 핀 조명을 받은 것처럼 앞으로 돌출되어 있다. 독신 기계는 자기 성애적이고 자동 장치적 쾌락을 향유하면서 기계적 에로티시즘을 만드는데, 새 기계, 새 결연, 새 탄생을 통한 현행적 소비를 만들어낸다. 독신 기계는 순수하고 생생한 강도량 (내공량이라고도 하는데, 무협지 고수의 내공을 생각하면 된다)을 생산한다. 그것은 끌어당김과 밀쳐냄의 운동 속에 잡다함으로 가득 채워져 있는 강렬한 신경 상태가 된다(우리는 여기서 〈네 번 접은 풍경〉 시리즈와 〈감각의 요새〉 시리즈의 복잡함과 잡다함을 떠올릴 수 있다). 그러므로 독신 기계는 무엇이든 될 수 있는 에너지 그 자체로, 무엇이든 된다. 또한 톱니바퀴(독신 기계)는 시각적인 것을 넘어 촉각적이다. 보는 이의 시선을 낚싯바늘처럼 낚아챈다. 관람객이 그 앞에 서면 몸속을 날카롭게 찔러온다.

그럼 톱니바퀴(독신 기계)와 이웃해서 빈번하게 등장하는, 단독적으로 등장할 때도 톱니바퀴와 거의 같은 비중으로 등장하는, 망상화網狀化된 원형 벨트 형상은 무엇인가? 사회적 기계는 무의식적 주체화의 유형들을 생산하는

68
질 들뢰즈·펠릭스 가타리, 같은 책, 28~50쪽 참조. "독신 기계"는 미셸 카루주가 문학비평에서 사용한 개념으로 카프카의 「유형지에서」의 체형 기계, 레몽 루셀의 기계들, 알프레드 자리의 「초남성」의 기계들, 마르셀 뒤샹의 「벌거벗은 신부」 등이 그 예들이다. Michel Carrouges, *Les Machines célibataires*, Paris: Arcanes, 1954.

데, 이 망상화된 원형 벨트는 그림의 기계의 층(사회적 기계)이 생산한 주체이다. 초기작에서부터 최근작까지 원이든 타원이든 원형 벨트든, 원의 도형은 주체(인칭적이든 비인칭적이든), 혹은 주체화와 관련있어왔던 것이 이상남 그림의 회화적 사실이다(2012년 PKM 트리니티 갤러리에서 있었던 'Light+Right(Three Moons)'에 전시된 모든 작품이 이 계열의 작품이다[135~138쪽]. 한편 2012년 폴란드 포즈난공항에 설치된 대형 벽화〈풍경의 알고리듬〉[160쪽]과 2013년 일본 주재 한국대사관에 설치된〈풍경의 알고리듬(Light+Right)〉[157쪽]은 '풍경의 알고리듬'과 'Light+Right'가 합성된 계열의 작품이다).

SANG NAM LEE **Light**+**Right** 006, 2012.
Acrylic on Canvas, 73×116.5cm

SANG NAM LEE **Light+Right (Tree Moons)**, 2012.
Photo by Kim, Jae-hyun

SANG NAM LEE **Light + Right** -015L, 2012.
Acrylic on Panel, 128×170cm

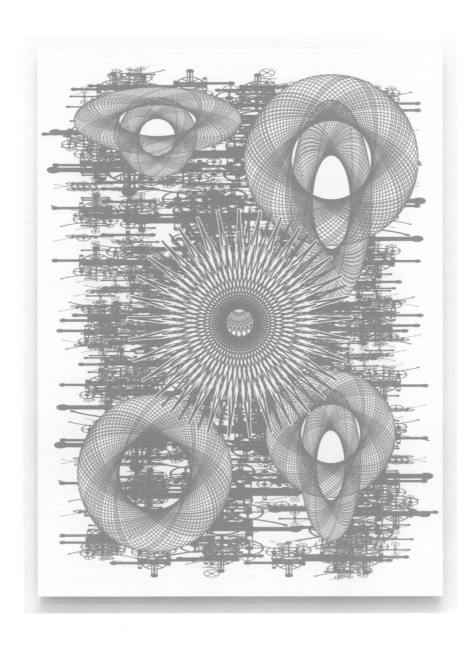

SANG NAM LEE **4-fold landscape L 137**,2016.
Acrylic on Panel, 142x270cm
Courtesy of the artist & PKM gallery

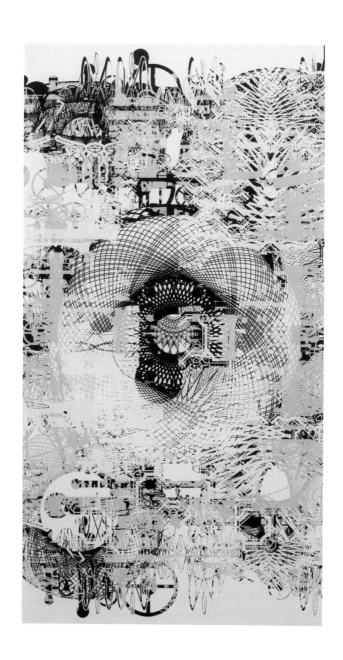

16 정교함과 뭉개짐

2015년 이후의 작업은 생산하기와 생산물이 하나의 화면에 있는, 미분화된 거대한 세계를 보여준다. 이 복잡한 화면을 어느 정도 근접하게 집어낼 수 있는 하나의 단어를 찾자면, 우리말로는 맞춤한 단어를 찾기 힘든, 인볼루션involution일 것이다. '인볼루션'은 수학이나 식물학, 의학에서 사용하는 단어로 생명현상과 관련이 있다. 이상남 그림의 수학적, 생태적 요소와 근접하는 부분이 꽤 있다. "복잡, 혼란"이란 이 단어의 뜻 자체가 그림의 특성을 가리키고 있고, "물체가 빙빙 돎" "식물의 줄기가 지주支柱를 감으면서 뻗어오름"의 뜻을 가진 회선廻旋과 함께 그 자체가 그림의 형상들의 움직임을 나타내고, "안으로 말아넣음, 안으로 말림, 안으로 말아넣은 선"인 내선內旋과 함께 그림의 겹겹의 층들을 표시하며, '퇴화'라는 뜻과 함께 개체화되기 이전 잠재태의 세계를 지칭한다. 이상남 그림은 유기적 형태의 저 밑바닥에서 비유기적 힘인 삶이 솟아오르게 하는, 우리가 경험할 수 없는 세계를 감각할 수 있게 한다. 생산 활동의 정교하면서도 비정형적인 혼합의 세계가 〈네 번 접은 풍경〉과 〈감각의 요새〉 시리즈의 세계다.

겹겹의 층들이 겹쳐서 형태가 뭉개지고 비정형의 색채가 되어버리는 화면은 동물과 식물의 생명 활동과 밀접히 상응한다(물론 이상남의 그림은 동식물에만 국한되어 있지 않다. 생동하는 사물까지 포함한다[69]). 우리가 지각하기 힘든 동식물의 생명 활동은 복잡하고 잡다하지만, 그 자체로 지극히 정교하고 세밀하다. 그림의 층들은(〈네 번 접은 풍경〉의 '네 번 접은'은 그림의 네 개의 층을 말하는 것일 수도 있다) 동식물의 막과 같은 역할을 한다. "결정체는 아주 작은 핵에서 출발하여 자신이 속한 전 개체적 환경의 모든 방향으로 성장하며, 이미 형성된 각각의 층은 망상화가 진행됨

69
들뢰즈 이후 현대 철학에서 '사변적 실재론' '신실재론' '신유물론' '생기적 유물론'은 뜨거운 이슈로 현재진행중인 사유들이다. 스티븐 샤비로, 그레이엄 하먼, 이언 보고스트, 유진 새커, 티머시 모턴, 퀑탱 메이야수, 레비 브라이언트 등을 비롯한 몇몇 철학자의 다수 저작들이 번역되어 있고, 그중 생동하는 사물에 대한 개념을 직접 언급하는 '생기적 유물론'은 제인 베넷의 『생동하는 물질: 사물에 대한 정치생태학』(문성재 옮김, 현실문화, 2020) 참조.

70
안 소바냐르그, 『들뢰즈,
초월론적 경험론』, 성기현
옮김, 그린비, 2016,
372쪽.

71
안 소바냐르그, 같은 책,
395쪽.

72
안 소바냐르그, 같은 책,
396쪽.

73
안 소바냐르그, 같은 책,
397쪽.

에 따라 구성되는 이후의 분자적 층에다 구조화의 기반을 제공한다."[70] 이는 시몽동의 결정체 이론인데, 〈4-Fold Landscape L 137〉[139쪽]을 비롯한 일련의 작품들과 많은 부분 일치하는 듯하다. 앞 인용에서 '핵'은 그림의 기본 모티프를 이루는 형상들이다. '층'은 그림의 층들이며, '망상화'는 망상화된 원형 벨트를 표시한다. 생명은 "물리-화학적 평면에서는 지각될 수 없는 물질의 상이한 배치에 의존해" 있다. 이 상이한 배치는 "재료들의 단순한 주름 작용에 힘입어" 나타나는데, 이것은 "어떤 특수한 조직의 출현에서" 비롯한다. "이 특수한 조직이 바로 막이다." "막은 선별적인 방식으로 이러저러한 물체는 지나가게 하면서" "다른 물체는 통과하지 못하게 가로막"[71]다. 이것은 그림에서 어떤 층의 일부는 다른 층에서 드러나고, 또다른 일부는 가려져 숨어버리는 것과 유사하다. "막은 생명체의 특징적인 비대칭에 따라 어떤 물질만 통과시키고 다른 물질은 통과시키지 않으며, 막 자체로부터 출발하여 공간을 조직한다."[72] 이 공간이 내부성의 공간이다. 생명체가 원래부터 외부와 내부가 나누어져 있었던 게 아니라, 이 막에 의해 비로소 내부를 구성하고 창조한다는 말이다. "외부성과 내부성은 상태로서 주어지는 것이 아니라 전적으로 관계적이다."[73]이것은 그림과 관련해서도 중요한 정보를 주는데, 그림의 물체(형상)는 형상이 내부이고, 형상 바깥이 외부인 게 아니라, 형상과 형상이 드러나고 숨는 운동에 의해, 외부가 되기도 내부가 되기도 한다는 말이다. 따라서 형상들 사이에서도 주체와 객체가 미리 결정되어 있는 게 아니라, 운동과 감각에 따라 주체가 되기도 하고 객체가 되기도 한다.

이러한 외부와 내부의 나눔은 시간의 발생을 야기하는

데, "분극화된 막은 내부성과 외부성을 분리시켜 시간의 흐름을 분화시키고 체험된 시간의 내부성을 창조한다". 내부와 외부는 피부를 경계로 "위상학적으로 구별"되며, "시간에 대해서도 시간 발생적인 것, 시간을 산출하는 것"으로 나타난다. "분극화된 얇은 외피는 외부성과 내부성을 구별하면서 생명체가 지닌 시간성의 가장자리를 두 개의 경로로 분리한다. 현재는 이롭거나 유해한 막의 외부에서 생겨난다. 현재는 행동을 촉발하며 다가오는 미래의 방식으로 갑자기 나타난다. 외부에서 생겨나는 일은 동화될 수도 그렇지 않을 수도 있으며, 살아 있는 개체를 해칠 수도 그렇지 않을 수도 있다. 외부성은 동화나 거부의 행위를 유도하며, 다가올 무언가와의 만남을 야기한다. 미래는 행동에 달려 있으며, 이로운 것과 해로운 것, 유용한 것과 유해한 것 사이에서 분열된다. 다른 한편, 내부성에 붙들려 있는 것은 바로 생명체의 유기적 기억, 생기적 동일성, 반복이라는 정식, 과거다."[74] 우리는 물질의 힘의 차이에서 전 개체적 생명체가 발생하고, 막에 의해 내부가 생겨나며, 내부와 외부의 분극에 의해 시간이 발생하는 것을 목격하고 있다. 앞의 인용에서 보듯이 시간의 발생은 현재와 미래가 행동의 측면에서 생겨나며, 한편 내부성은 과거 그 자체인 기억과 연결된다. 기억은 감성의 발생과 연결되는데, 우리는 물질에서 정신이 어떤 경로로 생겨나는지를 압축적으로 유추하고 있는 것이다. 이상남의 그림은 힘과 운동의 감각에서 출발하여 이제 시간의 개입으로 인한 감성의 발생 단계에 이르렀다. 감성은 외부적 환경과의 교섭에 의해 주체를 발생시키며 개체화될 것이다. 〈네 번 접은 풍경〉 시리즈와 〈감각의 요새〉 시리즈는 그 전 단계인 시간의 발생과 감성의 운동을 실행하고

74
안 소바냐르그, 같은 책, 398~399쪽.

75
안 소바냐르그, 같은 책,
400~401쪽.

있다.

"내부성과 외부성을 창조하는 이 위상학적 분리는" "물체와 비물체를" 구별하는 복잡한 과정으로 전개되는데, "물체를 유일한 실재성으로 인정하는 이론에다 비물체적인 것의 현존을 개입시킨다". 물체는 그 깊이 자체에서 작용하고, 비물체적인 것은 물체의 표면에서 작용한다. 비물체적인 것은 이념적 사건, 즉 정신을 가리킨다. 다시 말해 "조금 전에 일어난 일이자 이제 곧 일어날 일이지만 결코 지금 일어나고 있는 일은 아닌 것", 즉 '지금 일어나고 있는 일'이 물체적 사고事故라면, '조금 전에 일어난 일이자 이제 곧 일어날 일'은 비물체적, 정신적 사건이다. "경계는 더이상 막의 물리적 내부성과 외부성 사이에서 생겨나는 것이 아니라 심리적 내면성과 지각된 물체적 외부성 사이에서 생겨나는 것이다." [75] 여기서 '경계'는 피부이자 막, 즉 그림에서는 층들을 가리킨다. 이상남의 그림이 힘의 차이와 운동을 형상에 의해 표현하면서, 그것들이 층과 층 사이, 또는 감각의 층과 층 사이를 이동하면서 감성의 운동을 실행하고 있지만, 그 실천적 효과는 이념적, 정신적 작용으로 확대된다. 이는 반드시 수용자의 입장에서만 그런 건 아니다. 그림 안에 이미 감성의 운동과 지적 운동이 동시에 일어나고 있다.

이상남의 그림이 존재하는 형태들을 재생하거나, 새로운 형태를 만들어내는 것이 아니라 실제로 존재하는 힘들을 포획하는 것이라고 이미 말했다. 도형은 그가 말하듯이 "전략적 재현"일 뿐이다. 분자적 힘을 표현하기 위한 형상인 것이다. 그러나 그 형태마저도 층과 층이 겹치면서 뭉개진다. 형태를 식별할 수 없는 색채가 되는 것이다. 여기에서 색채는 비정형적인 혼합의 형상이 된다. 그의 그림의

색채는 규정하기 힘든 어떤 상태, 또는 비정형적인 형상으로서의 독특성, 이 두 가지 효과를 발생시킨다. 2016년에 제작된 〈4-Fold Landscape〉'S 110~112'〔110~111쪽〕까지의 세 작품이 그것을 증언하고 있다. '식별할 수 없는' 것을 가리키는 색의 뭉개짐, 혹은 색채의 형태에로의 침입은 2014년 작품부터 나타났다. 아니, 〈4-Fold Landscape〉의 거의 모든 작품이 형상보다는 색의 뭉개짐을 표시하고 있다고 해도 과언이 아닐 것이다. 이처럼 그림을 구성하고 있는 색채의 층들은 강도적 힘들의 층위이다. 그렇기 때문에 형상은 색채로 침입하려 하고, 색채는 형상을 밀쳐낸다(그 반대의 경우일 수도 있다. 그때그때 힘들은 방향을 바꾸기도 한다). 이 운동을 "감각의 폭력"이라고 부를 수 있을 것이다. 예술에서 감각의 폭력은 한계 체험을 가능하게 하는 능동적이고 긍정적인 방법이 될 수 있다. 앙리 미쇼는 의사와의 상의를 통해 메스칼린(환각제)을 실험하면서, "비전의 출현·변형·사라짐이 보여주는 전대미문의 속도, 각 비전의 다양체와 증식, 자율적이고 독립적이며 동시적으로 진행되는 (이를테면 일곱 개의 스크린을 갖는) 부채꼴과 산형繖形의 전개, 무감동한 양식, 무능한 외양, 아니 오히려 기계적인 외양 등 이 모든 것에서 극복하기 힘든 난관들이 나온다"[76]라는 기록을 남겼다. 이 문장들이 그림과 닮았다는 것을 보여주려는 것이 아니다. 그림이 얼마나 힘들의 운동과 감각의 속도를 사실적으로 표현하고 있는지 앙리 미쇼의 문장들이 증명하고 있다. 창조적 영감이나 시적 창조는 규범화한 개체화에는 무관심하다. 오히려 유기적 신체의 기저에서 작동하는 개체화의 역량에 섬세하게 반응한다. 그래서 이미 확립된 질서나 형태 아래로 더 깊이 파고들거나 질서나 형태를 잘게 쪼

76
Michaux, *Misérable miracle*, Avant-Propos daté de Mars, 1955; 안 소바냐르그, 『들뢰즈와 예술』(이정하 옮김, 열화당, 2009, 205쪽)에서 재인용.

개어 미세한 분자화의 상태까지 밀어붙이는 것이다. 이런 지각 불가능하거나 식별 불가능의 지대에 이르려면, 화가는 감각의 폭력에 의해 감각들을 재조정할 수밖에 없을 것이다. 광기는 보다 상위의 생명의 역량을 보증하는 실행자이다. 그러나 화가는 또한 자신을 재조립해야 하기 때문에 광기에 마냥 휩쓸려 가서는 안 된다. 광기에 올라타서 그 실행을 낱낱이 자기 것으로 느끼면서, 그 실행을 조정하는 편집자가 되어야 한다.

이상남의 그림은 실재적 다양체로서 복잡하다. 잡다한 선들의 꾸러미는 정교하다. 뭉개지는 색채들은 짓이겨진 죽과 같은 것이 아니라, 비정형적인 형상으로서의 독특성을 띤다. 그 순간 색채는 식별 불가능한 것에서 벗어나 색 형상이 된다. 〈S 110〉〈S 111〉[110쪽] 〈S 112〉[111쪽]가 그 독특성들의 형상이다. 이 그림들은 전체에서 이 부분들을 따로 떼어서 이것이 독특성들의 형상이라는 것을 시각적으로, 촉각적으로 나타낸다. 더불어 같은 해에 제작된 〈4-Fold Landscape L 136〉에서는 독특성의 형상이 그림 전체에서 어떻게 기능할 것인지를 표시한다. 〈감각의 요새〉 시리즈를 예고하는 것이다.

〈감각의 요새〉[148~149쪽]에 이르면 형상들이 복잡하게 얽히는 것과 동시에, 한편으로 색채들이 색 형상과 색면(층), 색 뭉개짐이라는 서로 다른 힘으로 충돌하고, 흡수하고, 밀쳐내고, 반사하고, 반복하는, 복잡한 운동들로 뒤섞인다. 그림은 이제 감각과 동시에 감성을 표지한다. 감각이 감성으로 이동하면서 주체화가 실행된다. 주체화와 동시에 개체가 발생하는데, 그림은 개체화를 포착하지 않는다. 개체화로 들어서는 순간 그림은 층위(장르)가 달라질 수밖에 없기 때문이다. 그림은 그 전 단계에 머문다.

하지만 그림이 실행하는 효과는, 즉 관람자가 그림 앞에 서는 순간, 그림은 관람자에 의해 개체화를 완성한다. 개체가 발생한다고 해서 전 개체화의 감응의 역량들이 소진되어 없어지는 게 아니다. 감응의 역량은 잠재태로 현실화된 개체 아래 지속한다. 그것이 이상남 그림을 우리가 한번 보고 봤다고 치부할 수 없는 이유이다. 그의 그림은 보는 순간마다 다르게 작동하면서 매번 다른 개체로 현실화한다.

다른 한편, 톱니바퀴(독신 기계) 시리즈는 인공지능과의 연결로 변신한다. 톱니바퀴와 망상화된 원형 벨트가 합성하면서, 인공신경망 층을 형성하고, 밝은 지대와 어두운 지대의 병치를 통해 인공신경망의 형상을 앞으로 돌출하게 하는 게 아니라, 서포트 벡터 머신support vector machine, SVM과의 교신을 표현한다. 이는 형상의 변형이라기보다 명도의 대비를 통한 색채의 변조다. A.I.의 기계 학습은 생명체의 생성 활동을 모델로 하겠지만, 그 시스템과 실행에 있어서는 분명히 다를 것이다. 하지만 우리는 앞으로 점점 더 인간을 중심에 두고 모든 것을 생각할 수는 없게 될 것이다. 이미 인간 중심주의의 편견에서 벗어나는 물결이 일기 시작했다. 이상남의 그림도 그 두 측면에서 갈등하고 감응하면서, 새로운 작업을 통한 생산 활동을 계속해나갈 것이다.

(왼쪽부터)

SANG NAM LEE **The Fortress
of Sense -H 39**,
2023. Acrylic on Panel,
200×240cm Kiaf
Seoul 2023, COEX. Courtesy
of the artist &
PKM gallery

SANG NAM LEE **The Fortress
of Sense -H 37**,
2023. Acrylic on Panel,
152.5×183.5cm Kiaf
Seoul 2023, COEX. Courtesy
of the artist &
PKM gallery
Photo By Byung Cheol Jeon

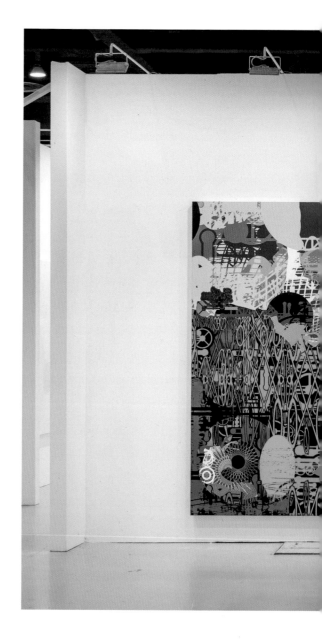

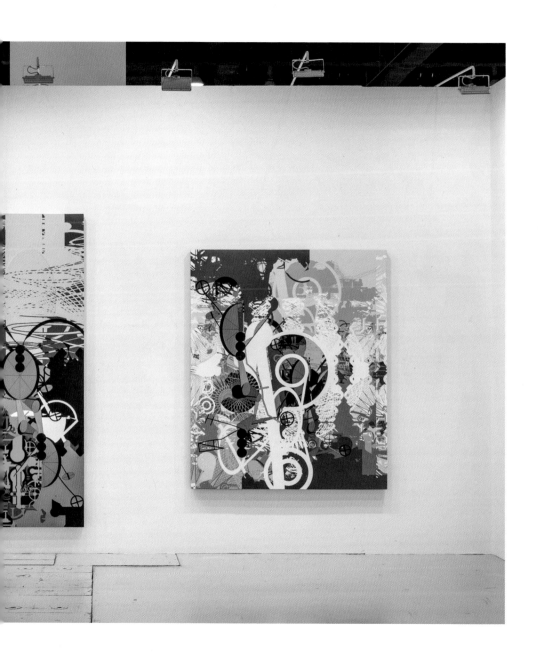

SANG NAM LEE **Forme d'esprit M25-1**, 2017.
Acrylic on Panel, 162.5×203.5cm
Courtesy of the artist & PERROTIN seoul.

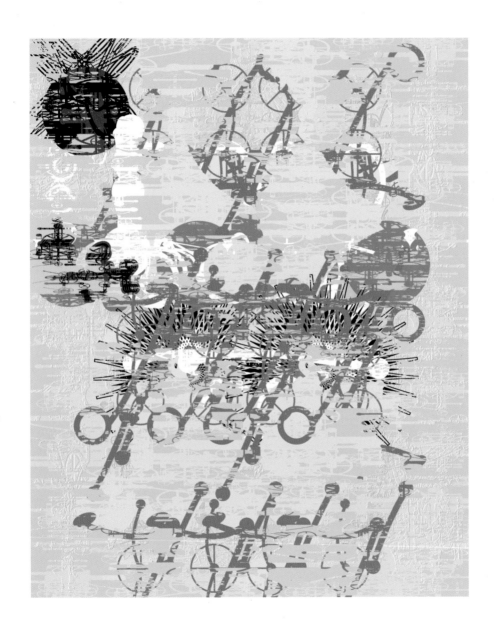

Sang Nam LEE **Forme d'esprit H29**, 2022.
Acrylic on panel, 183.6×152.8cm
Courtesy of the artist & PERROTIN seoul.

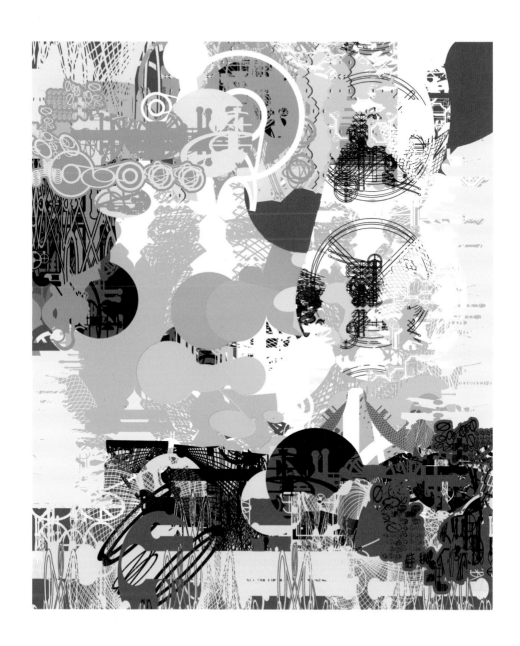

2부

대담

말이 되지 않는 걸 말이 되게 하라

1차 이메일 대담

2022년 9월 5일 서울 발신 ↔ 22일 뉴욕 답신

2차 대면 인터뷰

10월 22일 10시~18시 안양 이상남 스튜디오

1 수십 권의 드로잉북,
 나는 매일 일기 쓰듯 드로잉한다

SANG NAM LEE Studio, Seoul, Korea
Photo by Sang Nam Lee

　2022년 9월 5일 대담을 위한 질문지를 작성하여 이상남씨에게 메일로 보냈다. 그런데 공교롭게도 그가 뉴욕으로 떠나기 일주일 전이었다. 우리는 일정을 최대한 단축하기 위해 이상남씨가 뉴욕에 있는 동안 우선 질문에 대한 답을 작성하여 보내주기로 하고 그것을 기초로 하여 한국에서의 대담을 이어가기로 약속했다. 9월 22일 뉴욕에 있는 이상남씨로부터 질문에 대한 답이 메일을 통해 도착했다. 그리고 그후 10월 17일에 한국에 도착했다는 문자메시지가 왔고, 우리는 그 주 토요일인 22일 안양에 있는 그의 작업실에서 10시쯤 만나 다른 일정 없이 하루종일 대담하기로 했다.
　약속한 날 나는 10시 조금 전에 그의 작업실이 있는 안양 명학역 근처 전자 공장 2층을 오르고 있었다. 그때 그에게서 전화가 왔다. "지금 어디죠? 벌써! 커피를 사기 위해 근처 카페에 들렀는데, 필요한 거 있으면 얘기하세요." 휴일이라 공장은 사람도 없고 조용했다.

작업실이 있는 복도는 어둑했지만, 복도 끝에 테라스로 나가는 유리문을 통해 밝은 햇빛이 복도 일부를 고즈넉이 비추고 있었다. 그 햇빛을 받으며 서서 기다리고 있는데, 곧 그가 도착했고, 우리는 작업실로 들어섰다. 넓은 작업실로 이어지는 입구는 네 걸음 정도의 아주 좁지는 않은 복도였는데, 양옆 벽에는 이미 작업을 끝낸 작품들이 기대어 세워져 있었다. 그가 한 작품을 가리키며 "이건 아직 일반에 공개 전시한 작품은 아닌데, 몇몇 비평가가 아주 좋아하는 겁니다" 하고 소개했다. 앞서 봤던 다른 작품들보다 형상들이 훨씬 복잡하게 얽혀 있는 작품이었다. "이건 그냥 복잡하다고 하면 안 됩니다. 자세히 들여다보면 아이콘들이 서로 만나고 충돌하면서 끊임없이 사건들을 만들어내고 있지요. 요즘은 내 그림을 보는 일반 관람객들이 그 사건들을 드디어 발견하고 들여다보기 시작했다는 것을 느낍니다." 그러곤 맞은편에 세워져 있는 그림을 가리켰다. "이건 빨간색 버전으로 이미 전시회에서 공개한 작품인데, 내가 아주 마음에 들어 녹색 버전으로 만들어봤습니다. 나는 이렇게 색깔만 바꿔서 여러 버전으로 만들어내는 행태를 경멸하지만, 이건 내가 정말 좋아서 한 예외인 거지요."

작업실은 전체 80평 정도에 천장 높이는 3.4미터 정도의 규모다. 출입구 반대쪽의 창문으로 햇빛이 쏟아져들어와 작업실은 밝았고, 예상대로 깔끔하게 정리되어 있었다. 작업실 안쪽으로 사무실과 샌딩실이 나란히 붙어 있고, 공간이 각각 나누어져 독립되어 있다. 사무실은 7,380×4,820센티미터, 샌딩실은 4,800×4,920센티미터 규모다.

메인 작업실의 한쪽 벽면은 작품과 패널을 세로로 세워 보관할 수 있는 서가식 작품꽂이 선반이 있고, 그 앞에도 완성된 작품들이 기대 세워져 있다. 다른 한쪽 벽면에는 소규모의 작품을 꽂아 보관할 수 있는 서가식 선반이 있고, 나머지 창문 쪽 아래 벽면에는 캐비닛이 있으며, 캐비닛 위에는 동그란 통에 든 각종 안료들이 앞뒤, 아래위 두

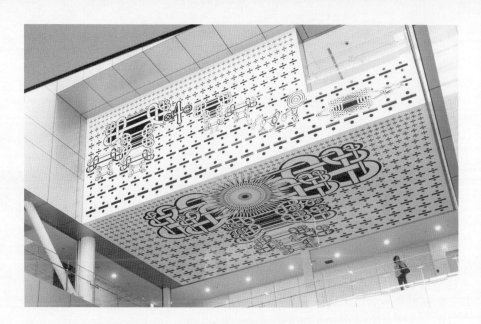

SANG NAM LEE Landscapic Algorithm —Light
+ Right, 2013. Acrylic urethane on
Aluminum panel, 11.32×4.4m 11.34×6.5m
Korean Embassy, Tokyo, Japan
Photo by NOMA Hideki

겹으로 쌓여 있다. 작업실에는 작업중인 100호(128×170.1센티미터),
120호(152.5×183.5), 150호(162.5×203.5), 200호(200×240) 등 네 가지
다른 사이즈의 몇 개 패널들이 노란 플라스틱 받침대(이 받침대는 맥주
병이나 소주병을 담는 플라스틱 박스를 재활용한 것) 위에 놓여 있다.

(대담을 하고 나서 이틀 뒤, 눈으로만 본 작업실 규모를 알아보기 위해 문자
메시지를 보냈을 때 그는 높이와 길이를 정확히 계측하여 위와 같은 숫자를 내
게 보내왔다. 그러면서 통화도 했는데, 한국에 작업실을 마련한 계기와 그 작
업실에서 했던 설치적 회화에 대해 얘기했다.)

이상남(이하 '이') LIG 회장이 처음 전화로 작업을 제안했을 때는 긴
가민가했지만, 직접 뉴욕에 있던 나를 찾아와 진지하게 작업 제안을

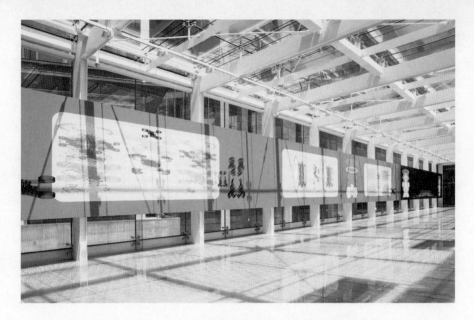

SANG NAM LEE Landscapic Algorithm (from
Sacheon W.B.I), 2011. Acrylic urethane on
steel panel, 2.4×36m
Bridge Gallery, KB Insurance HRD Center,
Sacheon, Korea
Photo by Do Yoon Kim

해오자 나로서도 새로운 도전을 위한 기회로 생각하고 결심하게 되었습니다. 한국에 왔을 때 그는 콘크리트 구조물만 세워져 있는, 강남에 새로 짓고 있는 LIG손해보험 본사 건물을 보여주면서, 이 건물에 내 작품을 집어넣었으면 한다고 말했지요. 그것은 내게 이미 완성된 건물의 벽면에 부가적인 장식으로 그림을 거는 게 아니라 건축과 그림이 처음부터 서로 대등하게 교감하면서 연결되는 새로운 개념의 작업을 의미하는 것이었습니다. 보통 완성된 벽면에 그림을 걸 때는 천장으로부터 일정한 간격을 떠워서 걸게 됩니다. 그런데 내 그림은 설계 때부터 미리 계산된 홈을 통해 1층 천장을 파고든 것처럼 설치하여 1층의 그림과 2층의 그림이 연결된 것으로 보이도록 하였다는 게 그 점을 보여줍니다. 〈풍경의 알고리듬〉 연작 7점이 1, 2층과 17층 복도와 대회의실에 설치되었습니다. 이 프로젝트가 성공한 후, 사천

158

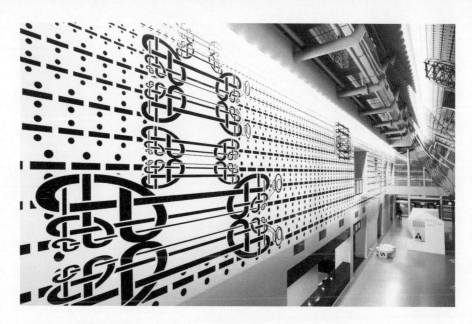

SANG NAM LEE Landscapic Algorithm (Two telescopes), 2009. Acrylic urethane on steel panel, 5.5×46m Gyeonggi Museum of Modern Art, Ansan, Korea
Photo by Do Yoon Kim

에 있는 LIG 연수원에 건물과 건물을 연결하는 복도식 다리를 건설하면서 그곳에 내 작품을 설치하자는 제안이 왔습니다. 이때 가로로 긴 작품을 볼 수 있게 하기 위해 공사비가 더 들게 됨에도 불구하고 기존 설계를 변경하여 복도의 폭을 더 넓혔습니다. 이러한 결정자의 배려에 의해 그 공간은 이상남 미술관이 된 셈입니다. 물론 그렇게 함으로써 그 프로젝트가 세간의 화제가 되어 크게 기사화되고, 그곳이 명소가 되어 드라마나 영화 촬영 장소가 되었으니 LIG로서도 큰 광고 효과를 거두기는 했지만요. 어두워지면 작품을 비추는 조명에 의해 그 공간만 공중에 떠 있는 느낌을 줍니다.

　일본 주재 한국대사관에서도 대사관 건물을 지으면서 현대미술 작품을 사서 전시할 목적으로 처음에 내 작품을 구입하겠다고 연락해 왔지요. 하지만 나는 그 건물의 공간에 작품을 설치하는 프로젝트를

했으면 한다고 역제안을 했습니다. 그 말을 건넨 당시에는 대사관 측에서 조금 당황하는 모습을 보였지만, 이후 내 작업에 적극적으로 도움을 주었습니다. 그 결과 건물 벽과 천장에 거대한 작품을 설치하게 되었습니다.

경기도미술관에서도 처음에 내 작품을 구매해 소장하겠다고 연락해왔지만, 미술관 로비에 있는 벽을 보고 이곳에 작품을 설치하고 싶다고 제안했습니다. 그러나 이 프로젝트를 진행하기에는 예산이 부족하여 경기도미술관에서 1억, 커피빈에서 1억, 내가 1억, 그렇게 3억으로 작품을 설치할 수 있었습니다.

폴란드 포즈난공항에 설치한 작품의 경우에도 처음에 그쪽에서 제안한 것은 2012년 미디에이션 비엔날레에 작품을 전시하고 싶다는 요청이었는데, 나는 공공건물에 공간을 주면 거기에 내 작품을 만들

SANG NAM LEE Mediations Biennale-
Poznan Landscapic Algorithm, 2012.
Acrylic urethane on Aluminum panel,
73.8×3m Poznan Airport
Photo by Maciej Kuszela

SANG NAM LEE Arcus+Spheroid 1008,
2005-2006. Ott+acrylic on panel,
2×3.8m Museum of Art, Seoul National
University, Seoul, Korea
Photo by Sang Hoon Park

161

어 설치하겠다고 했지요. 그쪽에서 내게 제안한 건물은 미술관, 도서관, 공항이었습니다. 나는 공항을 선택하였어요. 이유는 그 공항이 UEFA 유로 2012 때문에 새로 짓고 있는 건물이었고 익명의 사람들이 자주 왕래하는 공간이었기 때문에 '설치적 회화'라는 내 작업과 잘 맞았기 때문입니다.

중요한 것은 이런 것들을 가능하게 한 것이 나 혼자만의 노력과 힘이 아니라 결정자들의 안목과 상상력들이 함께 시너지 효과를 냈다는 것입니다. 이런 점은 기억해야 한다고 생각합니다. 아무튼 이런 작업들이 '설치적 회화'라는 새로운 개념을 탄생하게 했고, 내가 한국에 스튜디오를 마련하게 된 구체적 계기가 되었습니다. 지금은 인터넷 세상이니까 한 장소에 머물면서도 세계 각지의 프로젝트를 계획하고 진행이 가능하지만, 이렇게 작업하는 것을 유목민적인 생활하고도 연결 지을 수 있지 않을까요? 권미원씨가 『장소 특정적 미술』(현실문화, 2013)에서 "성공적이고 경쟁력이 있는가를 측정하는 척도가 항공사의 누적 마일리지에 있"을 수 있다고 했듯이요. 평소에 내 철학이 그리고 내 작업이 한곳에 정주하지 않고, 있는 걸 과감하게 버리고 새로운 곳으로 부단히 나아가는 일종의 노마디즘이라고 할 수 있기 때문에 이것도 그런 측면에서 볼 수 있지 않을까 합니다.

또하나 영구 설치는 아니지만 렘 콜하스Rem Koolhaas가 설계한 서울대학교미술관 개관전에 설치한 내 작품에 대해 오프닝에서 만난 렘 콜하스가 "내 작품이 너의 작품으로 인해 완성된 듯하다"고 말했습니다. 내 작품이 건축과 잘 어울린다는 말이었겠죠.

(LIG손해보험 건물은 지금은 KB손해보험에서 인수하여 건물과 함께 작품의 소유권도 이전되었다. 그림을 그릴 때 캔버스를 많이 사용하는지, 패널을 많이 사용하는지 물어보기 위해 오후에 다시 통화했다.)

이 주로 패널을 사용하지만, 캔버스도 씁니다. 캔버스에 붓이 닿을

때 통통 튀는 감각, 그러니까 천으로 만든 캔버스와 나무로 만든 패널을 사용할 때의 감각적 느낌이 서로 다릅니다. 목공 장인이 격자로 대어 만든, 거의 가구 공예에 버금가는 패널을 쓰지요. 패널 위에 초벌로 마치 도자기 굽듯이 대리석 성분을 가진 안료를 바릅니다. 그리고 샌딩하고 바르고 샌딩하고 바르기를 여러 번 반복합니다. 처음에 나무의 물성과 대리석 안료의 물성의 접촉에서 시작하는 그러한 작업이 꽤 오래 반복되는데, 거기서 이미 소위 '아무것도 없다'라는 게, 즉 미니멀리즘이 체험됩니다. 그것은 무엇을 만들어내기 위한 행위라기보다 습관적으로 내가 그동안 미니멀리즘이나 모노 작업에서 해왔던 것인데, 오브제와 커뮤니케이션이 되어야 하고, 몸이나 물성이란 것에 일치되어야 하는 그런 행위입니다. 그런 작업만 가지고 흰바탕에 아이콘을 집어넣었던 것이 옛날 작업들이었죠. 그것이 점점 더 복잡해지고 과정이 많아진 것입니다. 근데 분명히 과정과정, 마디마디 분절된 그 장면장면마다는 미니멀리즘이 연속적으로 다 들어갑니다. 결국 그것의 축적이라고 볼 수 있습니다. 그러니까 여전히 복잡하게 하면서도 뺄 것 다 빼고 하나하나의 마디가 이어지는, 그런 분절의 과정과정, 다 지우고 다시 드러내는 것들이 미니멀이라고 할 수 있습니다. 그것은 관람객들은 모르고 보이지 않는 것들입니다. 보이는 것이 다가 아니니까 그걸 알리는 게 중요합니다. 하지만 그런 축적에 의해 보이지는 않지만 관람객들은 그 과정의 아우라, 물질적 아우라를 느낄 수 있을 것입니다. 보이지 않는다고 해서 없는 게 아니니까요. 그건 굉장히 중요한 것입니다. 나의 작업 과정에서는 빼놓을 수 없는 것입니다.

이상남은 작업실을 가로질러 사무실 출입구 앞에 있는, 여섯 명 정도가 앉을 수 있는 작은 테이블에 가 앉으면서 맞은편을 가리키며 내게 앉기를 권한다. 대담을 이곳에서 하자는 무언의 뜻이다. 들고 있던 커피를 테이블 위에 내려놓고 한 모금 마신 후 대뜸 일어난 그는

163

사무실로 들어가서 책상을 가리키며, "이게 내가 앉아서 드로잉도 하고 이것저것 일을 하는 곳입니다" 하고 말한다. 출입구 안쪽 벽면에 서가가 있고 그 앞쪽에 책상이 출입구를 바라보는 방향으로 놓여 있다. 책상 위에는 컴퓨터 모니터와 가장자리에 드로잉북과 책들이 가지런히 쌓여 있고 색상 일람 카드, 돋보기, 안경, 필기구 등이 놓여 있다. 그중 하나의 드로잉북을 손으로 들어 펼쳐 보이며, "이게 지금 내가 하고 있는 드로잉북입니다"라고 말을 잇는다. 마침 펼쳐진 페이지에는 아래쪽에 2022년 7월 13일이란 표기 바로 옆에 '李相男'이라는 사인이 있고 페이지 가득 마치 나무뿌리가 얽혀 있는 듯, 실뭉치가 얽혀 있는 듯 미로 같은 관들이 서로 연결되거나 끊어지면서 새로운 형상들을 만나거나 또다른 형상들로 연결되는, 펜으로 그린 복잡한 형태의 드로잉이 그려져 있다. 책상 위에 쌓여 있는 검은 표지의 상당히 두꺼운 하드커버의 드로잉북과 서가의 책들 한편에 꽂혀 있는 드로잉북들을 가리키며 "이것들이 내가 수천 장이 된다고 얘기한 드로잉북들의 일부입니다" 하고 덧붙인다. 책상 왼편 앞쪽에는 목재 작업대와 그 위에 각종 자와 오구, 붓, 제도기, 테이프, 도형 자 등이 잡다하게 그러나 깔끔하게 정리되어 놓여 있다. 책상 오른편 앞쪽에는 드로잉북과 책 등이 층으로 놓여 있는 작은 책상과 좀더 높은 책상이 나란히 놓여 있다. 그 책상 위에도 드로잉북과 책들이 쌓여 있다. 그는 좀 전에 본 것보다 얇고 가벼운 한 드로잉북을 펼쳐 넘긴다. "이게 내 첫 스타트 일기장입니다." 그는 드로잉을 일기 쓰듯이 매일 하기 때문에 드로잉북을 일기장이라고도 한다. 드로잉 일기장. 그리고 전지가 들어갈 정도의 넓고 깊지 않은 책상 서랍을 열어 그곳에 보관되어 있던 드로잉들을 꺼내 보여준다. "어디든 구석구석 이렇게 드로잉들이 보관되어 있습니다. 엄청나게 많습니다. 여기만이 아니고 뉴욕 작업실에도 있으니까요." 그중 검은 하드보드지 위에 흰 물감으로 드로잉한 걸 빼 들어 보이며 "이건 내 조각 아이디어입니다"라고 하더니 서랍 속에 들어 있는 제도기 도형 자를 집거나 가리키며

164

"이것들이 뉴욕에서 폐기 처분하는 것들을 수집한 것입니다"라고 말한다. 그중 몇 가지를 들어 보이며 "이건 내가 직접 만든 컴퍼스나 도구들입니다. 이런 건 이 세상에 없는 것들이지요. 이것들도 여기에만 있는 게 아니라 뉴욕 작업실에도 있고 엄청나게 많습니다"라고 말하기도 한다. 그 외에도 서가 옆 캐비닛이나 이곳저곳을 열어 보여주며 그곳에 들어 있는 드로잉북들을 계속 보여준다. "이 드로잉들은 아직 대부분 공개를 안 한 것들이지만, 이 중 몇 개는 강남 PKM갤러리에서 전시할 때 선보인 적이 있습니다. 이 수만 장의 드로잉은 어떤 계획에 의해 그린 정제된 수준의 것들도 있지만, 매일매일 그리다보니 거의 자동기술적으로 그려진 것들이 대부분입니다." 곳곳에서 꺼낸 드로잉들은 노트나 책, 하드보드지 등 갖가지 형태의 종이 위에 그려져 있다. 읽던 시집을 보여주는데, 페이지 여백에도 드로잉들이 그려져 있다. 비닐 첩에 들어 있는 여러 색채 견본을 보여주며 "이게 다 수십 년 동안 수집한 이상남의 색깔들입니다. 그림 안에 들어 있는 도형이든 색이든 나는 스터디를 통해 이렇게 연구합니다. 우연보다는 철저히 계획적으로 하는 것이지요"라고 그는 말한다.

사무실 옆 독립된 공간에 있는 샌딩실로 나를 안내한다. "항상 깨끗하게 유지합니다. 내가 하든 도와주는 사람이 하든 공기가 좋아야 하니까요"하며 청소하기 힘든 구석에 두껍게 쌓인 먼지를 보여준다. 중앙 공간을 거의 다 차지할 정도의 샌딩 작업대가 있고 샌딩기 한 대와 작업 환경을 최대한 쾌적하게 유지하기 위해 천장에 여러 대의 산업용 환풍기가 설치되어 있다. "내 작업은 샌딩에서 시작해서 샌딩으로 끝난다고 해도 과언이 아닙니다." 그러더니 바닥에 놓여 있던 것들을 가리킨다. "이건 내가 다 쓴 샌딩 소모품들이고 이건 독일산 샌딩 기계입니다. 먼지를 빨아들이는 장치가 잘되어 있어서 샌딩 환경은 괜찮은 편입니다."

우리는 다시 테이블로 돌아와 앉는다. "나는 매일 일기를 써왔습니다. 며칠 동안 안 하면 흰 백지가 보이니까 할 수밖에 없었는데, 하

SANG NAM LEE Studio ,Brooklyn, NY 가운데 2층
Photo by Sang Nam Lee

다보면 성취감도 생기더라구요. 일기를 쓰지 않으면 하루가 지나갔
다는 느낌이 안 드니까요. 그리고 정신적으로 잡다함을 개념화시키
는 작업이 되기도 하고요." 그가 말하는 일기는 드로잉이다. "현대미
술이 결과보다는 과정이라든가 콘셉트나 아이디어가 더 중요하기 때
문에 작업 프로세스도 하나의 내 방식입니다. 프로세스를 이렇게 복
잡하게 하니까 메시지만 전달하는 게 아니라 보여주는 볼거리의 풍
성함이 생깁니다. 결국 레퍼런스의 중요성입니다. 그런 점에서 컬렉
터들이나 비평가들이 '매일 아침 일어나 이상남의 그림을 보면 뭔가
새로운 것이 보인다'고 말합니다. 또 미국 비평가들은 '차갑고 단순
한 기하학적인 것이 이상남 그림에서는 따뜻하게 새롭게 해석되었
다'고 말하기도 합니다. 일부 비평가들은 동양적인 것을 많이 이야기
하기도 하는데, 동양에 대한 선입관에서 비롯되었을 가능성이 있습
니다. 뉴욕은 세계의 다양한 인종과 미국의 다른 주에서 온 사람들이

모여 있는 곳이어서 뉴욕 자체가 동서의 문제보다는 다양성과 다중적인 것에 가깝습니다. 오죽하면 뉴욕은 미국이 아니라 독립된 섬이라고들 얘기하기도 하죠. '뉴욕은 뉴욕이다.' 그래서 나는 그곳에서 동양적인 거라든가 한국적인 것을 떠나서 나를 보기 시작했습니다. 대부분 동양적인 것, 한국적인 것에 대해 많이 말하지만 미술 쪽에서 동양적인 아이디어는 형식이든 내용이든 일본이나 중국 쪽에서 거의 다 했습니다. 고요나 침묵을 갖고 동양적인 것을 추구한다지만 이제는 그걸로는 부족하고, 현대미술이란 치열한 사고 경쟁에서 어떤 차이를 갖고 어떻게 그들 속에서 나를 전략적으로 낯설게 할 것인가, 그들과 닮아서도 안 되고, 기존의 것을 갖고 오더라도 새롭게 그것을 해석할 수 있어야 합니다. 거기서 배운 게 끊임없이 나를 버리면서, 그 과정 중에 드러나는 나를 새롭게 발견하는 것입니다. 기존에 있던 것에서 쉽게 끄집어내어 표현하지 않고 매 전시마다 새로운 것을 만들어내는 것은 아시다시피 어려운 일입니다. 그러나 애써 무언가를 바꾸고 만들어내려고 하기보다 내 생활 전반에서 자연스럽게 그것이 우러나도록 노력합니다. 그걸 가능하게 하는 자료는 매일 하는 드로잉들이고 내가 발명한 아이콘들입니다."

그러면서 옆에 놓여 있는 태블릿PC를 들어 하나하나 일련번호를 매겨 정리해놓은, 이 세상에는 없는 수많은 형상을 보여준다(화가 자신도 비평가들도 대체로 아이콘으로 지칭하지만, 또 그 호칭이 어떤 걸 정확하게 집어내는 이점도 분명히 있지만, 나는 그것들을 아이콘이라고 하면 미처 다 담아내지 못하는 잉여가 생겨난다고 보기 때문에 넘쳐나는 것들을 다 담아내기 위해서 형상이라고 부르기로 한다). "이 아이콘들은 내가 무언가를 하면서 기억해두거나 생겨나는 것들인데, 이 자체를 확대해서 보여주면 작품이 될 정도로 견고한 것들입니다. 레퍼런스가 확실하기 때문에 그 어딘가에서 비슷한 것을 찾기란 힘들 것입니다. 하나의 아이콘은 그걸 만들어내는 과정의 아이콘이 또 있습니다. 그래서 이미 지나간 것이나 지나가지 않은 것의 구별은 별 의미가 없습니다. 수평

적인 다시보기replay의 생성일 뿐이죠." 한 작품과 특정 아이콘을 가리키며 "예를 들면 이 부분은 이 아이콘에서 가져온 것입니다"라면서 "한 아이콘은 무한하게 변형될 수 있는 매력이 있습니다. 이 아이콘들이 내 작품의 재산이고 이것들로 무한하게 전개해나갈 수 있습니다. 그래서 내 그림은 누구의 것과 비교할 수 있는 것이 아니고 내가 하는 것이 나의 텍스트가 되는 셈입니다. 다만 편집이라는 작업이 분명히 있습니다. 어떤 시기나 상황에 따라 편집이 달라지겠죠. 그런 과정에서 또 새로운 아이콘이 만들어지기도 합니다. 아무튼 이 아이콘들이 내 그림의 기반이고, 만약 네 세계가 뭐냐고 묻는다면, 아이콘이 그 대답이 될 것입니다. 목표를 설정하고 뭘 만들겠다는 것보다는, 매일 드로잉하고 연구하면서 그때그때 아이콘을 만들어내는 것, 아이콘과 더불어 같이 노는 게 내 생활이기 때문에 일과 생활은 구분이 안 됩니다. 사유를 하는 중에 곁가지들이 생겨 엉킬 때 드로잉하고 아이콘을 만들면 정리됩니다. 뉴욕에서 혼자 살아갈 때 견디고 살아가기 위해 마음공부가 필요하기도 했지만, 제게는 이것들이 마음을 다스리는 더 구체적인 방법입니다. 현재까지 그리고 여기에서도 그것은 계속 이어지고 있습니다. 집에는 그림을 아예 걸어두지 않습니다. 그림을 보면 또 생각해야 하니까 쉴 수가 없습니다. 예전에는 숙제처럼 미술관이나 갤러리를 다녔지만, 요즘은 잘 다니지 않습니다. 쉴 틈이 없이 계속해야 한다면 천직이 괴로운 일이 될 테니까요. 가끔은 사슴이나 야생마 같은 동물들처럼 본능으로 돌아가서 초원에서 자유롭게 뛰어놀고 싶은 욕구가 생기기도 합니다. 그래서 평소에 매일 산책을 많이 합니다. 걸으면 스트레스가 해소되고 뇌가 정화되는 느낌이 드니까요" 하고 말하는 아이콘(형상)에 대한 그의 얘기를 들으면, 형상들이 기계 존재론에서의 기계의 표현처럼 느껴진다. A라는 기계와 B라는 기계, 그 두 기계의 마주침에서 일어나는 감성이나 느낌, 관계 또한 C라는 기계인 것처럼 모든 존재를 기계로 보는 실재론이 떠오른다. 모든 기계는 외적으로 침범할 수 없는 하나의 기

계이면서 또한 기계와 기계의 연결이나 마주침을 통해 뭔가를 생성하고 생성된 뭔가 또한 기계인 것처럼. 예를 들어 강물 위를 날아가는 새를 한 사람이 보는 상황이라면, 사람과 강과 새가 각각 침범할수 없는 기계이면서 그것을 보는 사람의 지각 또한 하나의 새로 생성된 기계이듯, 강과 새는 그대로이지만 지각이라는 기계가 생기면서 그 세계가 달라지는 것이다. 새나 강이 주체가 될 때는 지각과는 다른 기계가 생성될 것이다. 사람이든 새든 강이든 주체의 역량에 따라 생성되는 기계는 다 다를 것이기에 세계나 우주는 그런 의미에서 하나의 다양체이다. 강이나 사람도 더 작은 부분 기계들의 연결이나 마주침에서 생기는 각각의 하나의 기계이기에 그러한 개체 또한 다양체다. 그와 유사하게 이상남은 형상을 갖고 작업을 하면서도 작업 과정 중에도 새로운 형상들을 만들어내고, 사유하면서도 책을 읽으면서도 형상들을 만들어낸다. 이상남의 형상(아이콘)들은 형태적으로도 기계를 닮은 것들이 있기도 하다. (더 자세한 것은 아연 클라인헤이런 브링크, 『질 들뢰즈의 사변적 실재론』, 김효진 옮김, 갈무리, 2022년 참조).

"공부를 계속하는 사람들은 한 군데 머물러 있을 수가 없습니다. 이거라고 생각했는데, 이게 아니라는 걸 발견하게 되거든요. 권태를 느껴서가 아니라 공부하다보면 그것이 뻔한 것이 되고 재미가 없어지고, 그러다보니 새로운 걸 모색하고 끊임없이 낯선 것을 찾아가게 됩니다. 낯섦을 만나면 어려움이 생기고, 그 어려움을 풀어야 하고, 푸는 게 쾌감을 주기도 합니다. 그게 살아가는 에너지를 주기도 하지요."

이어서 그는 이 대담에 응하게 된 것이 쉬운 결정은 아니었다는 점을 말한다. 하나에 집중하면 그것에 묶여 다른 일들을 못하기 때문에 신중하게 결정했는데, 결정 이후에는 무얼 하다가도 문득, 길을 가다가도 문득, 자려고 누웠다가도 문득, 그렇게 문득문득 생각나는 것이 있어 그때그때 노트에 적을 수밖에 없었다고 하면서 얇은 노트를 꺼내 펼쳐 보인다. 그러면서 우리가 앞으로 대담을 어떤 수준에서 해나가야 될지에 대해 얘기한다. "미술이란 것은 모래사장의 모래처럼 엄

청나게 다양한 수준이 있습니다. 예를 들어 뉴욕타임스에는 미술 분야 글을 쓰는 비평가가 네다섯 명이 있습니다. 그 사람들은 기자가 아니라 전문 비평가이기 때문에 쉽게 바뀌지 않고 오래 그 일을 해왔는데, 한 사람당 20여 개의 미술 형식에 대해 씁니다. 그럼 다섯 명이면 100여 개의 형식을 다루게 됩니다. 인간이 만들어낸 미술 형식은 그 100여 개의 카테고리에 모두 들어갈 수 있겠죠. 내 얘기는 100여 개로 분류된 그 형식에서 출발하여 내 그림의 형식으로 좁혀져야 한다는 말입니다. 또다른 측면에서 공예하고 미술은 엄연히 다른 것이고 그 다른 점에서부터의 개념 정리가 필요하다고 생각합니다. 그러지 않고 일반적으로 생각하는 둥그스름한 미술이란 관점에서 시작하면 예리한 차이, 섬세한 것들에 접근하기가 힘듭니다. 이러한 식으로 접근하지 않으면 내 그림에 대한 것들은 정리가 되지 않을 것입니다. 필력brushstroke이라든가, 추상이라든가, 서정이라든가 막연한 것에서 접근하면 내 그림의 색깔이라든가 기하학적 도형이라든가에 대해 아무런 의미 있는 얘기를 하지 못하게 될 겁니다. 잘못된 방향에서 세계를 더듬어가다보면 영영 그 세계를 알 수 없게 되는 것과 마찬가지입니다. 결국 내 얘기는 우리가 서로 상대방을 진정하게 탐색할 수 있는 시간이 되기를 바란다는 것입니다."

2 Long Journey,
나는 내 작품에서 끊임없이
사건을 만들어낸다

앞서 보여준, 이상남씨가 노트에 메모한 것들은 가장
나중에 덧붙여 얘기하기로 하고, 우리는 우선 내
질문지를 받고 뉴욕에서 답한 것들에 대해 보충 질문을
하면서 대담을 이어나가기로 했다. (1차 서면 대담과
2차 대면 대담은 시점과 공간이 다르기에 분리하여
구분하려 했으나 정리하는 과정에서 자연스레 스며들어
합체되었다. 가끔 매끄럽지 않게 이음매가 드러나는 것은
이 때문이다.)

언제 어디서 태어났습니까?

1953년 서울 중구입니다.

부모님과 가족, 살았던 집과 동네에 대해서도 기억나는 대로 편하게 얘기해주면 좋겠습니다.

신당동에서 태어나고 자랐습니다. 1950~60년대 신당동은 지금의 강남처럼 세련되고 부촌이어서 바로 윗동네에는 박정희 전 대통령이, 언덕을 넘어가면 여배우 최은희씨 집이 있었습니다. 근처에는 서울운동장, 한국 최초의 실내 스케이트장인 동대문 실내 스케이트장이 있었지요. 그때에는 도심에 전차가 다니던 때라 경축일이면 전차 구경을 갔던 기억이 있습니다. 집들은 대부분 일본식 적산가옥들이었습니다. 아버지는 버스 운송 사업을 해서 돈을 벌어 부유했고 교육도 꽤 받은 사람이었습니다. 을지로에서 대동상회라는 철물점을 했는데, 그 크기가 전국에서 다섯 손가락 안에 꼽힐 정도였습니다. 그런 집에 3남 2녀 중 남자로서는 막내였는데, 위로 형이 둘, 누나 하나, 여동생이 하나 있습니다. 조부모님과 같이 살았는데, 할아버지는 내성적인 반면 할머니는 굉장히 열정적이고 자애로운 사람이었고 술도 잘 드시고 동네 사람들을 리드하는 분이었습니다. 집안 내력인지는 몰라도 아버지 역시 무뚝뚝하고 차갑고 말이 없는, 그러면서도 논리적이고 천재적인 직감이 있는 분이었습니다. 어머니는 할머니처럼 열정적이고 여성적이면서도 남자다운 활기를 지닌 분이었죠. 그 당시 생활이 다 그렇듯이 아버지는 주로 밖에 있는 시간이 많으셨고, 그래서 할머니나 어머니와 보내는 시간이 많았습니다.

그럼 예술적 기질과 소양은

가족들에게는 그런 게 전혀 없었고, 동네에

173

할머니나 어머니에게서 받았다고 보면 됩니까?	성동고등학교 미술 선생이셨던 분의 제자가 있었는데, 그분이 나를 귀여워하면서 그 미술 선생에게 데려간 적이 있었습니다. 미술실에서 파이프 담배를 물고 있는 그분에게서 다른 사람들과는 다른 예술적 분위기 같은 것을 느꼈던 것 같습니다.
한국전쟁이 있고 난 몇 년 뒤에 태어난 전후 세대인데, 당신과 당신의 상상력에 어떤 영향을 주었습니까?	나는 전쟁을 기억하지 못합니다. 내가 태어났을 때는 전쟁 후였고 유년기에 기억하는 한국의 모습은 지금과는 매우 달랐습니다. 내 기억으로는 1950년대 서울의 풍경은 일본의 잔재들이 많이 남아 있었습니다. 박정희 정권과 맞물려 1960년대로 들어서면서 한국의 모습은 급속도로 현대화되었습니다. 굵은 철근과 콘크리트로 만들어지는 새로운 육교들과 지하도, 그리고 그 당시 제2한강교로 불린 현재의 양화대교 완공도 기억이 납니다. 그리고 광화문 지하도…… 동대문 실내 스케이트장…… 등등.
어린 시절 하면 떠오르는 친구가 있습니까? 아니면 외로운 아이였습니까?	어릴 적 나는 밖에 나가 뛰어노는 거보다는 책을 읽거나 생각을 많이 했던 기억이 납니다. 그렇다고 외로운 아이는 아니었습니다. 화목한 가정에서 자랐습니다.
초등교육은 어디서 받았습니까?	서울 중구 흥인국민학교입니다. 4학년 때 담임 선생님이 화가셨고, 여덟 살 때쯤 동네 의원에 가면 달력에 인쇄돼 있던 세계의 명화들을 보며 항상 가슴이 뛰었습니다. 해가 지나면 의사 선생님께 부탁해 지난해 달력을 얻어왔고 그 명화들을 보며 집에 와서 크레파스로 따라 그렸던 기억이 납니다. 좀 커서는 누나를 따라 전람회에 자주

다녔습니다.

중고등교육은 어디서 받았습니까?

서울 종로구 중동중고등학교입니다. 고등학교에 다닐 때 한국 실험 연극의 선구자 방태수 선생이 세운 에저또 소극장이 아버지의 철물점 위층에 처음 세워졌습니다. 무대를 계속 변형해야 하는 소극장이라 가끔 아버지가 하는 철물점에서 철물들을 가져다 쓰기도 했습니다.

어릴 때 아버지가 하는 철물점에 자주 놀러가서 거기 있는 여러 물건을 만지며 노는 것을 즐겼다고 인터뷰에서 말한 것이 기억납니다. 물건의 형태에 대한 호기심과 그것을 보고 만지는 감각의 즐거움이 있었을 거라고 추측되는데, 구체적으로 당신을 끌어당겼던 것이 무엇이었습니까? 그리고 그건 어떤 형태로 당신의 작업과 연결되었는지요?

앞에서 말한 한국의 현대화와 함께 급격히 변해가는 서울의 중심에 살았던 경험, 아버지가 하는 철물점에서의 경험…… 이런 게 결국 산업디자인(네모, 원, 삼각형 형태)과 연결됩니다.

고등학교 때 화가가 되겠다고 결심했다고 말했는데, 어떤 구체적 계기가 있었습니까? 있었다면 얘기해주십시오.

미술반이었고, 미술 선생님들이 당대 유명 작가들이어서 자연스럽게 작가의 길에 들어섰습니다. 선생님들을 도와드리는 조수 활동을 하면서 감상자로서가 아닌 구체적 작업으로서의 미술 세계에 흥미를 갖게 되었습니다.

선생님들의 이름을 알려줄 수 있습니까?

김형대, 이림, 정린 선생님이었고 모두 비구상 화가들이셨습니다.

175

당신이 화가가 되겠다고 했을 때
부모님의 생각은 어떠했습니까?

막내라 집안에 대한 큰 부담이 없었고, 어릴 적
미술대회에서 상을 많이 받았습니다. 그러다보니
부모님들은 칭찬을 아끼지 않으셨고, 그게
내가 예술의 길에 들어서는 데 매우 긍정적으로
작용하였습니다.

부모님은 어떤 사람이었습니까?
당신은 어느 쪽을 많이 닮았나요?

아버님은 굉장히 이성적이었고, 어머님은
열정적인 감성의 소유자였습니다.

대학 공부는 어디서 했습니까?
당신에게 영향을 준 선생은?

홍익대학교 미술대학을 다녔습니다. 3학년
때 박서보 선생님이 지도교수님이었습니다.
박서보 선생님 조수 생활을 하며 작업실
일을 도와드렸는데, 그때 재료를 다루는 것,
자료를 체계적으로 정리하고 작가로서 스스로
역사화시키는 것과 현대미술의 현장을 몸에
익히고 배웠습니다. 미술비평가인 이일, 이경성,
미술사가인 황수영, 안휘준, 김리나, 화가인
이마동, 임완규, 윤중식, 미학자인 임범재,
오병남 등 이론과 실기 모두 한국 회화의
대표적 인물들에게 배울 수 있었으며 밖에서는
심문섭, 이강소 선생들이 작가로서 성장하게
다듬어주었습니다. 지금도 그렇지만 대단한
국제적인 젊은 작가들이었습니다. 신분은
대학생이었지만 여러 기라성 같은 선생님들과
함께 그룹전에 여러 회 참여했습니다. 제2회
앙데팡당전, École de' Séoul, 한국 현대미술의
단면전 1978 등. 당시 미술협회 최연소 회원으로
등록돼 일본 전시에도 참여했는데, 이게
계기가 되어 일본의 20대 작가들과 함께 '7인의
작가—한국과 일본' 그룹전(일본 4명. 그중 노마
히데키라는 세계적으로 유명한 언어학자가 있었고 그때

만나 지금까지 친구로 가깝게 지냅니다. 한국 3명)에
참여했습니다.

어릴 때부터 달력의 명화를 따라 그린다든가
만화를 따라 그리는, 미술에 대한 소질이 있는
아이였습니다. 그런데 대학에 와보니 전국에서 잘
그리는 아이들이 다 모여 있었기 때문에 나보다
잘 그리는 아이들이 무척 많았습니다. 그런
환경에서 미술이란 게 잘 그리는 것으로 하는
게 아니라는 것을 깨닫게 되었던 것 같습니다.
실기실을 드나들면서, 그리고 선배들에 이끌려
술집을 다니면서, 미술에 대해 배웠던 게 많았던
것 같습니다.

**그룹전에 출품했던 당신 작품에
대해 기억나는 대로 말해줄 수
있나요?**

〈창·Window〉과 〈사과Apple〉가 기억납니다. '창'과
'사과'라는 오브제는 전통적인 회화에서는
풍경화와 정물화의 대상인데 새롭게
해석함으로써 신선한 감각을 느끼게 합니다.
지금의 〈풍경의 알고리듬〉같은 작품의 '풍경'도
이런 느낌의 연장선이라 할 수 있습니다. 〈창〉은
희미하게 엷은 갈색 창문틀의 닫힌 형태, 조금
열린 형태, 아주 열린 형태의 연속적 변형으로 된
것입니다. 당시에는 사진 기법을 활용한 작품이
드물었고, 이 작품이 보여주는 여러 신선한
감각 때문에 제2회 앙데팡당전에서 큰 주목을
받게 되었습니다. 빛을 받아들이는 사진 기법을
이용하여 부유하는 느낌, 현상학이라든지 당대
유행하던 개념미술, 미니멀리즘 등의 시각을 갖고
가면서도 뭔가 새로운 해석을 가능하게 한다는
점에서 주목받았던 것 같습니다.

한국 앙데팡당전은 누구든지 출품할 수 있는
전시회였는데, 당시 유럽 유명 미술 잡지인 『아트

인터내셔널』 동경 주재 특파원이었던 조지프
러브Joseph Love라든지 국제적인 비평가들과 일본의
유명한 비평가 나카하라 유스케中原佑介가 와서
작품을 뽑았습니다. 그러다보니 교수의 작품이
떨어지고 학생의 작품이 뽑히는 일이 벌어지게
되었는데, 내 경우가 그런 것이었죠. 그래서
운 좋게도 일본에서 있었던 '한국현대미술의
단면전'에 박서보, 이우환, 김창렬, 윤형근
선생님 같은 분들과 같이 참여하게 됩니다(그때
이우환 선생님을 처음 뵈었고 일을 도와드리면서 알게
됐습니다. 이우환 선생님이 쓰신 글도 읽고 퍼포먼스나
작품을 보면서 그의 미술 세계를 알게 되었던 거죠).
작품을 통해 당시에는 가기도 힘든 외국을,
그것도 대학생 신분으로 가게 되었죠. 그 일을
기점으로 이후 상파울루 비엔날레라든지 파리,
뉴욕 등 국제 전시회에 참가하게 됩니다. 그런
세계 미술의 현장에서의 직접적 경험을 통해
현대미술의 국제적인 동향에 눈뜨게 되었습니다.
 상파울루 비엔날레에 출품한 작품도 사진
기법을 이용한 작품이었는데, 그 당시에 나는
페인팅이 진부한 것이라고 생각해서 더이상
페인팅을 하지 않을 때입니다. 퍼포먼스라든가
사진이나 다른 매체를 이용하여 작업을 했습니다.
상파울루 비엔날레 참가했다가 파리로 간 게
20대 중반이었는데 한 6개월가량 체류했습니다.
한국에 들어와 돈을 벌어서 다시 파리로 가서
귀국하지 않고 아예 거기서 미술 작업을 할
각오였습니다. 그래서 돈을 벌기 위해 무대미술을
시작했고(제2회 대한민국 무용제에서 미술상을 받기도
했습니다), 오규원 선생이 하던 문장사에서 글이
없이 그림만 있는 책도 냈습니다. 그런 와중에

이번에는 브루클린미술관에서 '한국 드로잉의 현재Korean Drawing Now'를 기획하며 문화공보부 초청으로 수석 큐레이터가 한국에 와서 작가들을 뽑게 되었는데, 거기에 뽑혀 뉴욕에서의 전시회에도 참가하게 되었습니다.

대학 다닐 무렵 개념미술이 주류를 이루었다고 했습니다. 철학, 과학, 미술사를 공부하게 된 것이 개념미술과 관계가 있습니까? 당시에 어떤 작가에게 관심이 있었나요?

개념미술뿐 아니라 1970년대는 미니멀아트와 팝아트도 주류를 이루고 있었습니다. 이전까지 미술은 아름다워야 한다고 생각했다면, 이때부터는 완성된 작품보다는 아이디어나 과정 또는 일상성이, 그리고 작가의 사고 자체가 더 중요해지는 시기였습니다. 특히 마르셀 뒤샹과 플럭서스의 작품에 관심이 있었습니다. 일상성, 예를 들면 우리의 사소한 움직임이 무용이 될 수 있고, 존 케이지처럼 단순한 소음, 즉 낙엽과 함께 굴러가는 깡통 소리도 음악이 된다, 이런 것들과의 접촉이 기존에 하던 추상예술의 틀에서 벗어나게 된 계기가 되었습니다.

그때 읽었던 책 중에서 기억에 남는 책들은 무엇인가요?

메를로 퐁티『지각의 현상학』, 비트겐슈타인에서 니체, 들뢰즈, 데리다, 푸코, 라캉 등입니다.

미술대학 다닐 때 읽었던 책들을 물었던 것인데, 혹시 잘못 받아들인 건 아니신지? 지식인 사회에서 회자되기는 했지만, 들뢰즈, 데리다, 푸코, 라캉의 텍스트가 한국어로 번역되어 소개된 것은 1980년대 말 무렵부터 1990년대 초반인 것으로 알고 있습니다. 메를로 퐁티의 『지각의 현상학』이

제대로 번역된 시기를 말한다면 당신의 말이 맞습니다. 하지만 당시에도 이미 대학원 논문이라든가 학회 논문집 같은 것에서 그 철학자들의 사상을 찾아볼 수 있었습니다. 당시에는 원서들도 그렇고 사서 읽을 형편은 아니있기 때문에 주로 복사해서 읽거나 손으로 베껴 써서 읽었습니다. 내 기억에 이런 것들을 열심히 접한 것이 1980년대 초반이었던 것 같습니다. (나중에 뒤져서 찾았다며, 그때 복사해서

제대로 완역된 것은 2000년대 초반입니다. 아니면 원서로 읽으신 건가요?

현재까지도 당신은 철학책을 즐겨 읽는 것으로 알고 있습니다. 철학이 당신 작업에 어떤 영향을 끼칩니까?

한국 현대미술의 영토를 한국을 넘어 세계로 넓히는 데 선구적인 역할을 했다는 측면에서 이우환을 존경한다고 어디선가 말했던 것 같습니다. 그런 일반적인 것 말고, 온전히 당신의 관점에서 이우환 작품에 대해 어떻게 생각하는지 말해줄 수 있을까요?

읽던 것들의 두툼한 복사본 텍스트 사진을 보내왔다.)

주제를 포착한다든가 내 사유의 틀을 만들 때, 그러니까 철학을 본격적으로 공부하는 것은 아니지만 내가 필요로 할 때 도구처럼 활용하고 있습니다. 내가 익숙해져 있는 세계를 탈출해서 새로운 세계로 향하고 또 세계를 만들어내기 위해서입니다. 예를 들어 내가 그린다는 행위를 할 때 그린다는 것에 대한 더 근본적인 생각에 도달하기 위한 사유의 틀을 마련해준 것이 철학입니다. 비트겐슈타인의 언어 게임, 오리와 토끼 문제, 들뢰즈나 푸코, 데리다의 포스트모던한 사유, 라캉의 개념 들 같은 것이 그런 것입니다. 정주하지 않고 끊임없이 새로운 것을 향해 유랑하는 유목민적 생활이나 사고방식 같은 것들도 들뢰즈에게서, 그리고 세계에 대해서 어떤 식으로 반응하고 나의 미술을 작동시켜 나가야 하나, 같은 것들의 틀을 철학에서 도움받습니다.

현상학 관점에서 몸, 장소, 사물을 바라보고 그 현존을 나타나게 하는 것. 1960년대 말에 쓴 이우환의 『만남을 찾아서』, 논문 「현대미술의 시작」을 1970년도에 읽고 미술에 대한 새로운 시각을 가지게 되었습니다. 이우환 작품 중 청바지 안에 흙을 집어넣은 작업이 있습니다. 청바지라는 일상에 사물과 흙이라는 매체를 융합하는 것인데, 청바지 속 흙이 들어가면서 하나의 사건이 되고 형상이 됩니다. 나의 옛 작업

중 흐릿한 사진 작업에 액자 대신 '창' 틀을 입힌
적이 있는데, 창틀의 '있음'으로 말미암아 새로운
공간이 나타납니다.

한때 이우환의 작업에 영감을
받아 또는 이우환의 미술적
사유에 영향을 받아 당신의 작품을
만들었다는 얘기로 들립니다. 현재
당신의 관점에서 이우환의 작품에
대해 말해줄 수는 없겠습니까?

정확하게 말하면 이우환의 그림을
1960~70년대에 뉴욕에서 벌어졌던 개념미술이나
미니멀아트의 전형으로 보기보다는, 동양화되고
이우환화되었던 게 변형을 거쳐서 부분적으로
다시 한국 현대미술화되었다고 봐야 하겠죠.

같은 관점에서 백남준의 작품에
대해서도 당신의 의견을 듣고
싶습니다.

철학이 없는 철학, 시가 없는 시. 평범한 일상성에
돌을 던져서 끊임없이 사건을 만들어냅니다.
예상치 못하는 반전/사건. 끊임없는 사건의
연속성. 관객과 작품 사이에 서서 지휘자 역할을
하는 것입니다. 퍼포먼스적인 요소…… 관객과
피아노, 중간에서 피아노를 부수는 백남준의
행위.
 고정된 건 없습니다. 말이 되지 않는 것을
지속적으로 주장하다보면 신빙성이 생깁니다.
그리고 새로운 개념과 인식이 생겨납니다.

뉴욕으로 가기 전 작품들이
궁금합니다. 전부는 아니더라도,
기억에 남아 있는 몇 작품에 대해
소개해줄 수 있을까요?

사진 기법을 이용한 〈창window〉이 대표적
작품입니다. 희미하게 창틀이 있고…… 평면 속에
희미하게 창틀이 자리잡습니다. 세 작업이 하나의
시리즈인데, 하나는 창틀이 닫혀 있고, 또하나는
반쯤 열려 있으며, 마지막은 다 열려 있습니다.
시간은 수직적이 아니라 수평적이라는 주제를
담고 싶었습니다.

내 생각에 수직적이라는 것이

그렇게 볼 수 있습니다. 오브제의 문제인데,

위계적이고 어떤 닫힌 규칙 속에서의 시간을 말하는 것이라면, 수평적이라는 것은 위계가 없이 평등한, 시작과 끝이 모두 열려 있는, 새로운 생성이 전체를 바꾸어버리는 어떤 다양체의 시간을 말하는 것 같습니다. 제대로 이해한 건가요? 부연 설명을 해줬으면 좋겠습니다.

우리가 창을 통해 보통 일루전을 보잖아요. 근데 이 작품은 오브제와 일루전을 동시에 보게 하는 것이죠. 이 작품은 시인이나 비평가들이 많이 좋아했는데, 창이 갖고 있는 소재적 측면, 희미하기에 창으로도 볼 수 있고, 희미하기에 창으로 보지 않고 패널이라는 덩어리로 볼 수 있는, 이런 점 때문인 것 같습니다. 그러니까 사물과 일루전 사이 이중성을 보는 것이죠. 양자역학적으로 보면 시간과 공간은 분리할 수 없지만, 일반적으로 시간과 공간을 분리하여 생각하잖아요. 그런데 무용수가 도약하는 순간이라든가, 구두 수선공이 돌아가는 릴에 구두 뒤창을 갖다댈 때처럼 시간과 공간이 일치하는 순간을 경험할 수 있게 하는 것이죠.

뉴욕에 도착한 1981년 당시 미국에서는 신표현주의 작가들이 대세를 이루고 있었습니다. 한국에서 최첨단이었던 미니멀리즘이 이미 지나가버린 뒤여서 상당히 당황스러웠다는 것을 어디선가 읽었습니다. 신표현주의 작가들 중에서 특별히 마음을 끌었던 작가가 있었나요? 영향까지는 아니더라도 뭔가 당신에게 자극을 주기에 충분했던 작품이 있었다면 그것이 어떤 작품이었는지, 그리고 어떤 면에서 자극을 받았는지 얘기해주면 좋겠습니다.

뉴욕에 오니 거리에서는 바스키아와 키스 해링이 대세였고 갤러리에서는 신표현주의, 즉 줄리안 슈나벨, 데이비드 살르 등이 대세였습니다. 그 밖에 피나 바우쉬(안무가), 안젤름 키퍼, A.R. 팽크, 요셉 보이스 등을 거론할 수 있겠습니다. 내가 그때까지 작업해온 포트폴리오를 가지고는 화랑과 연결하기 어려웠습니다. 이전에 했던 작업들이 진부하게 느껴졌지요. 반면에 예술을 생각하는 나의 시각이 새로워졌고 시야가 넓어져 흑백논리에서 벗어날 수 있었습니다. 그래서 내가 추구해오던 개념주의 작업들을 보류하고 다시 그림을 그리는 행위를 시작하였습니다. 뉴욕에 오기 전까지 예술을 바라보는 관점이 차갑고 주로 머리로 임했다면, 뉴욕에 와서는 가려져 있던 혹은 잊어버리고 있던 내 마음과 열정이 열리면서, 뜨겁고 가슴으로 하는 작업들이

열리기 시작했습니다. 하지만 내가 그때까지 하던 작업들의 관성적 영향이었는지 다시 붓을 들고 선을 긋고 점을 찍기 시작했지요.

도형을 새롭게 발견하게 되었다고 말했던 것 같은데, 멋있고 신비하게 들리긴 하지만 뭔가 허전한 느낌이 듭니다. 뉴욕에 도착한 후 몇 년간 미술관에 드나들면서 앞선 화가들의 그림을 면밀하게 보고 연구했다는 얘기를 들은 적이 있습니다. 상상하건대, 아마 작품들의 통시적인 연속성과 변화, 그리고 공시적인 다양성을 두루 폭넓게 연구했을 것이고, 그 결과 아직 아무도 그림으로 표현한 적이 없었던 어떤 좌표를 발견하게 된 것이 아닌가 하는 짐작을 할 수 있는데요. 도형을 그림의 기본 모티프로 삼게 된 계기를 좀더 구체적으로 얘기해줄 수 있을까요?

표현을 하는 데 있어 최대한 감성적인 면을 배제한 차가운 선으로부터 시작했습니다. 신표현주의 작가들처럼 붓으로 표현하되 서서히 붓 아닌 다른 도구에도 관심을 가지기 시작했고, 컴퓨터가 등장하면서 건축가들이 사용해오던 제도기 같은 도구들이 사라져갈 때 나는 거꾸로 그런 것들에 관심을 가지고 수집했습니다. 그들이 선 긋기 같은 것을 이제 컴퓨터를 이용하여 그릴 때 역으로 나는 컴퍼스와 자 같은 도구들을 이용하여 날카롭고 깔끔하며 차가운 선들을 표현하기 시작했지요. 컴퍼스는 중세시대부터 건축 장인들이 주로 쓰던 도구로, 중세 신학에서는 수의 질서와 기하학적 비례 규범으로 조화롭고 완전한 우주 질서를 창조하는 하나님의 모습을 묘사할 때 종종 등장하는 요소입니다.

당신의 그림을 기하학적 추상으로 분류하는 데 대해 어떻게 생각합니까?

새로운 시각을 다루는 또다른 평면 작업. 기하학적 추상은 이미 낡은 개념입니다.

간단하게 대답하셨는데, 좀더 보충해서 얘기해주시겠습니까?

칸딘스키류의 차가운 추상을 얘기한다면, 나는 그걸 하지 않았겠죠. 나는 기하학을 하나의 도구로 가져다 쓴 겁니다. 상당히 전략적으로 했습니다. 붓으로 하는 작업을 감정적,

감성적으로 생각했기 때문에 오구나 제도 도구를 사용해서 냉정한 작업을 하려고 했습니다. 붓의 기능을 오구로 대체한 것이죠. 그러나 여전히 붓을 사용하지만(오해가 생길 수 있어 얘기하자면 오구뿐만 아니라 붓도 드로잉이나 아이콘 배경 칠하기 등등에서 계속 사용한다는 말). 뒤샹의 기계학적 작품을 기하학적 추상으로 부르지 않고 인식의 전환으로 보는 것과 같은 원리라고 생각하면 됩니다. 기하학적 추상이라는 말은 분류하기 위해서 만들어낸 말이고 한국에서 쓰는 말이지 미국 비평가들은 잘 쓰지 않습니다. 미국 비평가들은 이런 분류보다는 그림의 구조 같은 것에 접근하는 편입니다. 반면에 미국 비평가들은 선입관을 갖고 동양적이라는 말을 너무 자주 쉽게 사용하는 것이 또 문제죠. 나를 얘기해야 하는데 동양이나 한국을 얘기한다면 많은 것을 놓치게 되고 무리하게 끼워 맞추게 되겠죠. 일반화시키게 되면 예술을 얘기할 수 없게 됩니다. 익숙한 것에서 빠져나오는 것, 별짓, 괴기한 것에서 나오는 것이 예술이니까요.

몇몇 비평가는 당신의 그림을 뒤샹의 기계적 도상들과 비교하기도 했습니다. 그런 시각에 만족하십니까? 아니면 어떻게 생각하는지요?

동의합니다. 마르셀 뒤샹의 〈발가벗겨진 신부La mariée mise à nu par ses célibataires, même〉, 일명 〈큰 유리Le Grand Verre〉' 작업은 나에게 큰 영향을 주었습니다. '평면적인 요소는 회화이고 공간적인 요소는 조각이다'라고 생각했던 나의 개념을 깨트려버린 작업이었습니다. 뒤샹의 기계적 도상들은 은유적 표현이 강합니다.

나는 무엇을 할 것인가 고민을 많이 했습니다. 기계적인 요소, 미니멀하면서도 기하학적인 것을 다르게 한번 만들어보자고 생각했고, '정확한

메시지가 있다'가 아니라 '나의 시각적 메시지가
대중을 통해 새롭게 진화한다'에 집중했습니다.

어떤 사람들은 당신의 그림이,
실재하지만 경험할 수 없는 것들을
경험할 수 있게 감각화하는 것이기
때문에, 기존의 추상과 구상의
범주로 구분하는 것이 별 의미가
없다고 생각하기도 합니다. 그에
대해 어떻게 생각하시나요?

가능합니다. 어차피 회화에서는 모든 게
추상이고, 그런 점에서는 구상도 추상입니다.
다만 편의적으로 구상이니 추상이니 일반적 개념
구분을 허용할 뿐입니다. 나는 모든 예술가가
관객에게 또다른(새로운) 시각을 체험하게
만든다고 믿습니다. 그러기에 기존에 알고 있던
구상과 추상의 개념을 다시 다양한 시각으로
재구성할 수 있다고 봅니다.
　구상과 추상을 구분하는 건 오래된 개념입니다.
구상과 추상 사이에서 우리는 살아갑니다.
일상에서 맞닥뜨리는 색깔이나 형상을 가지고
내가 요리를 하는 겁니다. 그런 분류가 중요한
게 아니죠. 나는 구상과 추상의 개념에 묶이고
싶지는 않습니다.

회화를 어떻게 정의할 수 있을까요?

예술은 꽉 막힌 도로에서 신호에 상관없이
횡단보도를 느릿느릿 걷는 할머니와 같은
것입니다. 이것은 변화가 빠른 첨단 도시에
뛰어들어 자신만의 세계를 천천히 열어가는
예술들 자신에 대한 적절한 비유라고
생각합니다. 출퇴근길 건널목에서 꽉 막힌 차들
앞을 개의치 않고 천천히 지나가는 할머니.

성완경 씨의 글(『월간미술』 1996년
11월호)에서 당신이 "쿡cook"이나
"쿠킹cooking"이란 말을 자주
사용한다는 걸 읽었습니다. 그건
당신의 작업에서 당신 자신만의

진실은 편집에 있습니다. 끊임없는 에디팅의
세계. 작품, 관객, 그 중간의 나. 퍼포먼스. 실수를
통해 새롭게 발견되는 작업. 새로운 단계로
도약할 때 실수나 혹은 실패를 통해 새로운
실마리를 얻습니다.

요리 방법을 터득했다는 어떤
자신감의 표현일 것입니다.
예술가는 누구나 자신만의
세계를 갖기까지 지난한 시간을
보내야 하고, 아주 어렵게 그것을
획득하는데, 그건 보이지 않는
어떤 칸막이처럼 그것을 넘어가는
순간 많은 것이 달라집니다. 끝내
그것을 넘지 못하는 예술가도
많은 걸로 알고 있는데요. 말로
표현하기 어렵겠지만, 그 순간이
왔을 때의 체험적 실재를 들려줄 수
있을까요?

'쿡'의 순간이 왔을 때 그것을
어떻게 알아차렸나요? 그리고
그때의 감각적 느낌 같은 것을
말해주십시오.

여러 가지 것들을 가져다 에디팅을 하는
것입니다. 그런데 그 에디팅이 뻔한 게 아니라
반전에 반전을 거듭하는 것입니다. 사실
페인팅이 아니었을 때는 그때그때 작품의
아이디어가 생겼을 때 그것을 던지는 것이 쿡의
순간이었겠죠. 그런데 페인팅을 하게 되니까
단어와 단어를 연결시켜 문장을 만들듯이 하게
되더군요. 단어와 단어를 연결시키면 문장은
되는데 사건이 만들어지지 않게 돼요. 그러니까
쿡을 한다는 건 내 작품에서 끊임없이 사건을
만들어낸다는 뜻입니다. 내 작품에는 관객이
굉장히 중요한데, 내 작품과 관객을 매개하는
일에서 내가 제시할 수 있는 건 사건이기
때문입니다. 롱 저니long journey라는 말은 나만
사용하는 줄 알았는데 사유하는 철학자들이
자기 사유를 독자들이 쫓아오게 하는 개념으로
많이 사용하더군요(journey를 여행이나 여정으로

옮기면 오해를 불러일으킬 수 있어 영어식 표기를 그대로 둔다. 내가 이해하기로 여행은 단순한 은유적 표현이 아니라 형태 발생의 운동들, 늘어남과 접힘들, 이주들, 퍼텐셜들을 가리키는 것으로 내적 여행과 외적 여행을 구분하거나 대립시킬 필요가 없는 생성과 생성의 과정을 지칭하는 것으로 보인다. 질 들뢰즈·펠릭스 가타리, 『안티 오이디푸스』, 157쪽 참조). 내 작업을 더듬어가라 이런 뜻도 있는데, 대부분 봐야 하는 것을 읽으려 하면서 봤다고 하게 됩니다. 보는 행위를 흥미롭게 하기 위해서는 뭔가 끌어들이는 게 있어야 하겠더군요. 꽃이 벌을 끌어들이듯. 작품과 관객 간에 자연스럽게 커뮤니케이션이 된다는 것은 거짓말입니다. 보여주면 그 앞에 서 있는 시간은 3초도 안 될 겁니다. 나는 본다는 문제에 있어서 고민을 많이 해왔습니다. 쿡은 그런 의미로 생각하면 될 것 같습니다. A라는 것과 B라는 것 사이에 사건을 집어넣으려 하는 것입니다. 그래서 그것들을 마주치게 만드는 것. 작품과 관객의 마주침도 마찬가지입니다.

원을 그릴 때 오구와 당신이 직접 만든 컴퍼스를 이용한다고 하셨습니다. 그리고 "그릴 때의 날카로운 손맛"이 있다고 했는데, 그건 구체적으로 어떤 감각인가요? 불교에서 스님들이 선화를 그릴 때 명상을 통해 어떤 득도의 상태에서 한 번에 원을 그리는 것으로 알려져 있습니다. 당신의 작업은 그것과 비교했을 때 어떤 점이 다르고 어떤 점이 유사한가요?

같습니다. 원을 그릴 때 한순간 방심하면 처음부터 다시 시작해야 합니다. 자칫 실수로 인해 물감이 튀기 때문에. 위층에 사는 사람의 발소리 혹은 창문이 흔들리는 바람 소리에도 나는 예민하게 반응합니다. 이 순간만큼은 나의 모든 세포 하나하나가 칼같이 날이 서 있습니다.

당신은 무대미술도 했고, 특히 **무용**에 관심이 많다고 했습니다. 나는 당신 그림이 움직임이나 운동과 밀접한 관련이 있다고 생각하는데, 당신의 작품에서 움직임이나 운동은 어떤 것인가요?

무용을 보면 움직임과 부딪힘은 하나의 사건의 시작입니다(예기치 않은 새로움을 잉태하죠). 마치 시계 안의 톱니바퀴들이 서로 맞물리듯이. A와 B 혹은 C가 부딪치면서 내가 예상치 못한 광경이 만들어집니다. 나는 시각적 요소들(아이콘들)을 부딪치게 하는 자입니다. 회화와 건축 사이에서 만들어지는 아이콘들. 그것들이 부딪치면서 예상치 못한 스토리 전개가 생기고 새롭게 증폭/증식되는 아이디어들.

바탕과 아이콘들을 끊임없이 부딪치게 만듭니다. 내가 예상하지 못한 게 보이니까. 그곳에서 세모, 네모, 원은 같은 무게이고, 위계적으로 평등합니다.

처음에 뉴욕에 갔을 때 영화와 무용을 많이 봤는데, 이들 장르에서도 편집을 많이 하잖아요. 편집하면서 비합리적인 요소를 집어넣기 위해 굉장히 사건을 많이 만들고 충돌하게 만듭니다. 끊임없이 관객을 집중하게 하고 끌고 가기 위해서 이건가 하면 이걸 깨뜨려버리고, 예상된 흐름이 아닌, 머릿속으로 연결은 되지만 장면과 장면 사이 반전을 만들고 충돌을 만들어내는 식입니다. 내 그림의 화면에서도 그런 걸 만들어냅니다. 무엇을 놓고 그걸 재현하는 건 아니니까요. 어떻게 보면 해체되는 것입니다. 선과 색이 무엇을 위해 존재하는 건 없습니다. 다 개별적입니다. 저 그림을 보세요. (기대어놓은 한 그림을 가리킨다.) 형태 하나가 나온 것 같지만 그 안에 또 형태와 형태와 형태가 나오지요. 공간의 깊이라고 할 수도 있겠지만, 미세하지만 끊임없는 생성과 소멸입니다. 마치 우리 안에서 일어나는 거와 마찬가지겠죠. 쫓아가다보면 깨지고,

쫓아가다보면 깨지는 그런 식입니다. 롱 저니가
여기에 연결되는 겁니다. 그래서 내 작품은 롱
저니입니다. 관람객이 보고 롱 저니 하면서
관람객 스스로 만들어가는 겁니다. 관람객이
만들어가는 그 데이터들이 다음 내 작품을
하는 데 도움이 되고 그것이 내 새로운 작품의
실마리를 풀어가는 중요한 요소입니다. 그러니까
이 작품을 끝내고 다음 작품이 어떤 작품이 될지
솔직히 나도 모릅니다. 캄캄합니다. 그러나 내가
드로잉을 하니까, 드로잉은 자동기술적인 측면이
있으니까, 내게 드로잉이 많이 축적되어 있고, 그
드로잉의 데이터에 맡겨두면 어떤 순간 예기치
않게 생겨나기도 합니다. 그래서 99퍼센트는
전략적이지만 1퍼센트에서 다 무너트릴 수 있다는
말은 그 1퍼센트에 맡기고 툭 던져버린다는
것이죠. 그 모든 걸 알고 우연에 맡기는 것과,
모르고 우연에 맡기는 건 확실하게 다릅니다.
나의 경우는 모든 걸 알고 하는 겁니다. 화가가
자기가 무엇을 하고 있는지 알고 얘기하기는
쉽지 않습니다. 어떤 방향성을 갖고 연구해가는
사람은 조금은 얘기할 수 있습니다. 이렇게
얘기할 수 있다는 게 다행인 거죠. 색깔이
있으니까 그냥 보고 받아들인다고 하지만 방향을
모르면 어렵습니다. 내가 당신 시를 읽을 때도
마찬가지예요. 세 번쯤 읽으니까 방향성을
알겠고 읽히더라고요. 내 그림이 날카롭다는
얘기를 많이 듣는데, 당신 시에서 눈 수술하는
장면이 나오는 시(「눈은 생각한다」를 말한다)를
읽을 때는 수술 장면이 떠오르는 게 아니라 실험
영화 〈안달루시아의 개〉와 내 그림의 날카로움의
방향성과 겹쳐지면서 전율이 이는 걸 느꼈습니다.

비유가 아니라 실제 내가 잘리는 거 같았어요.

그리고 무용의 노동성의 문제, 원을 그리며 도는 것, 호흡의 문제 같은 것들은 앞서 얘기한 거 같군요.

무대미술과 회화는 분명 다를 것입니다. 어떻게 구체적으로 다른가요?

내가 무대미술을 제작할 때는 무대의 배경이 아니라 하나의 설치미술로 생각합니다. 분명한 것은 무대미술은 배경이 아닙니다. 일례로 무대에 있는 소품들을 모두 치우게 하고 바닥을 열심히 닦아 빛나게 했더니. 관계자들이 모두 당황했지만, 그런 다음에 조명 빛을 내쏘자 조명 기둥이 생겼고, 그들에게 이게 나의 무대미술이라고 말해줬습니다. 빛의 무대미술이 된 것이지요. 무대미술에 대한 경험이 '설치적 회화'로 발전한 것입니다. 예를 들면 미술관, 공항, 대사관 천장 등등으로. 사람들의 동선, 기류와 공간의 배치에 더욱 민감하게 반응하게 되었습니다.

〈노란 원〉 연작이 있습니다. 이때 노란색은 어떤 특정한 층위나 범주를 가리키는 것 같은데, 노란색은 당신에게 무엇일 수 있습니까? 혹은 어떤 감성인가요?

노란 원은 인공적 기억입니다.

그럼 파란 원 혹은 다른 원들은 자연적 기억인가요?

단정지을 수 없지만 그렇게 볼 수도 있습니다. 색이란 것에 대해 우리가 일반적으로 알고 있는 은유로 의미를 부여한다면 너무 아카데믹한 거죠. 나는 차라리 관람객의 해석에 맡깁니다. 관람자가 어떻게 해석하느냐에 달렸죠.

별로 좋은 질문은 아닌 줄 알고 있었지만, 내가 쓴 글에서 '노란 원'에 대해 분석한 부분이 있었기 때문에 호기심에서 물어봤습니다. (웃음)

미학이나 미술사를 하지 않은 사람이 나에 대해 써서 더 재미있을 수 있겠다고 은근히 기대하고 있습니다. 현대미술을 보는 정형화된 색깔이나 시각이 있습니다. 나는 그런 게 싫었거든요. 그런 정형화되고 관습적인 환경에서는 요셉 보이스 같은 작가들은 한 명도 나올 수 없거든요. 그렇다고 꼭 혁명적인 작가가 돼야 한다는 말은 아니지만, 이미 나와 있는 미술 형식이 100여 종이 넘기에, 논리적 언변으로 작품을 내세우는 예술가도 있을 수 있고, 요셉 보이스같이 하는 예술가도 있을 수 있는데, 나는 둘 다 괜찮다고 생각합니다. 각양각색이 있을 수 있는 가운데 자기 식대로 할 수 있다고 생각하지, 뭐가 옳다고 말하고 싶지는 않습니다. 하지만 그래도 예술가들이 뭔가 일반인들과 다른 점이 있다면, 바람이 불 때 바람에 스치는 영혼 같은 걸 느끼는 반응이 있고, 권력에 대항하는, 그러니까 항상 깨어 있는 사람이어야 한다는 것입니다. 그렇지 않고 단순히 예술을 해서 밥을 먹는다는 건 뭔가…… 아, 뭐 그럴 수도 있겠지만, 깨어 있는 자가 지식인이라면 예술가도 지식인이어야 한다는 것이죠.

당신은 미디어아트나 설치미술이 주류인 시대에 '회화'를 고집합니다. 이는 프랜시스 베이컨이 '추상화'가 주류인 시대에 '구상화'를 고집한 것과 유사한 측면이 있는데, 베이컨의 작품에 대해 어떻게 생각하십니까?

유기체의 해체, 의미 작용의 해체, 주체화의 해체.
　나는 회화를 위한 회화를 한다고 생각하지 않습니다. 미디어아트나 혹은 설치미술을 했던 위치에서 회화는 또다른 평면의 세계에 끊임없이 질문을 던지고 있지요. 나는 미디어아트, 설치미술, 회화 혹은 조각을 같은 위치에서 (수평적 위치에서) 바라봅니다.
　프랜시스 베이컨에 대한 질 들뢰즈의 생각에

동의합니다. 어긋나게 하기, 비틀기, 겹치기.

재미있는 시각입니다. 인터뷰 질문을 읽으면서
베이컨에 대해 리서치를 해보았는데 베이컨의
사상과 내 생각에 교차점이 많다는 것에 매우
놀랐습니다. 이를테면, "이른바 겉모습이라 함은
오직 한순간에만 고정되는 것이기 때문에 당신이
잠깐 눈을 깜박이거나 고개를 약간 돌렸다가 다시
보면 그 겉모습은 이미 달라져 있다. 내 말은,
겉모습이란 계속적으로 떠다니는 것(부유)을
의미한다" 같은 말.

　이런 질문을 했길래, 들뢰즈가 베이컨에
관해 쓴 것을 한번 들여다봤습니다. 베이컨이
인간을 그리면서 뒤틀리고, 구겨지고, 마디마디
분절시키는, 이런 측면에서 인간이 해체되고
있는 것 같아요. 이 사람의 그림을 보고 있으면
계속 변이하다가 나중에 그냥 아무것도 없는
공간만 보일 때가 있더라고요. 내 작업에서
내 식대로 바라는 게 있다면 균형이든 뭐든 다
해체되는 것입니다. 하나로 연결되는 것처럼
보이지만 이게 다 (자기 작품을 가리키며) 분절되는
것입니다. 잘리고, 구겨지고, 뒤틀리고……
내 아이콘 자체를 보자면, 무엇을 연상시키는
것, 뭐 같은 것을 나는 의도적으로 피합니다.
그러지 않으면 관람객을 찌를 수가 없으니까요.
우리에게 익숙한 것들을 피하려고 노력합니다.
그래서 사실 아이콘들이 항상 뭐 같지만,
전혀 아닙니다. 지금까지 만들어낸 천여 개가
모두 그렇습니다. (태블릿PC에 저장돼 있는
형상을 가리키며) 이걸 만들어낸 레퍼런스도
또 있습니다(하나의 형상이 있다면 그걸 만들어낸

내 생각에 색채적인 측면에서
당신과 베이컨은 아주 유사하다고
생각합니다. 가령 베이컨의
'아플라'라는 색면과 당신의
색면이나 색띠는 혼합 색채가
아닌 단일 색채라는 점에서 일단
비슷하고, 색채의 기능적 측면이
다르면서도 많은 부분 비슷한
측면이 있습니다. 이런 나의 생각에
대해 어떻게 생각하십니까?

192

형상이 또 있다는 뜻이다). 하나의 아이콘을 만들기 위해서 그 과정이 있는데, 그게 다 독립된 다른 아이콘들입니다. 그렇게 이어지는 거죠. 내 작품에서 움직임을 보고자 한다면 그런 식으로 볼 수 있습니다. 하지만 키네틱아트하고는 다릅니다. 키네틱아트가 고정된 축을 중심으로 기계적으로 움직인다면, 내 작품은 롱 저니 하면서 마주치면 여기서는 문이 열리고 저기서는 툭 치고, 무용에서 신체와 신체가 부딪치고 신체와 사물이 부딪치면서 운동이 일어나듯이 끊임없이 마주치면서 변형되는 것이죠. 그리고 그것들은 예측할 수 없는 것들입니다. 그런 면을 전략적으로 만들어낸 측면이 큽니다. 작업을 하는 중에 보면서, 그것을 어떻게 해결해야 할까 고민을 많이 해봤는데, 몇 개 겹쳐놓고 보니까 해결이 되더라고요. 그럴 때도 이것과 저것이 관계가 없는 분절된 것을 그려놓고, 네 겹 정도 겹치게 합니다. 그런 작업을 하기에는 컴퓨터가 유용해요. 네 개 정도 겹치게 해놓고 비치는 걸 참고로 해서 그리면 그 안에서 예기치 않은 사건들이 상당히 많이 벌어지더라고요.

그러니까 하나의 면에 이질적인 것이 여러 개 놓이고, 그렇게 만들어진 면들이 또 네 겹으로 겹쳐진다는 말이죠?

그러니 조각가들이 내 작품을 보면 조각하고 싶어진다고 말합니다. 칸딘스키도 자신의 그림을 두고 정신이니 이런 말들을 했는데, 칸딘스키 시대의 철학하고 지금은 또 다르니까 아예 내 작품에는 칸딘스키가 없습니다. (아마 앞에서 물었던 기하학적 추상과 관련된 질문을 다시 상기하면서 하는 말인 것 같다.) 선이니 마음이니, 동양과 관련된 그런 말을 하는데, 나에게 그런 건 없습니다. 그런데 그런 식으로 보려는

사람이 많아서, 물론 보는 사람 자유지만, 그게 마땅치 않습니다. 그렇게 봐버리면 내 의도하고는 달라져버립니다. 그렇게 하면 단일한 해석에 이르게 되거든요. 나는 다양하게 해석되기를 의도했는데 말입니다. 해체시키고 분절시키니까 오히려 보는 사람들이 제멋대로 문장을 만들어버리는 경향이 있어요. 내 작품을 경험해보면 하나하나 살아 있어서 감각적으로 긁어주기도 하고, 할퀴어주기도 하고, 오감과 커뮤니케이션할 수 있는 요소들이 있지요.

과거와는 달리 현재에 그림을 그린다는 것은, 다른 매체와의 경쟁 관계를 의식할 수밖에 없을 텐데요. 당신이 회화를 고집하는 것도 이런 경쟁의식과 관련이 있다고 봐도 될까요? 있다면 어떤 매체가 그림에 가장 위협적이라고 생각하십니까?

내가 바라보는 회화는 다른 매체들과 수평적 선상에 있다고 봅니다. 매체가 문제가 아니라 회화를 어떻게 새롭게 해석하고 인식하느냐에 따라 달라지지요. 더이상 회화인지 설치인지 조각인지 구분하는 것은 중요하지 않다고 봅니다. 그러기에 그림에 위협적인 것은 없다고 생각합니다. 생각해보세요. 손바닥만한 평면에 우주를 담을 수 있다면 경이롭지 않은가요? 그것이 회화가 가지고 있는 매력입니다.

　20세기에 이미 새로운 형식의 미술에 대한 실험은 끝난 것 같습니다. 기존의 것들을 조립하고 새롭게 이야기를 만들어 붙일 따름이죠. 예를 들면 한 화가가 화면을 파란색으로 다 칠하면 그건 모노크롬이죠. 모노크롬은 1970년대에 이미 했던 실험인데, 거기에 '첫사랑의 꿈'이란 문학적인 말을 붙이면 확 달라지는 거죠. 포스트모던의 세례를 받은 게 행복한 건 무엇이든 가능하다는 겁니다. 그래서 나는 '말이 되지 않는 걸 말이 되게 하라'고 말합니다. 모든 게 그렇잖아요. 백남준의 작업이

처음부터 말이 됐던 건 아니잖아요. 예술가들이 기존의 질서 속에서 말할 때는 당연히 말이 안 될 수밖에 없죠. 낯선 걸 가져왔으니까요. 그러나 지속적으로 떠들다보면 말이 안 되던 것도 말이 됩니다. 강제도 투쟁도 혁명도 아닙니다. '넌지시', 이 말이 참 멋있는데, 넌지시 그 옆에 자리하게 됩니다. 이것이 또하나의 열린 세상으로 우리를 안내합니다. 그러나 이게 너무 지나치게 가다보면 거대 담론이 될 우려가 있긴 합니다. 거대 담론은 우리의 일상과 동떨어진 세계가 될 가능성이 있으니까요. 그래서 삶과 예술을 얘기할 때 혁명이나 투쟁보다도 '넌지시'라는 말이 멋있더라고요. 그러나 때때로, 대지예술 같은 것들이 미술관의 편협한 공간을 벗어났다고 한다든가, 아우라가 없어졌다고 하는데, 나는 오히려 다시 아우라가 있어도 되고 때때로 미술관이나 화랑에, 주말에 성당에 가듯이 가도 좋다고 생각해요. 가톨릭 신자가 아닌데도 가끔 성당에 가면 경건해지고 힐링이 되듯이, 미술관에 가둬두는 것 같다면서 다 바깥으로 나가는 추세였지만, 다시 들어오는 것도 괜찮겠다는 말입니다. 작품이 있는 화랑의 공간에서 힐링을 느끼면 좋잖아요. 화랑에서 보여진 것이 몇 년이 지나면 로우low아트가 되면서 대중화되더군요. 하이아트나 로우아트를 수평적으로 보는 이유는 하이보다 로우가 생활화되어 있는 거니까요, 이 과정도 사실 이미 거친 것입니다. 이런 걸 거친 상황에서 화랑에 들어와도 되고, 왜 액자를 안 끼느냐고 질문하시는데 전략적으로 액자를 껴도 되고, 그런 겁니다. 액자를 안 끼는 것에 대해 의미를 두고 얘기할 수 있지만,

Sang Nam Lee Marcel et Moi 1, 1986. NY
Photo by Bill Goidell

그런 것도 이미 다 한 거니까요. 말을 만들고
재미있게 하는 것일 따름이지 이미 실험은 다
한 겁니다. 내가 하는 것은 거기서 한 줄기를
끌어와서 '쿡'이란 걸 하는 겁니다. 나는 설치나
퍼포먼스도 했거든요. 페인팅을 다시 하면서,
하다보니까 '설치적 회화'란 것도 하게 된 겁니다.
(태블릿PC를 뒤져 사진 하나를 보여주면서) 이건
내가 뉴욕에서 퍼포먼스를 한 겁니다. (무대 위에
원이 그려져 있고 원 안에 하얀 도자기 변기가 놓여
있고 그 앞에 작가가 앉아 기도를 하는 듯한 사진이다.)
마르셀 뒤샹의 〈샘〉에 대한 패러디인데, 뒤샹은
오브제를 냉냉한 기성품으로 갖고 갔지만,
나는 이걸 물신화시켜서 하나의 원을 그려놓고
변기와 10분 정도 교감하는 걸 했습니다. 제목이

Sang Nam Lee gate 1, 1992.11. Sejong
Center for the Performing Arts. Seoul, Korea
Photo by Bill Goidell

〈마르셀과 나Marcel and Moi〉였죠. (다른 퍼모먼스
사진들을 두어 개 보여주며 간단하게 설명한다.) 이게
다 미국 잡지에 실렸던 것입니다. (그리고 바퀴를
파라솔 장치처럼 무대 양쪽에 세워놓은 다른 사진을
보여주며) 이건 무대미술이지만 설치작품이죠.
세종문화회관에서 한 겁니다. 그리고 여기
자료가 없어 못 보여주지만 네온(빨간 원)을 갖고
작업한 설치작품도 있습니다. (자료를 찾아보겠다며
사무실로 들어갔다가 드로잉 사진을 몇 점 들고 나온다.)
이것도 내 드로잉들인데, 대림미술관에서 10점
정도를 소장하고 있습니다. 드로잉들은 전시 때
보여주기도 했지만, 공개 안 한 게 엄청나게 많이
있습니다. (그리고 함께 들고 온 작가 사진과 작품
사진을 여러 개 보여준다. 40대 때의 모습과 당시 설치한

197

SANG NAM LEE gate 2, 1992.11. Sejong
Center for the Performing Arts. Seoul, Korea
Photo by Bill Goidell

작품 사진도 있다.)

미술비평가들을 비롯한 많은
전문가들이 당신의 그림을 치밀한
계획의 엄격한 결과라고 말합니다.
실제로 그런가요? 당신의 그림에는
우연이 개입한 적이 없나요?

99퍼센트는 계획적입니다. 그러나 1퍼센트에서
계획을 부숴버리지요. 그 부서지는 1퍼센트는
신의 영역입니다.

당신의 작품은 기계로 뽑아낸 듯
매끈하지만, 실제로는 상상을
초월할 정도로 엄청난 수공의
노동을 쏟아넣는 것으로 알고
있습니다. 그 노동 중의 많은
비중이 그리는 것보다 "손맛"(이

나의 노동은 손맛이 아닙니다. 오히려 손의
흔적을 지우는 행위가 노동이지만, 지우면
지울수록 내 손의 흔적은 더욱더 수면 위로
떠오릅니다. 인공적인 매끈한 물질을 만들기
위한 노동. 그러나 아이러니는 그 과정에서
물질과 하나가 된다는 것입니다. 피나 바우쉬의

198

표현은 어느 기자와의 인터뷰에서 당신이 직접 사용한 말이다), 즉 "손작업"의 흔적을 지우는 데 들어가는 것으로 알려져 있습니다. 왜 그래야 하나요? 거기에는 단순한 이유가 아닌 당신의 그림에 대한 철학적 태도가 들어 있는 것 같은데. 그런가요?

화면 위에 하나의 물감층의 그림을 그리고, 사포로 문질러 매끈하게 만들고, 그 위에 다시 하나의 물감층을 덧씌워 그리고, 다시 사포로 문질러 매끈하게 만드는 이러한 작업을 몇 번에 걸쳐 반복함으로써 여러 층이 겹쳐진 그림이 됩니다. 이런 과정을 어디선가 읽은 적이 있는데 맞습니까? 또 이런 것도 읽었습니다. 겹겹의 층으로 이루어진 화면의 일부분을 사포로 갈아냄으로써 밑에 있는 형상과 물감층이 드러난다. 결국 어느 부분이 표면에 드러나고 어느 부분이 덮여 숨겨져 있을지는 당신의 선택에 달려 있다. 둘 중에 어느 쪽이 맞습니까? 당신의 작업 공정에 대해 말해줄 수 있을까요?

사포로 문지르는 이런 작업을

퍼포먼스 중 한 남자가 가운데 앉아 있고 여성 댄서가 그 남자의 주위를 수십 번씩 돌아가는 작업이 있는데, 관객이 그것을 보고 처음에는 내용과 형식에 대해 읽어내려고 하지만, 나중에는 무용가의 '헉헉'대는 숨소리만 느끼게 됩니다. 나의 작업은 이와 비슷합니다. 노동이 갖는 반복성이 보는 이로 하여금 그림에 취하게 하고, 작품에 빠지게 하는 구실을 할 수 있을 것이라고 보았던 것이지요.

지루할 정도로 갈아냅니다. (시작과 끝.) 마치 돌에서 형상을 찾아내기 위해 쪼고 또 끊임없이 쪼아내듯이. 다 갈아낸 후 그 위에 또다시 형상을 입히고 다시 덮고 갈아내기를 반복하지요. 위에서 언급했듯이 99퍼센트는 내가 계획한 대로 가지만 반복되는 덮음과 갈아내는 행위는 1퍼센트의 신의 영역을 끌어냅니다. 다 끝나가는 작품이라고 생각했을 때도 덮고 갈아내는 과정을 지나가면 더욱더 새로운 모습으로 다가와 더 오랜 작업 기간을 거치게 되죠.

물감층에서 형상들을 찾아서 드러냅니다.

199

'갈다'라는 공정으로 부르면서, 당신이 이 작업의 개념을 아주 중요하게 언급하는 것을 어느 인터뷰에서 봤는데, 어느 부분을 갈아낼 때 그 부분은 당신의 의도와 의지에 따라 정확하고 엄밀해야 하나요? 혹시 이 작업 중에 앞서 얘기한 우연이 개입할 여지는 없을까요?

물감을 갈아낼 때 나타나는 효과적인 우연은 최대한 없애려고 하지만 갈아낸 후 아이콘들이 충돌할 때는 시각적으로 새로운 형상을 보여줍니다. 나에게 있어서 우연은 내 아이콘들의 충돌 속에서 개입합니다.

갈아내는 행위는 공간과 시간이 (만나는) 일치되는 순간입니다. 갈아내는 과정은 물질과 하나가 되는 순간이기에 가능하면 붓 터치를 없애려고 합니다. 붓 터치에는 나라는 흔적이 남게 되니까 익명성을 두드러지게 하려는 거죠. 기차가 빠르게 달릴 때 나중에 기차는 보이지 않고 빛과 속도만 느껴지듯이 매끈함에서 현대적인 속도와 빛을 느끼게 하고 싶었습니다.

예를 들어 큰 돌이 있는데 돌을 쪼개면서 거기서 뭔가를 드러내는 것, 그러니까 돌을 쪼개는 게 갈아내는 것과 일치한다고 생각하면 됩니다. '상감기법'이란 말은, 적절한 말을 못 찾아서 쓰고 있지만, 나는 이 말이 전통 공예를 연상시키기 때문에 다른 말을 찾을 수 있으면 그걸로 썼으면 합니다. 그런 것보다 더 중요한 점은 이미 그려놓은 걸 다 뭉개고 지워버린다는 점입니다. 그 위에다 덧칠하는 거니까요. 그러니까 아무것도 없는 상태로 다시 돌아가는 겁니다. 그 상태에서 갈아내서 다시 형상들이 찾아지는 거죠.

그러니까 밑에 있던 것들이 드러나는……?

'갈아내서 드러내는 거구나'라고 이해하기보다 이미 그려놓은 것들을 다 지웠다가 어떤 갈아내는 행위에 의해 뭔가가 툭툭 튀어오르는 거죠. 그 부분이 상당히 매력적인 거예요. 돌을 쪼개면서 어떤 것들은 예상을 하지만, 동시에 전혀

예상치 못한 것들을 얻어내는 식으로. 그러니까 중요한 것은 그려내고 지워버린다는 것, 그리고 갈아내고, 그러면 또 드러나고, 그리고 부분을 갈아내고 또 지워버리고…… 계속해서 지우고 그리고, 지우고 그리고, 마치 기억이나 우리가 알고 있었던 걸 지우고 다시 시작하는 것처럼.

예측할 수 없다는 측면에서 우연이……?

예측은 되면서 예측할 수 없는 거죠. 재미있는 것은 그려놓고 지워버린다는 점입니다.

그 부분을 강조해야 된다는 거죠?

그 부분이 재미있지 않나요? 그리고 다 엎어버리고 갈면서 다시 드러내는 것. 거기서 끝내는 게 아니라 엎고 다시 그리고 갈아내잖아요.

그런 걸 몇 번 하죠?

그만할 때까지 합니다. 그건 끝나야 끝나는 겁니다.

완성됐다 싶을 때까지 한다는 거죠?

내가 기본적으로 안案을 그려놓은 게 있지만, 그걸로 끝나진 않잖아요. 예측할 수 없으니까. 다른 방향으로도 갈 수 있고, 아니면 덮어버릴 수도 있고…… 과정이니까 끝날 수 없죠, 뭐. 다 했지만, 다시 보고 재미없다면 엎어버리죠. 몇 년 전에 했던 것도 다시 엎어버리고 그 위에 다시 그리기도 하니까요. 그래서 제 작업은 시간이 진짜 오래 걸립니다. 작업을 시작할 때 서너 개를 산발적으로 벌여놓죠. 그중 하나가 4개월 걸릴지, 6개월 걸릴지, 나는 데드라인을 정해놓고는 못 하겠습니다.

끝낼 때는 끝났다는 느낌이 있어서 끝낼 거잖아요. 그런데 또 엎을 수

모든 걸 완벽하게 해놓고 덮어버리기 때문에 덮어버리기 전에 그냥 공개해서 보여줘도

있다는 거죠?

상관없습니다. 그런 과정을 즐기는 편이라고 생각하면 됩니다. 재미있으니까 갈고 덮고, 이쯤서 끝나도 되지만, 그래도 덮고 갈고 계속 진행합니다. 내가 편집이라고 했던 것이 여기에도 적용되는데, 가지고 왔던 것을 여기서도 또 진행할 수 있는 거죠. A 플러스 B에서 끝난다고 하는 것도 나는 올드한 방법이라고 생각해요. 끊임없이 진행하는 거죠. '계속하다가 붓을 떼야 끝나는 거다'라고 하기도 하는데, 나는 그런 것도 아닙니다. 계속하다가 뚝뚝 잘라서 그 상황을 보여주는 거죠. 그래서 수직적으로 보지 않고 수평적으로 본다고 하는 겁니다. 최근에 와서는 다시보기replay도 합니다. 보기라는 게 시간이 정해져 있는 게 아니니까 보는 지금이죠. 되찾아서 끄집어내어 만나거나 목격하거나 접촉할 때 일어나는 게 내게 의미 있다고 생각합니다. 그래서 언젠가부터 구작이나 신작으로 나누는 것이 의미가 없다고 생각합니다. 관심 있으면 갖다가 이어붙이면 되는 거죠. 시간에 대해 절대적으로 생각하고, 이거 다음에 이거, 이렇게 하는 건 재미없잖아요.

그러니까 목표도 정해져 있지 않고 완성도 없다는 거죠?

없죠. 나는 끊임없이 버려야 하고 쌓아두는 것에 굉장한 부담을 느끼니까요. 기억이나 생각, 주름이라는 것은 내가 해나가면서 거기서 드러나는 거지, 의도적으로 주름을 만들 필요는 없는 거죠. 몇 년에는 이 사람이 이런 걸 했는데, 지금은 더 나아졌다 덜 나아졌다, 이런 것도 나는 재미없는 것 같아요.

사포로 문지르는 작업은 어떻게

맞아요. 때때로 도움을 받아요. 창작하는

보면 단순노동으로 힘들고 지루한 작업일 수도 있을 텐데 이 작업을 오롯이 혼자 해내나요? 아니면 가끔 다른 사람의 손을 빌리기도 하나요? 다른 측면에서 이 지루한 노동은 당신의 작품이 갖고 있는 움직임과 운동의 성질과 통하는 바가 있다고 생각합니다. 미술을 하는 사람들은 가끔 '영매' 또는 '최면 상태' '망아' 등을 얘기하면서 자의식과 의도를 넘어서는 무의지적인 비전이나 무의식적인 이끌림을 얘기하는 경우가 종종 있는데, 나는 이러한 단순노동도 그런 상태를 유발할 수 있다고 봅니다. 마라톤 선수가 어느 한계를 넘어설 때부터 자기를 잊고 기계처럼 달리는데, 그때 엔도르핀이 나오면서 묘한 쾌감이 있다고 합니다. 마치 마라톤 선수처럼 당신도 그런 상태를 겪을 수 있다고 생각하는데, 당신 작품에는 이런 것이 없나요? 당신이 무용을 얘기할 때 이런 느낌을 살짝 엿봤는데 나의 착각일까요?

사람이라면 같은 체험을 할 거예요. 노동이 꼭 중요하지는 않지만, 작업하는 순간 시간과 공간이 하나 되는 것을 느낍니다.

2005년 〈스페로이드Spheroid〉 연작에서부터 전적인 손작업에서 컴퓨터 그래픽을 이용한 손작업으로 작업 방식이 바뀌는 것이 맞나요?

이전에는 손으로 드로잉해서 회화라는 매체로 옮겨갔는데, 현재는 손으로 드로잉하고 컴퓨터라는 매체에 입력을 한 후 다시 회화로 옮겨갑니다. 궁극적으로 바뀐 점은 없지만

구체적으로 어떻게 바뀌었는지 알고
싶습니다.

왜 바꾼 것이죠? 내가 보기에
그렇게 바꿈으로써 그림의 구성이
크게 바뀌었는데요. 단순하고
명료한 형태에서 복잡하고 식별
불가능한 형태로 변화했는데,
작업 방식의 변화가 그런 구성을
끌어온 것일까요, 아니면 구성의
아이디어가 작업 방식의 변화를
초래하게 했을까요?

명료한 형태에서 이후 〈네 번 접은
풍경〉 때부터의 복잡한 형태로의
변화에 대해 좀더 얘기해주십시오.

컴퓨터라는 과정 및 단계 하나를 더 거친 후
회화로 옮겨가는 거죠.

이전에는 투명 셀로판지 위에 드로잉한 후,
그것들을 겹쳐서 구상을 했습니다. 하지만 매우
시간이 많이 들고 손이 많이 가는 작업이지요.
컴퓨터로 아이콘들을 합치고 해체하는 과정에서
시간은 매우 단축되었고 더욱더 빠르고 많은
구상을 할 수 있게 되었습니다. 알고리듬이 주는
우연의 효과도 매우 중요한 역할을 하고요.
한편으로는 사각형 안에 갇힌 이미지의 물성을
입히는 것이죠. 만질 수 있는 실체를요.

기본적으로 드로잉+아이콘+컴퓨터 작업+
칠하기+샌딩 작업의 프로세스에서 컴퓨터
작업이 첨가된 것뿐입니다. 컴퓨터는 작업을 좀더
편리하게 하는 기술적 기능일 뿐입니다. 예전에는
제록스 머신(복사기)을 썼지요. 그때도 겹치기를
많이 했어요. (A라는 것과 B라는 걸 겹쳐놓을 때
예기치 않은 일이 많이 생기니까요. 예기치 않은 게
생겼을 때 거기에 또 내 의도가 개입하지, 그냥 우연에
맡기지는 않습니다. 공중에 떠 있는 매의 눈이 필요한
거죠. 예기치 않은 일이 생길 때 거기에 내 의도가
개입하는 것 그게 또 편집인 거죠.) 그런데 그것을
뭔가 엄청난 변화나 전반기, 후반기로 나누는
것은, 뭐 그렇게 볼 수도 있겠지만, 나로서는 좀
불만입니다. 단절보다는 내 작업의 연속성을
봐주기를 바랍니다. 만약에 나누기를 원한다면,
전과 후가 나뉘는 타당성과 뭔가 기발한 이유를
찾아낸 다음에 얘기해줬으면 좋겠습니다.
그것보다 내가 주목해주기를 원하는 것은 모두가

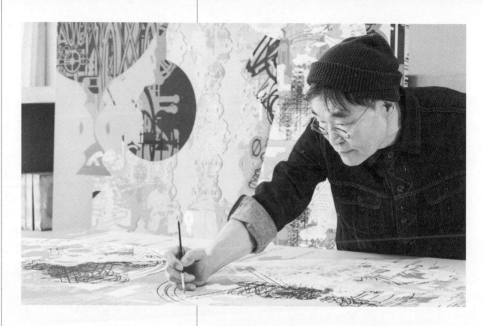

SANG NAM LEE Studio, 2022. Seoul, Korea
Photo by Changan Son

컴퓨터로 작업할 때 나는 제도기로 작업했다는 점, 컴퓨터로 작업한 복잡한 디지털 이미지를 나는 손으로 하나하나 그린다는 점, 오히려 그런 아이러니의 연속을 봐주기를 원합니다.

이때부터 당신의 그림은 음악과 전적으로 관계되는 것 같습니다. 물론 이전에도 리듬의 측면에서 관련이 있었지만, 음악이 그림의 전면에 등장하게 되는 큰 변화를 보이는데, 어떤 의도가 있었나요?

많은 비평가가 내 작품이 악보를 연상시킨다고 합니다. 미술관 전시에서 내 작업을 악보 삼아 피아니스트에게 연주를 의뢰해본 적이 있습니다. 내 작업에서 보이는 리듬감과 그림을 옮겨가면서 보이는 색의 차이, 리듬의 차이들이 관람객으로 하여금 음악도 연상하게 하는 거죠.

색띠 혹은 색면 등의 비중 있는 등장도 그런 측면에서 받아들이면

그렇습니다. 디지털 시대 이전 아날로그로 제작된 영상들을 편집할 때 필름을 자르고 이어붙이면서

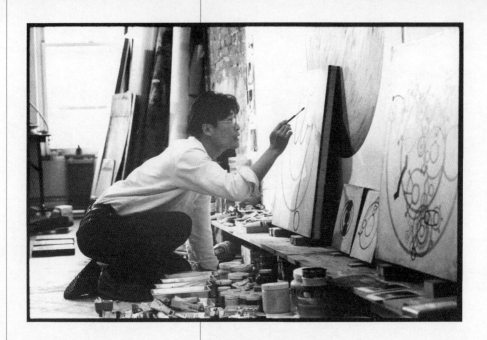

SANG NAM LEE Studio, Brooklyn, NY
Photo by Bill Goidell

될까요?

스토리를 전개하듯이, 색띠 혹은 색면들이 겹쳐지고 이어붙여지면서 관람객들 자신의 기억과 내 작업이 관계하며 롱 저니를 떠나게 합니다.

내 작업은 지독할 정도로 아날로그입니다. 실크스크린으로 찍어낸다든가 전사轉寫하면 되지만, 나는 그런 게 영혼이 없어 보입니다. 내 작품 옆에 다른 작품들을 가져다놓을 수 없을 정도입니다. 수없이 칠하고 갈아낸 이것들이 빛을 죽죽 빨아들이기 때문입니다. 보이는 것으로만 놓고 본다면 디지털해 보이지만 몇 겹의 층이 쌓여 있으니까 그 깊이가 다르고, 거기에 리얼리티가 가미되어 주는 느낌이 엄청나게 크고 다를 수밖에 없죠. 나는 현대의 문명화된 자들이 만들어낸 인공적인 그 무엇들이 나의

소재가 된다고 말한 적이 있는데, 그것들이
입체적으로 되고, 사이즈가 커지고, 색이
두껍게 입혀진다면, 드러나는 게 오히려…… 그
아우라를 생각해보세요. 나는 뒤샹, 쇤베르크,
존 케이지, 비트겐슈타인 같은 혁명가들을
좋아했는데, 뒤샹도 차갑게 오브제를 다루는 것
같지만 예술가적인 감성과 선택, 그 선택에서도
자기만이 갖고 있는 일관된 무언가가 있더라고요.
뒤샹이 말은 농담 따먹기처럼 했지만, 선택하는
여러 가지 뭔가가 굉장히 미술적이에요. 그
사람이 아우라를 없앤다고 했지만, 미술적으로
재고되어야 해요. 제프 쿤스가 문명화된 것을
작업하는데, 그 작품의 미끈함, 매끄러움으로
표면을 다듬는 게 현대의 자동차 같은 상품들,
속도와 빛 같은 걸로 얘기되거든요. 그렇다면
그게 바로 현대문명이 가지고 있는 아우라
아니겠어요. 벤야민은 기성품, 복제품이라고
해서 아우라가 제거되었다고 하지만요. (사진과
작품을 번갈아 가리키며) 이것과 저것은 아우라가
다를 수밖에 없죠. 그래서 사람들은 인쇄된
것, 사진과 실제를 보는 건 다르다고 하지요.
(작품을 다시 가리키며) 울림이 있고 색깔이 빛을
죽죽 빨아당기기 때문에 웬만한 것들은 옆에
못 갖다두죠. 수십 번 칠하고 갈아냈으니,
색면이 아니죠. 색 두께, 색 덩어리가 빛을
빨아들여서 발산하는데, 그게 얼마나 강하겠어요.
문명화된 거라도 디지털로 된 것들은 가볍지만,
그게 회화라는 걸로 표현되었을 때는 얘기가
달라지죠. 그런 의미에서 내 작품은 철저히
아날로그예요. 갈아줘야 하고, 다듬어야 하고,
장인이 아니면 할 수 없을 정도죠. 익명성. 붓

터치 같은 것에서 내가 지나치게 드러나면 안
되니까, 매끈해야 돼요. 마치 사람이 그리지
않은 것처럼 눈속임하려면, 인쇄물과 똑같이
만들려면, 도대체 어느 정도의 아날로그적인
노력이 필요하겠어요. 그래서 나는 내가 그리는
현대문명의 이미지나 아이콘들이 나의 정물화요,
풍경화라고 말합니다. 디지털화된 것을 역으로
그려낸다면, 제거되었다고 하는 아우라가 오히려
생겨납니다. 조용한 데서 보고 있으면 색면의
움직임이 느껴지니까요. 그게 어떻게 디지털에서
가능하겠어요. 그래서 그린다는 행위가 회화의
재미겠죠. 백남준도 말년에 병상에 누워 있을
때는 그리잖아요. 요즘은 오브제를 갖다붙이는
작업도 많이 하지만, 오브제가 주는 그 나름의
강렬한 힘이 있으니까요. 나는 오브제를 아예
쓰지 않습니다. 물감을 갖고 플레이하죠. 이것
자체만으로도 물성이라든가 다 드러낼 수
있으니까요. 같은 이야기로 존 케이지도 말년에는
오페라를 작곡하고 싶어했고, 무용하는 사람들도
발레에 대한 향수가 있습니다. 굉장히 실험적인
사람들이라면 그렇지 않을 것 같은데도 말입니다.
내가 매일매일 일기 쓰듯이 하는 드로잉이 어떻게
보면 굉장히 고전적인 거죠. 나는 아무것도 없이
펜과 종이만 갖고 드로잉을 하니까 아날로그
중 아날로그죠. 그게 평면이나 회화의 힘인 것
같아요. 몇 년 전만 해도 회화가 죽었다고 하던
시절도 있었지만, 회화는 죽는 것 같으면서도
다시 살고, 다시 살고 했어요. 다만 어떻게 다르게
해석할 것이냐의 문제, 그 해석 중에 내 해석이
있을 따름이죠. 그런데 비주얼아트를 이야기로
풀어내려고 해요. 형식이나 구조를 보지 않고

내용만 얘기하려고 해요. 물론 그럴 수도 있지만,
영화도 그렇고 시도 그렇지요. 고도의 메타포에
대한 편집인데, 미술도 마찬가지죠. 형식은
얘기하지 않고 이야기만 갖고 말하려 해요. 눈에
보이는 거만 갖고 디지털이냐, 아날로그냐를
함부로 얘기할 수 있는 게 아닙니다. 디지털을
디지털같이 손으로 아날로그적으로 만들어낸다고
하면, 그게 어떤 효과를 가져오겠습니까?
디지털을 다시 봐야 된다는 얘기입니다.
내가 뒤샹을 패러디하는 퍼포먼스를 했을 때
뒤샹과는 달리 본 거거든요. 나는 거기서 관계를
보고 지휘자가 되었던 거고, 사물을 뒤샹이 본
것과는 다르게 보게 했었던 거죠. 지금에 와서
웬 아우라냐고 하면 할말은 없지만, 내 작품의
수공적인 디지털이 비디오아트나 HD TV가
아니라 해도 현란한 색이 주는 중후함과 빛으로
엄청난 아우라를 줄 수 있다는 말입니다. 안
그런가요?

**기술적인 디지털이 보여주는 것과
당신의 작품이 보여주는 것은
완전히 다르죠.**

사람들이 매일 보던 건데, 이게 커지면
현실적이지 않을 수가 있죠. 사람들의 일차적인
반응은 어떻게 만들었느냐인데, 그림 앞에서
그 맛을 그대로 즐기고 반응하기보다 재료를
무엇을 썼느냐, 무엇을 붙였느냐, 찍었느냐고
묻는데, 제가 보기엔 사람들이 기존의 현실감과는
다르니까 당황하고 공포를 느껴서 그런 것
같아요. 내가 중국에서 자금성을 봤을 때 그
담장을 보고 공포를 느꼈어요. 높이가 어느 정도
높아지면 물성이 주는 공포가 있거든요. 그처럼
리처드 세라의 〈벤드Band〉를 보면 천둥 치는
것처럼 충격이 와요. 경이로움이 주는 공포죠.

세라의 작품이 주는 높이와 물성이 거의 자금성을
볼 때의 공포와 같았어요. 우리가 보던 것들의
감성이 예전과 달라졌을 때 우리는 보통 그렇게
느끼거든요. (숭고의 미학에 대한 얘기 같다.) 내
작품이 갖고 있는 날카로움이 디지털의 극치를
보는 듯하지만, 실제로 봤을 때, 회화가 가지고
있는 고전적인 특성에서 비롯되었다는 것을 알게
될 때, 사람들은 비슷한 것을 느끼는 것 같아요.
이번 전시(연초에 있었던 전시) 이후에 SNS에
올라온 수많은 반응을 보고 나도 신기하다고
느꼈어요. 기학학적인, 디지털적인, 말로 듣던
것과 실제로 전시에 와서 직접 봤을 때 다르고
낯선 느낌 때문에 그런 것 같아요. 그처럼
조금만 친절하게 집중해서 들여다보면 제3의
다른 것들을 느낄 수 있는 거죠. 그게 회화의
힘이 아닌가 생각합니다. 이것도 평면의 회화가
보여줄 수 있는 많은 것 중에 하나이지만, 평소
습관적으로 생각하는 회화의 범주로만 본다면
빗나갈 수밖에 없겠죠. 야구도 게임의 룰을
모르고 보면 재미없듯이 현대미술도 어느 정도
룰을 알고 한 발짝 더 들어와서 보면 훨씬 더
재미가 있겠죠. 결국 내 얘기는 자기에게 익숙한
회화라는 개념으로 보지 않고 좀더 현미경으로
들여다보듯이 세분화해서 현대미술의 현주소를
알고 회화라는 평면을 어떤 식으로 새롭게
다루는지를 봐주었으면 좋겠다는 겁니다.
에드워드 호퍼는 인정하지만, 그림을 문학적으로,
이야기로 풀어나가는 건 아니죠. 지금으로 봐서는
호퍼도 낡은 것이 되어버렸다고 생각하는 사람도
있지만요. 어떻게 생각하면 미술에 정답이 있는
건 아니니까 호퍼식으로 갈 수도 있겠죠. 말이 안

되더라도 지속적으로 떠들어서 말이 되게 하는 게 현대미술이니까요. 그런데 놀라운 건 내가 자나 오구를 붓으로 사용하면서 필력을 보게 되더라고요. 먹의 굵기, 획, 이런 걸 보게 되면서 내가 하고 있는 작업이 그런 게 없을 것 같은데, 그게 있더라고요. 놀랐죠. 나는 붓글씨를 하는 사람이 아닌데, 동양의 서예에서 하는 얘기들이 이 안에 있어요. 내가 작업을 하면서 그런 걸 직접 봐요. 나도 검정의 무게를 다루고 표정을 다루는 사람이니까요. 서예를 하는 사람들이 마음의 어떤 경지에서 일획을 긋는다면 나는 실험실의 연구자처럼 분석적으로 하는 거죠. (그림을 가리키며) 보세요. 저건 추상이 아니에요. 하나하나가 독립되게 살아 있는데, 겹쳐지고 중첩돼서 그렇게 보여질 따름이죠. 자세히 보면 우리 뇌나 얼굴이, 로켓이나 컴퓨터 내부가 복잡하게 얽혀 있지만, 다 조직화되고 구조가 완벽하게 되어 있는 것과 같습니다. 그 완벽함을 의도적으로 겹쳐놓고, 뒤틀어놓고 변형하면, 거기서 뭔가가 나오죠.

〈네 번 접은 풍경〉부터 그림에 네 개 이상의 층이 생깁니다. 하나의 층은 다른 층의 형상들을 가리기도 하고, 드러나는 형상은 여러 층의 깊이에서 나타나기도 합니다. 이런 시도는 어떤 생각에서 비롯된 것인가요?

영혼의 진동을 일으키기 위한 끊임없는 의미의 해체입니다. (에디팅의 세계.)

이런 층의 중첩은 색-형상의 등장 혹은 식별 불가능한 색면의

칸딘스키는 "색깔은 영혼에 직접적으로 영향을 미친다. 색상은 건반이고, 눈은 해머이며, 영혼은

등장으로 이어지는데, 마치 색채가 형상을 뭉개거나 흡수하는 것 같습니다. 아니면 반대로 색면에서 형상들을 끄집어내거나 빠져나오는 것 같고요. 그렇게 볼 수 있을까요? 아니면 어떤 효과를 생각했나요?

현이 많은 피아노와 같기 때문이다. 예술가는 영혼에 진동을 일으키기 위해 의식적으로 이 건반, 저 건반을 누르며 연주하는 손이다"라고 말했습니다. 요제프 알베르스Josef Albers는 "색은 진실로 보이지 않는다" "색은 지속적으로 속이기" 때문에 실험과 관찰을 토대로 경험을 통해 배워야 한다고 하였습니다. 그는 색의 배열을 통해 사람의 감정을 움직일 수 있다고 하지만 나는 색의 배열이 아닌 색과 아이콘들을 충돌시키며 그 사건 속으로 관람객을 데려옵니다. 색의 배열 혹은 배합으로 감정을 자극시킨다기보다는 색으로 시각을 먼저 자극하고 아이콘들의 해체와 배열로 관객의 개인적인 해석을 작동시키는 거죠.
　당신이 생각하는 것처럼 그렇게 볼 수 있습니다. 채호기 시를 읽을 때 단어를 쫓아가지 않고 단어에서 촉발된 내 감각에 충실하려 했던 것처럼요.

그런 측면에서 〈감각의 요새〉에 오면 그림에서 색채가 차지하는 비중이 더 커지는 것 같습니다. 반드시 양적으로 많아졌다기보다 그림이 뿜어내는 실행의 측면에서 그런데요. 어떻게 생각하십니까? 사진 제판 기술자에게 들은 얘긴데, 컬러 인쇄를 할 때 삼원색인 빨강, 파랑, 노랑과 먹의 섬세한 비율 조정에 의해 인간이 눈으로 구별할 수 있는 100에서 120까지 색을 낸다고 합니다. 이것을 마스킹이라고 하는데, 4도 인쇄는

수직적으로 읽으면 색채의 비중이 더 커졌다고 느낄 수 있겠지만, 수평적으로 읽으면 이 전시 또한 내가 만들어온 아이콘들의 새로운 조합입니다. 그리고 이번 테마에 맞춰서 최근 많은 작업 중 일부를 선정하였기에 색에 대한 비중이 커졌다고 볼 수는 없죠.
C cyan M magenta Y yellow K black. 프린터가 잉크를 종이 위에 중첩시켜서 100~120가지 식별이 가능한 색을 만들듯이 나도 아이콘들의 중첩으로 인하여 다양한 해석이 가능한 공간을 만듭니다. 그렇게 볼 수 있어요. A+B에 대한 결과보다 제시라고. 그후 보는 사람이 만들어가고 완성하는 거죠.

빨, 파, 노, 먹 네 개의 필름이
각각 한 번씩 네 번에 걸쳐 중첩
인쇄되면서 다채로운 컬러가
되고요. 당신 그림에서의 색채도
색채 혼합이 아닌 색층의 겹쳐짐에
의한 색채 효과인가요? 당신의
작업 방식을 4도 인쇄 과정과
비슷한 프로세스로 봐도 될까요?

당신은 작품을 액자에 넣지 않는데, 전략적일 때만 액자에 넣습니다. 세계(공간)와
특별한 이유가 있나요? 작품을 경계 짓지 않거든요.

최근에 당신 작품을 어떤 장소에도 설치 가능합니다. 그러나 장소와
국립현대미술관에서 소장 작품으로 작품의 관계는 중요합니다. 국현에서 소장한
구입했다는 소식을 들었습니다. 작품은 세로로 걸면 더 완성도가 있을 듯해요.
당신은 당신의 작품이 어떤 공간에 분명 작품을 만들 때는 위아래를 구별하지만,
있기를 원하나요? 특별히 선호하는 관객에게 보여질 때는 세로로 걸건 가로로
공간이 있습니까? 걸건 그 설치 환경에 따라서 유연하게 바뀔 수
 있습니다.

당신의 대형 작품 몇 점이 작품을 만들기 전 설계도면을 보는 것에서부터
공공건물의 벽화나 천장화, 혹은 시작합니다. '설치적 회화', 미술관이나 대사관
대형 유리 통로에 설치되었습니다. 혹은 공항에 설치하게 되면 화랑 전시하고는
이런 작품들은 작업 시작 단계부터 공간의 아우라 자체가 다르죠. '설치적 회화'는
접근 방법이 완전히 달랐을 것이고, 공간에 매우 민감합니다. 특정 다수보다 익명의
당신은 그런 것에 상당한 매력을 관객을 위해 설치를 할 때는 생각해야 할 요소들이
느끼는 것 같은데, 공간과 작품에 많은데, 특히 기류, 사람들의 동선, 그리고 주변
대한 당신의 생각을 듣고 싶습니다. 환경에 매우 민감하게 반응하고 영향을 받습니다.
 건축가들은 건물이 완공되고 나면 설계도를
 넣어버리지만 나는 완공된 건물의 설계도를 다시
 꺼내서 나에게 지정된 공간을 건축가의 공간에

대한 의도와 함께 재구성합니다. 건축은 합리적인 요소가 크지만, 회화는 비합리적인 부분이 크죠. 건축물에 속해 있는 회화가 아니라 건축물과 공존하게 작업합니다. 언젠가 "혁신의 정보들이 무수히 별처럼 하늘에서 쏟아져내리고 있다. 벽을 에워싸고 있는 큰 사이즈의 내 '설치적 회화'는 메시지를 증폭시키고 있고 로비의 차가운 건축적 정체성을 투명하게 만들고 있다"라고 말한 적이 있습니다.

당신의 그림을 맨 처음 산 사람은 누구이고, 어떤 그림이었나요?

뉴욕에서 첫 전시를 했을 때, 많이는 아니지만 뉴요커들이 샀습니다. 그리고 한국을 떠난 지 16년 만에 한국의 갤러리현대 전시에서 거의 다 팔렸어요. 몇 달 후 IMF 사태가 일어났지요. 왜 그림을 그리느냐고 물었을 때 나는 빵 때문이라고 대답하는 경우가 많은데, 그건 그림은 그리는 것에서 완성되는 것이 아니라 그 그림을 관객이 사주었을 때 완성된다는 말입니다. 그림을 파는 행위는 결국 그림이 바깥 세계와 커뮤니케이션을 하는 것으로 나는 봤습니다. 처음에 나는 내 세계가 만들어지면 당연히 성공하는 것으로 생각했지만, 세상과 소통해야 성공하는 것이죠. 일반 사람들이 생존을 위해 일하듯이 예술가도 다를 바 없고요. 다만 예술가나 성직자라면 바람에서도 영혼을 느껴야 하지 않을까 생각합니다.

화가에게는 자신의 그림을 사주는 구매자가 특별할 수밖에 없을 텐데, 특별히 선호하는 구매자가 있을까요? 그런 측면에서

한국에서의 여러 프로젝트와 전시를 가능하게 해줬지요. 그전에는 한국에서 무언가 한다는 것을 생각하지 않았습니다. 뉴욕은 매 순간 빠르게 변하니까 뉴욕을 일주일 이상 비운다는

초창기부터 유독 당신에게 관심을 보인 LIG손해보험이 특별한 존재일 것 같습니다. 당신에게 LIG손해보험은 어떤 컬렉터인가요?

것은 그만큼 뒤처진다는 것이기 때문에 끔찍한 일이었어요. 2004년 LIG 측에서 여러 작가에게 연락해봤는데 큰 프로젝트를 맡길 만한 사람이 없다고 판단했는지, 회장이 직접 뉴욕에 있는 내 작업실을 방문해서 관심이 있으면 서울로 들어오라 했습니다. 농담 반 진심 반으로 나를 초대해달라고 하니, 진짜로 초대를 해주었고요. 2005년 4월에 서울에 들어와서 프로젝트를 진행할 뼈대만 있는 건물을 들어가보았을 때, 이 건물 전체에 내 작품을 넣는다고 했죠. 큰 프로젝트(설치적 회화)를 처음으로 진행할 수 있게 매우 큰 도움을 준 사람이었어요. 결정권자(회장), 건축가, 그리고 내가 함께 합작하여 완성한 작업입니다. 완성하여 오픈한 것은 2006년이에요. 그냥 걸면 되는 작업이 아니고 여러 패널이 퍼즐 맞추기처럼 부착되어 1밀리미터의 오차도 허용하지 않는 '설치적 회화'이기 때문에 같이 일했던 전문 기술자들과의 만남도 매우 중요했습니다.

당신은 하루를 어떻게 보내나요?

예전에는 아침에 일어나 작업을 시작하면 보통 오후 3시에 발동이 걸려 그다음 날 새벽 2~3시까지 주말 없이 매일 작업을 했습니다. 그러던 중 한 친구가 "신도 일주일에 하루를 쉬는데 너는 뭐라고 왜 일주일 내내 일하냐?"라고 한 말이 생각나네요. 작품 생활은 평생 할 건데, 라고 생각한 후 쉰다는 것의 중요성을 느꼈어요. 그래서 그때부터 지금까지 주중 오진 9시부터 오후 6시까지 일을 하고 주말은 무조건 쉬려 합니다. 좀더 체계적이고 건강한, 패턴이 있는 삶이 중요하다고 느꼈거든요. 휴식도 작업의

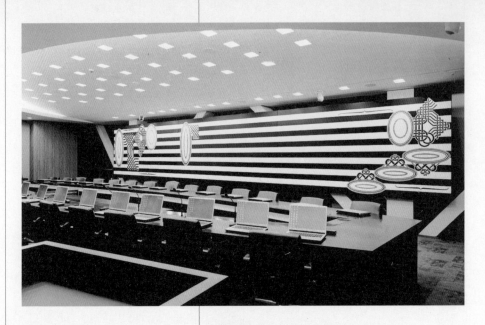

SANG NAM LEE Landscapic Algorithm,
2005-2006. 11.5×2m KB Insurance, Seoul, Korea
Photo by Clara Shin

연장선이라고 생각하고 주말은 무조건 쉬려고
합니다. 작업(9시에서 6시)과 운동이 하루
일과예요.

**아침에 작업실에 가면, 차를
마시며 음악을 듣거나 이런저런
책들을 뒤적거리며 한동안 시간을
보내면서, 몸을 작업하기 좋은
조건으로 만든다고 했는데요. 그때
주로 보는 책은 어떤 것인가요?
그 적합한 상태는 의욕이 솟구칠
때인가요, 아니면 아이디어가
떠오를 때인가요?**

아침에는 집중이 잘돼서 철학책을 읽기에 최상의
조건이지요. 지금은 시집도 읽습니다. 아침에
책을 읽고 나면 마음이 침잠해갑니다. 생각이
정리되고, 작업을 실행하기 전 마치 설계도면을
그리듯이 또는 과학자가 실험실에서 실험하듯
나도 내 작업에 극도로 집중하게끔 책 읽는 것이
도움을 줍니다.

뉴욕 작업실에 가면 천장 가득 손 드로잉 화첩이 쌓여 있다고 했습니다. 그것들 중 아주 적은 수만이 화면에 등장했을 텐데, 그것들은 어떤 경로를 통해 그림에 도입되나요? 당신의 선택이라면 그 기준은 뭔가요? 아니면 그것들 중 어떤 것이 당신을 자극하고 불러들인다고 봐야 할까요?

고전적 방법인데, 피아노 치는 사람들은 하루도 연습을 거를 수 없다고 합니다. 내 몸과 정신의 근육운동이죠. 머슬 메모리Muscle memory. 하루도 거르지 않고 드로잉을 하면 내 머리로 생각이 안 나도 내 손이 기억을 하고 있습니다.

드로잉들이 실제 작업에 활용되는 경로는 어떻게 됩니까?

드로잉이 만 가지가 넘는데, 그게 그대로 활용되지는 않아요. 예를 들면 하나의 드로잉도 1번에서 10번까지의 변형이 있을 수 있는데, 그중에 무작위로 1번, 3번, 6번을 골라서 그것이 또 중첩되기도 합니다. 그 중첩에서 마이너스 플러스를 또 하게 되고요. 그런데 거기서 또 무수한 드로잉이 다시 나올 수도 있습니다. 그러니까 수만 가지가 연쇄적으로 나올 수 있다고 보면 됩니다.

어떻든 선택돼서 들어오는 거네요.

선택돼서 들어올 수도 있고, 거기서 빼기 더하기가 또 되는 거죠.

작업중에 드로잉이 또 달라진다는 거군요.

말하자면 시를 쓰는데, 초고가 그대로 시가 되지 않고 부분적으로 수정되고 편집되는 것과 같은 거죠. 메모한 게 몇 단계를 거쳐서 시가 되듯이 드로잉도 그런 메모와 같다고 생각하면 됩니다. 드로잉은 이미지 트레이닝과 같은 건데, 시에서도 엄청난 메모가 있을 거예요. 그게 다 시로 전환되지 않는 것과 같은 거죠. 거기서 무수하게 편집, 편집돼서 가는 거죠. 소위 그러한 이미지

트레이닝을 해놓지 않으면, 영감이 하늘에서 뚝 떨어지는 게 아니니까, 그러한 드로잉의 바탕에서 나온다는 겁니다. 내가 머슬 메모리라고 했지만, 자동기술적으로 나오게 만드는 거죠. 가만히 있다가도 한 번에 만들 수 있는 경우도 있겠지만 그렇지 않죠. 이미지 트레이닝이나 무수한 드로잉은 내 작업의 특징일 수도 있습니다. 그건 24시간 엄청나게 작품에 대해서 생각하지 않고는 나올 수 없는 거거든요. 그러니까 생활이 거기에 젖어 있는 거죠. 고민해서 나오기보다 자동기술적으로 나오는 거고, 그러다가도 전체적으로 이걸 버리고 새로운 게 나와서 반전이 될 수도 있어요.

〈Light+Right〉 연작에는 빛의 광선이나 톱니바퀴 같은 날카로운 형상이 있습니다. 정확한 기억인지 모르겠지만, 당신은 언젠가 관람객이 그 그림 앞을 지나치다가 그 날카로움에 찔려 더 오래 머물 것이라고 말한 적이 있는데, 정말 그렇습니다. 그 그림들은, 아니 당신의 모든 그림은 뇌라는 의식을 통하지 않고 우리의 신경계를 직접 건드리는 측면이 있습니다. 나는 직장이 안산이라 경기도미술관에 자주 가는데, 거기 로비에는 〈풍경의 알고리듬〉이라는 당신의 대형 그림이 있습니다. 그것을 설치했을 당시 당신이 한 인터뷰에서 '기나긴 여정'이라는

루이스 브뉘엘 영화 〈안달루시아의 개〉를 아시나요? 살바도르 달리와 함께 만든 이 초현실주의 영화에는 눈을 칼로 베는 장면이 나옵니다. 잔인하지만 우리의 온 감각이 살아나도록 이끌죠. 이렇듯 작가는 단숨에 관객의 시선을 빼앗을 수 있어야 한다고 생각합니다. 관객의 눈이 작품에 머무는 시간은 3초입니다. 3초 넘게 시선을 빼앗을 수 있어야 하죠. 특히 뉴욕에서는 3초간 붙잡지 못하면 그냥 나가버려요. 성공하면 전율을 느끼게 되죠. 내 작품을 날카로움이 살아 있는 엣지edge 있는 작품으로 만들고자 오랜 기간 노력했습니다. 아울러 늘 신선함, 새로움이 중요하다는 강박감이 있지만.

롱 저니(순전히 내가 만든 말인데)와 마야 다미아노빅이 「죽음만큼 아름다운 꿈」에서 한 말, "정보 시대의 전사Warrior가 무시무시한 속도의 월드와이드웹에 그의 지식의 플러그를 꽂아놓고

말을 하면서 당신 그림이 서술적일 수 있다는 암시를 한 적이 있는데요. 당신은 어느 쪽인가요? 당신 그림을 관람하는 사람들에게 당신 그림이 신경계를 직접 건드리기를 원하나요, 아니면 당신 그림에서 어떤 이야기를 끌어내기를 원하나요?

정보망 속으로의 대화에 빠져가고 있는 모습인 것 같기도 하다"는 그 내용에서 상응합니다.
(갤러리현대에서 전시할 때 마이아 다미아노빅과 리처드 바인이 한국에 와서 강연했는데, 그때 마이아가 한 말.)

일단 어떤 식으로든 작품과 관계하게 만드는 게 중요합니다. 대개 그림을 볼 때 1분 이상 인내하지 못하는 까닭에 먼저 신경계를 건드린 후 롱 저니로 초대하는 것입니다.

"예술은 정제된 야만성"이라는 말이 있습니다. 당신 그림을 보고 있으면 일종의 반작용처럼 환영이나 야만성 같은 것들이 비집고 나오려는 느낌이 들 때가 있는데, 야만성에 대해 어떻게 생각하나요?

이성의 이면에는 야만성이 존재합니다. 예술은 이 이성과 야만성의 갈등에서 태어나고 자랍니다.

당신의 작업실에 한 번도 가본 적이 없습니다. 작업실에 누가 찾아오는 걸 달갑지 않게 생각하는 편인가요? 작업실을 몇 번이나 옮겼나요? 보통 화가들이 작업실을 고를 때 빛이 들어오는 정도라든가, 공간적 크기 같은 것을 많이 고려하는 것으로 아는데, 당신은 어떤 걸 고려하는지?

높은 천정과 빛이 중요합니다. 스튜디오에는 내 신경계의 거미줄이 무수히 겹쳐지고 있어요. 외부인이 스튜디오에 들어오면 그것들이 뚝뚝 끊어지는 것을 느낍니다. 공포스럽습니다.

당신은 작업할 때 라디오나 음악 같은 걸 틀어놓나요? 아니면 소음이 없기를 바라는 편인가요?

소음도 나를 둘러싼 자연스러운 환경입니다. 엄청난 정보와 이미지의 홍수 속에서 강요되거나 훈육된 침묵은 침묵이 아니죠. 그 내면은 오히려 더 시끄럽습니다. 나는 시끄러움 속에서 진정 '침묵' 혹은 '휴식'을 찾을 수 있다고

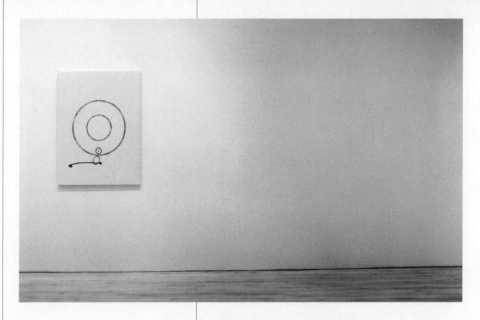

SANG NAM LEE Project and Recede – Blue
Circle No.4, 1993. Acrylic on Canvas,
91.5×122cm Elga Wimmer, NY
Photo by Eric Guttelewitz

생각합니다. 모노크롬, '침묵의 방'이라지만
더 '노이지noisy' 합니다. 존 케이지 작품 〈4분
33초〉처럼 역설적으로 시끄러움 속에 '침묵'을
찾을 수 있습니다. 복잡한 것이 휴식일 수
있습니다. 현대사회는 많이 강요되고 있습니다.
절대 침묵.

**음악은 당신에게 어떤 것인가요?
주로 어떤 종류의 음악을 듣나요?**

실험 음악을 듣습니다. 1960년대부터 현재까지.

**회화와 음악의 연관관계에 대해
혹시 당신은 관심을 가진 적이
있습니까? 파울 클레나 칸딘스키가
음악에 깊은 관심을 가졌던**

아놀드 쉔베르크, 존 케이지, 필립 글래스,
로리 앤더슨, 최근에는 키릴 리히터의 〈In
Memoriam〉을 듣는데, 내 마지막 전시
작품들과 잘 맞더라고요. 음악을 들을 때면 악기

220

것처럼? 혹은 반대로 피에르 불레즈가 회화에 대해 관심을 가졌던 것처럼?

당신의 작업실은 왠지 늘 깔끔하게 정리되어 있을 것 같은데. 그런가요? 정돈되어 있지 않으면 작업에 방해된다고 생각하나요?

우리나라 화가들 중에 지나치게 과대평가된 화가가 있다면 누구라고 생각하세요? 반대로 작품의 뛰어남에 비해 지나치게 과소평가된 화가는 누구이고 어떤 점에서 그렇게 생각하는지 궁금합니다.

동시대의 어떤 화가, 또는 어떤 회화의 흐름이 당신에게 중요한가요?

특별히 가깝게 느끼는 화가가 있나요?

하나하나가 내 안에 있는 신체 기관들을 자극하고 건드리는 거 같습니다. 세포가 모두 깨어난 듯한 느낌이 들어요.

작업실은 작가를 닮았습니다. 작업실의 세밀한 구조와 내 작품의 세밀한 구조가 같지요. 작업실 구조가 나입니다.

대다수 관객은 작품을 언어로 보려 하고 귀로 봅니다. 미술사는 늘 그렇지요. 잘 팔리는 작품이라고 해서 다 좋은 작품은 아닙니다.

처음에 뉴욕에 와서 그 당시 유행하던 작품을 나도 모르게 쫓아가게 되었습니다. 그 당시 뉴욕은 세계의 중심에 서 있었기 때문에 3년에 한 번씩 매우 빠른 속도로 새로운 흐름이 생겨났지요. 그렇게 10여 년을 쫓아가다보니 나 자신의 작품세계가 흔들리기 시작했습니다. 그래서 논의issue 되든 안 되든 나만의 방향을 지정해놓고 가기 시작했고, 그 결과가 현재 내가 하고 있는 작업들입니다. 내 작품의 텍스트는 내 작품이에요. 말이 되지 않는 것도 지속적으로 떠들다보면 말이 됩니다.

같은 분야의 사람들보다는 다른 분야에 속해 있는 사람들과 더 가깝게 느낍니다. 영화감독, 건축가, 문학가 등.

당신 작업을 더 멀리 나아가게
부추기거나 도와주는 다른 장르의
예술이 있다면요?

건축, 실험 영화, 현대음악, 현대시.

보는 것과 감각하는 것, 그림을
수용하는 것을 배울 수 있다고
생각하나요?

누구나 받아들일 수 있다고 생각합니다. 하지만
아는 만큼 보인다는 말이 있듯이 예술에 시간과
정성을 들인다면 그림이 내뿜는 아우라를 더 느낄
수 있다고 봅니다. 그림은 바람처럼 다가옵니다.

당신에게 깊은 영향을 미친 여행이
있나요?

……

특별히 애착이 가는 장소가 있나요?

없습니다. 눈을 감으면 보이는 무한의 공간을
좋아합니다. 예를 들면 아니쉬 카푸어의 작품
〈Memory〉. 예전 구겐하임에서 본 큰 조형물이
있는데, 큰 공간을 꽉 채우는 녹이 슨 잠수함 같은
조형물이었어요. 그리고 반대편으로 돌아나와서
보니 작은 방에 조그만 네모난 구멍이 뚫려
있었죠. 나중에 알고 보니 그 네모난 구멍은
내가 본 조형물의 내부였습니다. 그 공간을
들여다보았을 때는 깊이를 가늠할 수 없을 정도로
깊다고 느꼈는데. 내가 눈을 감을 때도 이 무한의
공간이 나타납니다.

무엇이 당신을 계속 작업하도록
부추기나요?

혼돈스러움, 아이러니의 세계, 절대 고독. 작업을
하면 모든 게 정리되고, 절대 고독이 흥미롭고
매력적으로 바뀝니다.

근거가 있다고도 그렇다고 없다고도 할 수 없지만, 당신 그림이 수학이나 컴퓨터 과학, 인공지능과 연관이 있을 거라고 추측하는 사람이 많습니다. 관련있나요?

나의 작품은 자연이 아닌 인간의 상상 속에서 형성된 형태들에서부터 시작합니다. 아이콘의 근본적 구조는 선과 원으로 이루어져 있고, 모든 형태는 이 근본적 구조를 바탕에 두고 있습니다. 이러한 틀에서 시작하기에 현대의 컴퓨터 과학과 인공지능과의 연결고리는 분명히 존재합니다.

앞으로의 당신 작품에 대한 비전을 물어봐도 될까요? 이 질문이 너무 포괄적이라면, 앞으로 당신 작품에 등장할 형상이나 이미지가 있다면 어떤 것들일까요?

내 작품 흐름을 수평적으로 생각합니다. 다시보기의 연속. 지금까지 내가 만든 아이콘이 천 개 정도인데, 내 작품에 사용된 게 절반도 안 됩니다. 끊임없이 비우는 게 내 작업의 중요한 포인트입니다. 그러나 비우는 것으로 끝나는 게 아니라 비우면서 다른 곳으로 가는, 진정한 의미의 노마디즘이죠.

제자들을 가르친 적이 있는 걸로 압니다. 오늘날 화가가 되려고 하는 사람, 혹은 화가인 사람이 필수적으로 갖춰야 할 요소는 무엇일까요?

심각하지 말고 세계를 조롱하는 자. 가벼운 사람이 되라는 말이 아닙니다. 마음을 비워서 가벼운 상태가 되라고 말하고 싶습니다. 말이 되지 않는 것을 지속적으로 말하다보면…… 말이 됩니다. 열 가지를 어느 정도 잘하는 자보다는 한 가지를 매우 잘하는 사람이 되십시오. 끊임없이 나라는 사람을 버리는 것. 가벼워지는 것.

어떤 자리에 있고 싶나요? 그런 자리에 서고 싶은 이유는?

백남준이 던진 질문에 존 케이지가 한 대답으로 답을 대신하겠습니다. "지금까지 만든 작품을 다 태우고 싶은가? 지워지고 싶은가?" "당신 얘기는 너무 드라마틱해."

3 편집,
미술에서 모든 형식적 실험은
20세기에 끝났다

이 정도면 대담은 어느 정도 된 것 같습니다. 이제 앞에서 보여준 노트에 메모한 것들에 대해 얘기를 하나하나 해주시죠.

내가 왜 변화하게 되었나?

미술이라는 모든 형식적 실험은 20세기에 다 끝났다고 봐요. ('뉴욕 월스트리트에 쌍둥이 빌딩이 생긴 것은 이 세상에 더이상 새로운 게 없다는 것의 표현'이라는 글을 읽은 기억이 있습니다.) 그 뒤에 이어지는 포스트모던은 논리로 풀어낸 것이지 비주얼한 측면에서의 형식은 이미 다 끝났다고 봐야 합니다. 물론 논리적인 당위성은 있을 수 있지만 토톨로지, 즉 유사한 것의 반복이라고 봐야죠. 그래서 작가에게는 소재가 굉장히 중요합니다. 리처드 롱Richard Long은 돌로 작업을 했고 리처드 세라Richard Serra는 쇠로 작업을 했습니다. 이후에 돌이나 쇠라는 소재를 이용해서 작업하는 작가들은 그 두 작가를 의식하지 않을 수 없습니다. 거기에 선이라든가 동양적인 어떤 다른 주제를 부여해서 사변적으로 의미를 갖다붙이기도 하지만, 글쎄요. 그걸 새로운 형식이라고 할 수 있을까요? 아이디어라는 문제로 본다면 그건 신선하다고 할 수 없겠죠. 하지만 기존의 것을 새롭게 해석할 수는 있습니다. 내가 얘기하는 편집도 그러한 것에서 멀지 않은데, 기존의 것을 어떻게 해석하고 어떻게 다르게 이어붙이느냐의 문제이니까요. 그런데 기존의 것들에 사변적 의미를 부여하면서 공예화시키는 것과는 분명하게 차이를 둬야 합니다. 현대미술에서는 공예가 아닌 아이디어가 중요하니까요. 아이디어는 발견이나 발명한 자의

225

것입니다. 내가 1980년대 초에 뉴욕에 도착했을
때 가장 뼈저리게 느낀 것이 한국에서 봤던 많은
것이 반쪽짜리 흉내였다는 것이었습니다. 그래서
나는 흉내는 내지 말자고 결심했습니다. (물론
지금은 문화적 굴절에 의한 새로운 변형일 수도 있다는
생각이지만, 그때는 젊었기 때문에 다듬어지지 않은
감각으로 과격하게 반응했죠.) 그래서 그곳에서 내
것을 찾기 위해 노력했는데, 말하자면 최전선에서
총 들고 싸운 척후병이었던 셈입니다. 소위
동양이라든가 한국이라는 문제는 세계 미술이
모여드는 뉴욕에서는 보이지도 않는 것일
뿐이었습니다. 그런 곳에 나를 던졌을 때의
초췌함이 어쩌면 나를 새롭게 보는 자극이 되었을
것입니다. 뉴욕은 이미 수백 종류의 미술 형식이
있고 전 세계에서 미술에 재능 있는 수많은
사람이 모여 있는 곳입니다. 미술관, 박물관이나
메트로폴리탄에 가면 고대의 것들부터 동서양에
이르기까지 모든 게 그 안에 다 있습니다. 그리고
아트페어를 하면 수만 점의 작품이 쏟아져나오는
곳입니다. 너무 많은 걸 보여주니까 구토할
정도였습니다. 그런 현장에서 절벽에 올라선
절박함으로 선을 긋는 것에서부터 다시 시작하게
된 것입니다.

침묵, 벽화에 대해

침묵이라는 것. 반가사유상을 갖다두고 침묵을
강요하고, 그 방에 들어가면 명상하고 침묵해야
하는 것처럼 여기는 것. 뭐 그럴 수도 있겠지만
지나치게 훈육하려 드는 것은 위험하다고
생각합니다. 아닐 수도 있으니까요. 구로사와
아키라의 영화 〈란〉(1985)을 보면 전쟁 장면 중
서로 피 튀기고 싸우는 전투의 카오스 상태 속에

아우성 소리가 끊겨버리고 슬로모션이 몇 초간 이어집니다. 그 엄청난 혼돈 속에 반대로 소리가 아무것도 없는 침묵을 보여주는 거죠. 그때 관객이 마주하는 침묵은 혼란 속에서 오히려 대단한 느낌으로 다가옵니다. 침묵이란 도대체 뭔가 하는 생각 속에 빠져 있을 때 갑자기 천둥이 치면 깨어나듯이, 깨어나는 그 순간의 침묵이란 게 있는 거거든요. 침묵이라는 것에 대해 우리는 다시 생각해봐야 합니다. 침묵이 강요되고 침묵이 훈육되고 침묵을 침묵하지 않고 오해하게 될 때 진정한 침묵은 알 수 없게 됩니다. 나는 깨달을 때, 그러니까 이렇게 조용히 얘기하고 있는데 갑자기 바깥에서 폭탄이 터졌을 때, 멍해지고 아무것도 없게 되는 상태, 그런 게 진정한 의미의 침묵이라고 이해합니다. 예술가라면 강요되고 훈육되는 침묵에 따르기보다 오히려 꽹과리를 치거나 시끄러운 가운데 짧은 침묵을 보여줄 수 있는 악동 같은 역할을 해야 한다고 생각합니다. 침묵의 작위적인 분위기에 휩쓸려가는 건 어떤 권력 같은 것에서 자유롭지 못한 것과 같죠. 미술에서도 침묵이니 명상이니 선이니 그렇게 떠들어대면 그런가보다 하고 믿게 되는데, 물론 그런 것들이 관심을 갖게 하는 선의의 측면이 없지는 않겠지만, 그것에 대항해서, 혹은 대항은 아니더라도 그 현장을 냉정하게 바라볼 수 있어야 한다고 생각합니다. 그것이 예술가들의 역할이겠죠. 이와 관련해서 마을에 가면 흔히 볼 수 있는 벽화의 폭력도 얘기해야 한다고 생각합니다. 때때로 벽화가 도움이 될 수 있지만, 오래돼서 이끼 낀 담장이 얼마나 아름다울 수 있습니까. 거기다 뭘 채워 넣어야

한다는 강박감으로 그려서 파괴시키는데, 그것이 오히려 비주얼 폭력이라고 봅니다. 그게 강요거든요. 집단지성이라는 말은 다른 측면에서 중요하지만, 모든 걸 집단에 집어넣으려는 건 위험한 일입니다. 계단은 그저 계단이고, 세월의 이끼 낀 자연스러운 것, 고즈넉한 그런 장소를 깨뜨려버리는 건 폭력입니다. 혁명적 개혁이라고 생각할 수도 있겠지만.

편집

지금까지 인터뷰한 게 천방지축 도약적인 면이 있지만 내 작품처럼 일관된 맥락이 있습니다. 내가 얘기한 것 중에는 내 얘기도 있지만 다른 사람 말을 인용한 것도 있고, 책에서 가져온 얘기도 있고, 여러 가지 있습니다. 그것을 이어붙이고 편집하잖아요. 존 케이지가 어느 강연에서 A를, B를, C를…… 여러 얘기를 하는데, 각기 다른 이야기입니다. 그러고 난 후 '이것이 나의 얘기다'라고 말합니다. 많은 정보를 이어붙여서 자기 얘기로 만든 것이죠. 요즘에는 구글이나 컴퓨터로 할 수 있는 것을 존 케이지는 수십 년 전에 한 것이죠. 나는 40대 때 이런 편집이란 것에 대해 깨달음을 갖고 있었는데, 처음부터 기승전결이 있는 게 아니라 뒤죽박죽이 되더라도 맥락 자체의 투명성이 있으면 이어진다고 생각합니다. 편집, 에디팅의 세계, 이게 포스트모던의 정신이 아닐까요? 존 케이지는 그것을 유용성이라고 했는데, 나도 동의합니다. 이때는 컴퓨터가 없을 때거든요. 지금은 구글이 신 아닌가요? 내가 당신을 통해서 드러난다면 당신의 능력과 사유의 깊이와 편집에 의해서 드러나는 거지, 결코 나의 자질에 의한

건 아니겠죠. 이게 편집의 세계죠. 당신과 나의 인터뷰에서 당신은 내게 이렇게 말했죠. 뭐든지 쏟아내라, 그러면 내가 알아서 편집하겠다고. 모든 게 다 그렇습니다. 나는 기자들에게도 '나는 여러 소스를 줄 뿐이지, 당신들이 쓴 기사는 당신들의 글일 따름이다'라고 말하죠. 비평가들이 나에 대해 쓰는 것도 내 작품의 것이 아니라 그들의 것이죠. 나도 지금 엉터리로 얘기하고 있고 오해가 오해를 낳을 뿐이죠.

뉴욕에서

나는 10년 동안 채식주의를 실험했고 술, 담배와 결별하고 살았습니다. 나는 일기를 10년 동안 써왔는데, 페이지를 까맣게 채우도록 썼습니다. 하루가 게을러지지 않기 위해, 글 쓰는 연습을 하기 위해 썼습니다. 일기를 보통 시간 역순으로, 쓰고 있는 지금부터 과거로 거슬러올라가는 식으로 씁니다. 그 덕에 기록이 남아 그동안 나의 의식의 흐름 같은 걸 읽을 수 있습니다. 그리고 메트로폴리탄에 대한 기억. 돈이 없어서 냉방도 잘 못하고 하니까 메트로폴리탄 미술관에 김밥 하나 사 들고 들어가서 관람했습니다. 그러다 어느 시점에 보니까 그림은 그리지 않고 인류가 만들어낸 수많은 작품에 매료된 채 그것만 관람하고 있는 나를 발견하게 되더라고요. 내가 연구해온 기하학이나 뭐든 여기에 가면 동서양의 모든 것이 다 있으니까요. 그림을 그리는 사람이 아니라 보고 즐기는 사람으로 살아가고 싶은 생각도 있었습니다. 모든 내 그림의 참고 자료들은 메트로폴리탄에 있는 것들이었습니다. 영화관, 책방, 메트로폴리탄은 게으르지 않게 다녔습니다. 그다음에 화랑과

미술관에 다녔습니다. 화랑의 역할을 굉장히
중요하게 생각해야 하는데, 미국에서는 미술의
실험적인 것들이 화랑에서 다 일어납니다.
화랑에서의 전시들을 정리하고 통합하는 곳이
미술관이니까 현재진행형의 무엇이 일어나는
것은 화랑입니다. 이를테면 6, 7은 팔리는
전시를 하더라도 3, 4는 안 팔리는 전시를 해야만
예술가들이 숨통이 트이고 마음껏 저지를 수
있습니다. 우리나라는 그런 면이 좀 부족한 것
같아요. 예술가들에게 30~40퍼센트는 안 팔리는
걸 좀 해보라고 할 수 있어야죠. 100퍼센트
팔리는 것만 해야 한다면 예술가들이 숨쉴 구멍이
없겠죠. 30~40퍼센트에서, 저지르는 것에서
미술의 다음 대안이 나오니까요. 화랑이 돈만
버는 게 아니라 그런 약간의 문화 사업으로서의
의무감도 있어야겠죠. 뉴욕의 현대미술은
3~4년 만에 빠르게 바뀌는데, 그 바뀌는 힘이
바로 그런 환경인 것 같습니다. 나도 처음 3년은
기존의 것을 쫓아다녔습니다. 세 번 시행착오를
겪고 난 뒤 이게 아니란 걸 깨닫고 내 것을 하기
시작했습니다. 나를 들여다볼 수 있고 나를
객관화할 수 있는 기회가 온 거죠. 어떤 면에서는
운이 나빴죠. 여태껏 한국에서 사진이라는 매체를
이용해서 미니멀아트를 했으니까 그게 계속
유행하고 있었다면 갤러리에 프러포즈 정도는
할 수 있었을 건데, 내가 갔을 때는 독일적인
신표현주의가 석권하고 있을 때니까 내가 여태껏
믿어왔던 미술하고는 결별할 수밖에 없었죠. 운이
좋았던 건 내가 여태껏 하지도 않았던 페인팅을
다시 시작한 겁니다. 또다른 미술의 형식과
세계에 눈뜨고 공부할 수 있었죠. 결과적으로

두 개를 다 공부할 수 있었던 겁니다. 미니멀,
설치미술, 퍼포먼스, 개념미술, 이런 걸 했었기
때문에 페인팅을 해부할 수 있고, 실험실에서
연구하듯이 분석할 수 있었고, 새롭게 페인팅을
쇄신하기 위해 모색할 수 있었죠. 아무것도
그리지 않고 하얀 종이나 캔버스를 일주일 내내
쳐다본 적도 있었습니다. 연필을 뾰족하게 깎고
점 하나 선 하나 긋는 것부터 시작한 겁니다.
표현주의를 하려니 나 자신을 크게 배신하는 것
같고, 하던 것을 하려니 지금 이곳에서 먹히지도
않고, 뭘 해야 될지 막막한 절벽에 부닥친 거죠.
오직 모른다는 것을 안다는 것밖에. 미술의
큰 흐름에서 본다면 두 가지를 다 봤으니까
내게는 엄청난 행운이었죠. 편협하게 보지 않고
상대적으로 두 개를 다 포용할 수 있는 힘이 생긴
거죠. 모든 걸 극단적으로 보지 않고 오히려
편집하여 끊어 쓸 수 있는 힘이죠. 상대적으로
보지 않고 끊어 쓸 수 있는 편집을 거기서 배운
거죠. 1원도 없이 가난할 때 막노동의 경험도
있었지만, 여유 있는 부자일 때도 있었으니, 항상
어느 한쪽으로 치우치지 않을 수 있었습니다.

모더니즘도 뉴욕에 가서 이론이 아닌 몸으로
배웠습니다. 한국에서 얘기하던 모더니즘을
건축, 가구, 빈티지에서, 내 생활에서 몸소
체험했습니다. 아, 이래서 모더니즘이라 하고
이래서 애네들이 이런 작품을 할 수 있었구나
하고 느꼈죠. 지금이야 인터넷 때문에 전 세계가
금방 공유하지만 그때는 오랜만에 한국에
들어오면 사람이 달라 보였죠. 그 당시에는
뉴욕에 한국 사람이 별로 없었고 디너파티에
가서 슬쩍 유리에 비친 그들 속의 나를 봤을

때야 내가 한국 사람이구나 느껴졌으니까요. 5,
6년 만에 한국에 가면서 비행기에서 승무원을
볼 때 한국 사람들이 조형적으로 엘레강스하게
보였어요. 한국에서 점심때 지인들과 호숫가에
갔는데 버드나무가 있었어요. 버드나무하고
한국 사람들이 유사성이 느껴지면서 충격적으로
다가왔어요. 미국에서 철저하게 미국식으로
살다보니 그런 것들이 극명하게 보이더군요.
매일 습관적으로 살다보면 그렇게 보기 힘들겠죠.
머리가 아닌 몸으로 동서의 긍정적인 차이를
느낀 거죠. 내가 하던 미니멀이나 개념미술이
그렇다 한다면, 뉴욕에 가서 비로소 모더니즘을
몸으로 직접 체험하게 된 거죠. 환경의 장이 주는
것이 중요합니다. 지금은 열세 시간이면 갈 수
있기에 그 차이를 느끼기가 더 힘들죠. 그 당시엔
오히려 차단된 다른 세상에 가 있었기 때문에
그것을 극명하게 느끼고 거의 공포스러울 정도로
전율할 수 있었습니다. 그것도 내가 미술 작업을
하는 데 도움이 됐겠죠. 체질적으로, 그러니까
그렇게 자라오지 않고는 안 되는 게 있어요.
그래서 체질적으로 그런 것들을 자기화시킨
측면이 있습니다. 내가 동화되지 않고 과정으로만
체득했다면, 그것이 미술하는 사람으로서 도움이
되었겠어요?

첫 전시회

뉴욕타임스에서 금요일마다 미술비평이
나오는데, 그게 상당히 권위가 있고 화가들에게는
별을 주는 것과 같습니다. 그리고 매달 나오는
『아트 포럼』이나 『아트 인 아메리카』 같은 미술
잡지에서 전시가 끝난 후 3개월에서 6개월
사이에 리뷰가 나오는데, 여기에 실리는 것도

inertia of space-time settles into its own velocity. It seems clear that Sang Nam Lee is creating a metaphor of the human spirit in these works. Whereas the drawings tend toward the diagram, the paintings tend toward the emblem. This is again consistent with the artist's eastern roots, specifically as they are expressed in the abstract ideograph — the energetic mind-picture or idea-picture, as once described by the poet Ezra Pound; but what is far more significant is how the artist Sang Nam Lee has managed to move space-time into an internal dynamic that projects outward and that cancels itself in time, only to rejuvenate in its accelerating force. This, of course, happens by way of static placement and references to vectors and physical motion and speed. This speed is not a futurist speed, as in Boccioni, but it is a speed of light — the amalgamation of space-time. It is the kind of phenomenon introduced earlier in this century by Gabo and Moholy-Nagy. It is essentially a Neo-Platonic idea.

This being the case, Sang Nam Lee has given us a visual sensibility that symbolizes a specific instant, the moment of intense receivership, caught in the fraction of a fraction of a second. It is an idealism, perhaps, but not an outward utopia. It is an idealism of the spirit, seeking to refine itself, seeking to come to terms with fragmentation and despair in a troubled world. It does not refrain from the difficult challenge of coming to terms with a westernized environment from the position of an eastern view of science and materiality. This is also a postmodern dilemma...

It is within this environment that the paintings and drawings of Sang Nam Lee maintain their vigilance — eternally — in the sense that they struggle to determine the vectors of spirituality in an abundantly secular world. The balance of the PLUS AND THE MIN *is his metaphor for the present moment — the democratic spiral that elevates thought and feeling a new physical plane.*

ROBERT C. MORGAN, JULY 1993, NEW YORK, NEW YORK

B4A GALLERY, INC. 510 BROADWAY, NEW YORK , NY 10012 212 925-9735
Gallery Hours: Wednesday- Saturday 12 to 5:30
Opening reception: Friday, September 10, 6 to 9 pm
Exhibition: September 10 to October 8, 1993

B4A Gallery, 1993. catalog, NY
Photography by Beatriz Schiller
Lawrence Wolfson, Design

엄청난 별을 얻는 거죠. 내가 뉴욕에 간 지 십수 년이 지나서 1996년도에 소호의 엘가 위머Elga Wimmer 갤러리에서 첫 전시회를 열었을 때 뉴욕타임스와 『아트 인 아메리카』에 나에 대한 비평이 실렸습니다. 엄청난 사건이었죠. 아마 백남준 이후에 처음이었을 겁니다. 뉴욕타임스에 '크리틱 초이스'라는 볼만한 전시회를 소개하는 난이 있는데, 페페 카멜Pepe Karmel이라는 사람이 내 전시회를 소개했습니다. 페페 카멜은 1990년도에 모마MoMA에서 큐레이터까지 한 굉장히 유명한 사람이었습니다. 그리고 『아트 인 아메리카』 편집장인 리처드 바인이 잡지에

글을 실었습니다. 그때부터 내 작업에 대한
자신감을 가지게 되었어요. 그때 한국에서
갤러리현대가 나에게 프러포즈를 해왔습니다.
그래서 1997년 1월에 갤러리현대와 박영덕화랑,
강남과 강북 동시에 두 군데서, 100여 점의
작품으로 16년 만에 전시회를 열게 되었습니다.
오랜만의 전시회였는데 작품이 다 팔렸고
KBS 9시 메인 뉴스에도 소개되었습니다. (당시
영상을 찾아서 보여준다.) 이때『아트 인 아메리카』
편집장을 비롯한 유명 비평가가 한국에 와서
갤러리현대에서 강연했습니다. 금의환향한 거죠.
그러고 나서 IMF가 터졌습니다. 2008년 4월 강남
PKM 갤러리가 오픈할 때도 전시회를 했는데,
그때도 다 팔렸습니다. 공교롭게도 그때도 끝나고
난 이후 7월에 금융위기가 닥쳤습니다. 내가 운이
좋았던 거죠. 백남준 선생도 얘기했지만 뉴욕에서
활동하는 화가들에게는, 별을 주는 이런 매체가
엄격하게 선택하는 시스템과 엄청난 파급력이
매력인 거죠.

홍보

현대미술 중에서도 실험미술 쪽에서는 '조그맣게
전시하더라도 크게 떠들자' 라는 얘기가 있어요.
그게 홍보에 대한 이야기인데, 물론 이것도 자기
선택의 문제죠. 마르셀 뒤샹이 "작가란 알려질
때에 비로소 작가로 존재하는 것이다. 그래서
우리는 스스로를 알리고 내세우고 유명하게 하는
방법을 알지 못해서 자살하거나 사라져간 수많은
천재를 생각해볼 수 있다"라고 말했습니다.
나는 십수 년 작업을 해서 내 그림이 완성되면
유명해질 줄 알았어요. 그런데 세상에 내 걸
알리고 전시하는 건 또다른 문제더라고요.

그래서 그 부분을 다시 공부했어요. 관객의
중요성이나 그들과 어떻게 접촉해야 한다는
문제는 거기서부터 시작되는 거죠. 어떻게
전략적으로 나를 알릴까에 대해서 엄청나게
고민하고, 전시 오프닝하는 화랑에 가서 사람을
만나고, 조그만 것이라도 우선 팔고 보자,
했죠. 빵이 있어야 하니까요. 물론 작가의 선택
문제이긴 하지만요. 제가 40년 전부터 백팩을
메고 다녔어요. 요즘은 다들 그렇게 다니지만,
그때는 여기 와서 그렇게 다니니까 등산 가느냐,
왜 그러고 다느냐고 묻더라고요. 그 당시에는
태블릿이나 컴퓨터 같은 전자기기가 없었기
때문에 작품을 찍은 4×5인치 투명 슬라이드
필름을 여섯 박스씩 그 가방 속에 넣고 다녔어요.
비평가나 큐레이터와 마주치면 보여줘야
되니까요. 그래서 항상 가방 안에 넣고 다니면서
나를 알릴 준비를 했어요. 언제 어디서 마주칠지
모르니까요. 이게 엄청 무거워요. 몇 박스씩 메고
다녔죠. 뉴욕에서는 누굴 만날지 모르니까요.
백남준은 거리에서 자주 만났지만 앤디 워홀을
만날 수도 있고, 내가 백남준에 대해서 일본에서
나온 『한국의 지知를 읽다』라는 책에 한번 글을
쓴 적이 있어요. 자기가 강한 사람은 남들에
대해서 씹지 않고 칭찬해요. 상대방이 좋아하는
줄 아니까요. 어쨌든 남들에게 나를 알린다는
부분에서 많이 연구하고 공부했어요. 자료에 대한
정리, 행정적인 일에 대해서 더 철두철미하게
했어요. 사실 나에 대해 자료를 이렇게 많이
정리하고 보관해놓은 것은 그때 배운 겁니다.
당신이 언젠가 내게 그랬죠. '당신이 얘기할 땐
이미 디자인해서 얘기한다'고. 나는 얘기하면서

조직적인 편집을 해요. 늘상 내가 하는 것이 그거니까요. '조그맣게 하고 크게 떠든다' 이게 실험예술을 하는 사람들의 슬로건이지요. 이 사람들은 이걸 생활의 퍼포먼스라고도 해요. 나도 그처럼 생활에서 실천하지요. 뒤샹의 말에 충격을 받고 그림 그리는 것과 이건 또다른 세계라고 생각했죠. 홍보하는 사람들이 따로 있지만 소스를 주는 사람은 나이니까요. 이게 모두 뉴요커, 뉴욕 아티스트이기 때문에 드는 생각들입니다. 어떻든 나는 이것도 선택의 문제라고 생각해요. 그렇지 않고도 성공하는 사람들이 있으니까요. 그래서 나를 보고 가볍다고 하지 않는 것 같아요. 『한국의 지를 읽다』에 내가 썼듯이 백남준의 어떤 말을 두고 사기라고 하는데, 메타포죠. 요셉 보이스Joseph Beuys도 죽은 토끼에게 하루종일 떠들어대는 것으로 예술을 할 수 있었습니다(죽은 토끼에게 어떻게 그림을 설명할 수 있을까?How to Explain Pictures to a Dead Hare 죽은 토끼를 안고 자신의 드로잉을 설명합니다).

시티 보이

홍대 미대는 서울대 미대와 달리 학생들이 실험적이었고 데카당스했어요. 그래서 그런 분위기 속에서 선배들에게 많이 배웠어요. 1, 2, 3, 4학년 실기실을 자주 들락거렸고, 학교 앞에 학생들의 화실이 많았는데, 그때 집이 동교동이어서 거길 드나들면서 배운 게 많아요. 나는 시티 보이예요. 자연이나 시골을 모르고 서울에서도 다운타운에서만 살았어요. 요즘은 강남을 얘기하지만, 그때는 신당동, 동교동이었거든요. 내가 거쳐왔던 도쿄, 파리, 뉴욕이 다 도시니까 이런 식의 작품을 하게

되었을지 몰라요. 예를 들면 캘리포니아 작가들이
가지고 있는 시골이나 대자연의 감성 같은 것은
나에게는 없겠죠. 반짝이는 도시 불빛을 봤을 때
내 고향에 왔다고 느끼는 그런 사람이죠. 내가
자랄 때는 육교, 지하도, 기념탑 같은 것들이
만들어지고 도시가 변모할 때니까 그 영향도
작품에 들어왔겠죠. 사생대회에 나가서도 다들
자연의 풍경을 그릴 때 나는 화가의 화실을
상상해서 그렸어요. 풍경화보다는 상상화에 더
관심이 있었죠.

절대 고독

뉴욕은 매 블록마다 문화가 다르다고 하는데,
다양성이란 걸 여기서 배웠어요. 다양한 나라
사람들이 모여 있기도 하고 엄청난 부자들이
사는 도시이기도 하죠. 언어와 문화가 다른
해외에서는 절대 고독이란 걸 느끼게 됩니다.
나는 상당한 기간을 절대 고독 속에서 살았어요.
그때 1식 1찬을 하면서 하루종일 작업했는데,
오히려 정신은 굉장히 맑았어요. 그렇게 하다보면
그림 그리는 행위 자체가 작위적인 것 같은
느낌이 들어요. 내가 그림 그리는 나를 보는 거죠.
그때 중국 선승처럼 마음공부를 많이 했어요.
퍼포먼스 같은 충격, 충동 같은 걸 거기서 많이
배웠어요. 하이쿠도 좋아했는데, 반전이나 비약
같은 게 개념미술의 방법으로 많이 차용되기도
했어요. 1960~70년대 존 케이지도 영향을 받은
불교 이론가 스즈키 다이세츠로부터 지식인들이
많은 영향을 받을 때였어요. 개념미술이나
실험미술, 퍼포먼스 하는 사람들이 이 사람의
선불교로부터 영향받았죠. 하이쿠가 반전과
비약을 허용하잖아요. 극단적이고 상대적인

것을 좋아하지 않는 나의 버릇, 삼각형이나
사각형, 원이 모두 민주적이고 동등한 무게를
갖는다는 내 생각도 거기서 배운 측면이 있어요.
대립으로 보지 않는 거죠. 스즈키 다이세츠가
강연에서 어느 날은 죽음에 대해서, 다음 날은
삶에 대한 사랑을 얘기해요. 그러니 어떤
사람이 항의해요. 왜 죽음과 삶이 다른데 같은
것처럼 얘기하느냐고요. 그랬더니 이 사람이
삶과 죽음은 다른 게 아니라고 답하죠. 어쨌든
그렇게 마음공부를 하면서 퍼포먼스에 많이
활용했어요. 나는 항상 깨어 있음을 생각하는데,
깨어 있다는 건 객관적으로 본다는 것이고,
깨어 있음으로 침묵, 무, 그런 가운데 천둥이
쳤을 때 깨어나는 그 지점, 그것에 대해 항상
중요하게 생각합니다. 영화에서 사랑과 섹스를
보여주다가 갑자기 거리에서 폭탄이 터지는
장면을 보여준다면, 폭탄이란 게 하나의 꺾어짐,
분절이고, 거기서 권력에 대한 대항, 혁명
같은 몰입의 한가운데에서 깨어나는, 그런 걸
많이 영향받았어요. 아무것도 아닌 것 같지만
던져두고 관계에서 대상을 무화시킨다든가, 이
세계를 얘기하는가 하면 저 세계를 얘기하는
그런 것. 시도 그렇잖아요. 좋아서 읽다보면 뭔가
감각적으로 크게 오는 그런 것. 꽃집에 갔는데 늘
보던 꽃이 그 꽃이 아닌 충격으로 다가온다든지,
내 모습을 내가 본다든지, 전화 올 것을 미리
안다든지 하는 신비한 경험을 절대 고독 속에서
많이 했어요. 그런데 그런 것이 작위적인 것 같고
싫어서 10년쯤 하다가 아무래도 내가 그쪽으로
빠질 것 같아, 그림을 하기 위해, 이것보다
내가 더 많이 할 수 있는 일이 있지 않을까 해서

빠져나왔습니다. 그때 경험으로 지금도, 벌리는
것보다 하나를 깊이깊이깊이, 허우적거리더라도
파들어가는 게 재미있고 소질이 있는 것 같아요.

산책

철학자들도 뇌의 활성화를 위해 산책을 많이
하잖아요. 걸으면서 생각들이 정리되고 뇌가
활성화된다는 걸 느껴서 지금도 뉴욕에서
100블록 정도는 걸어다니고, 하루에 몇만 보
정도 걷습니다. 걸으면서 유산소운동을 하는
게 뇌에 좋은 거 같아요. 이상남 하면 걷기라고
할 정도죠. 예전에는 아침에 늦게 일어나 오후
2시쯤 시작해서 새벽까지 일했는데, 어느 날
어떤 사람이 내게 들러서 "이상남씨는 평생 죽지
않고 살 것처럼 일을 하는데, 인생은 한계가
있습니다"라고 하더라고요. 그때부터 일주일에
한 번 쉬고, 아침 9시에서 저녁 6시까지 일합니다.
하루 여덟 시간 일하는 것이 합리적이더라고요.
휴식도 일하는 거다. 그래서 생활방식을 바꿨죠.
일 끝나면 집까지 걸어가고, 저녁 먹고 바로
공원에 가서 걷고, 들어와서 씻고 잡니다.
사람들도 거의 안 만납니다. 비평가들은 전시할
때만 만나죠. 사람을 만나면 에너지가 소비되고
일에 지장이 생기니까요. 일에 대한 욕심이겠죠.
이런 게 안 좋을 수도 있겠죠.

예기치 않은 낯섦

미국 비평가들이 가지고 있는 동양에 대한 편견,
동양인에 대한 선입견이 있어요. 요즘에는 많이
달라졌지만요. 나는 선 사상이니 동양적인 걸
의도적으로 피하는 편이에요. 반전이라든가
침묵, 여백, 비워야 채워진다는 정도는, 오히려
체질화되어 있다고 봐요. A와 B를 충돌시켰을

Robert C. Morgan강의, 1993. B4A Gallery, NY
Photo by Bill Goidell

때 일어나는 일, 99퍼센트가 계획적이지만
1퍼센트의 우연에 의해 모든 것이 달라지는,
우연이란 것도 잠재적인 게 있을 때 일어나는
것이니, 우연에 일부러 올라탈 일은 없는 거죠.
하지만 예기치 않은 게 나오고 거기서 실마리를
풀어나가는 건 분명해요. 많은 실수에서 예기치
않은 낯섦이 나오고, 거기서 시작의 실마리가
풀리고, 저지르는 건 실수를 담보로 하니까요.
저지르면서 변화를 두려워하지 않았던 건,
2004년 1월에 메트로폴리탄 뮤지엄에서 필립
거스턴Philip Guston의 전시회가 있었는데, 이
사람이 67세를 사는 동안 크게 세 번을 바꿨어요.
원래 하던 것만으로도 죽을 때까지 크게 성공할

만했는데, 두려움을 갖지 않고 크게 변화하는
걸 보고, 변화에 대한 당위성을 얻은 거죠. 보통
한두 가지 천재적으로 하다가 일찍 죽잖아요.
나는 삶과 예술에 대해 생각할 때 천재를 뭐
그렇게 인정하고 싶지 않아요. 20대에 천재 아닌
사람이 어디 있겠어요. 그런 천재보다 예술을
생활화하는 편이에요. A에서 B로 바뀌는 걸
개종이나 부정적으로 보는 건 아니라고 생각해요.
그 이상이죠. 바뀐다는 건 목숨을 내놓는 것과
같은 거니까요. 지금 하는 걸 버리지 않고는
옮겨갈 수 없잖아요. 내가 이렇게 해서 인정을 못
받나 해서, 운이 없어서 바꿀 수도 있어요. 어떻든
끊임없이 부정하고 바꾸고, 자기란 게 정해진
게 어디 있겠어요. 의문, 질문, 호기심이 있다면
머물러 있을 수 없어요. 인생이 변하고 있는데요.
필립 거스턴은 크게 자기를 이루었으면서도
변하더라고요. 이 오래 산 작가를 보니 이런
게 대가로구나 하는 생각이 듭디다. 크게
이루어놓고, 바꾸어도 거대하게 바뀌니까요. 큰
길을 가는 게 저런 거구나. 그를 보며 전율하고
흥분하면서 '나는 큰 길을 가리라' 다짐했습니다.

치열함

1980년 중반에 휘트니 미술관에 가서 조너선
보로프스키Jonathan Borofsky의 (국내에 있는 흥국생명
빌딩 앞의 〈해머링 맨〉이란 작품으로 유명하다), 숫자를
앞뒤 종이에 가득 써서 1미터 20센티로 쌓아올린
작품을 봤어요. 210만 개의 숫자를 쓰고 6,477에서
2,286,110까지의 카운팅이라고 했어요. 치열함에
전율했어요. 이 사람 영향으로 지금까지 나도
수만 장의 드로잉을 긁적거리고 있는 거죠.

반복

내 작품에도 반복이 있는데, 같은 템포의
동일함이 계속되면 무가 됩니다. 그래서
미니멀리즘은 초월적이고 명상적인 데가 있죠. 내
작품에도 그런 점이 있죠. 내 작품에서 동일함의
반복은 칠하고 갈고, 칠하고 갈고 하는 것입니다.

액자

액자라는 게 관람자와 작품을 분리하기
위해서인데, 내 작품은 액자를 끼지 않습니다.
그건 뭐 액자를 했다가 안 할 수도 있고, 다시
할 수도 있고, 다만 그게 상당히 전략적인 거죠.
액자를 끼는 게 작위적이라면, 끼지 않는 것도
작위적이라고 할 수 있어요. 주제에 따라 달리할

SANG NAM LEE Studio, 2009-2011. Seoul, Korea
Photo by Do Yoon Kim

수 있죠. 액자를 낀다는 것은 작품을 다른 세계로
규정지어서 관람객과 만나게 하는 건데, 얼마든지
다르게 할 수 있다고 봅니다.

건축과 설치적 회화

건축은 도시 풍경을 바꿔놓습니다. 그래서
최근까지 건축이나 사진이 메이저 예술이었어요.
건축가들이 가지고 있는 힘이 중요하게 되었죠.
내 작품의 설치적 회화는 건축가들이 다 지어놓고
서랍 안에 넣어놓은 설계도를 다시 꺼내서 먼지를
떨어가며 보고 연구하는 거기서부터 시작입니다.
건축가들은 재료나 질료를 이용해서 구체화하는
위대성이 있지만, 합리적이어야 하는 제한이

SANG NAM LEE Landscapic Algorithm (from
Sacheon W.B.I). 2011. Bridge Gallery, KB
Insurance HRD Center, Sacheon, Korea
Installation view
Photo by Kim, Jae-hyun

243

있지요. 그러나 회화가 가지고 있는 비합리적인 요소가 건축보다는 즐겁게 할 수 있고 점프할 수 있는 상상력의 재미가 있죠. 건축과 나의 설치적 회화가 만나서 그 환경을 더 증폭시킬 수 있습니다. 건축이 가지고 있는 힘, 구조는 아주 흥미롭고 한 시대를 총체적으로 반영하죠. 건축은 미술관 안에 한정되지 않고 도시 풍경 전체를 변모시킵니다. 그런 면에서 건축이 현대미술의 영역에 들어오게 되고, 나와 만나 설치적 회화라는 걸 만들 수 있게 합니다. 설치적 회화를 하면서 건축가들과 많은 얘기를 나눌 수 있었어요. 그걸 통해 건축이 나에게 도움을 주고 아이디어를 많이 줬습니다.

형식을 가져다 놀기

내가 자연을 인공적이고 문명화된 걸로 보여주듯이 요즘 아이들의 자연은 컴퓨터게임입니다. 생물학적인 자연에서 인공적인 걸로 변했는데, 내 작품이 보여주는 아우라는 전통적인 아우라하고는 또다른 아우라라 할 수 있겠죠. 내 작품은 이미지를 보여준다기보다 비춰주고 빨아들이고 스며들게 합니다. 빛은 뱉어내고 이미지는 잠시 보여지는 것인데, 내 작품의 빨아들이는 아우라는 그것과 다른 것이겠죠. 그런 점이 내 작품의 특정한 매력이라고 볼 수 있죠. 아우라가 고전적인 개념이지만, 내 작품에서 아우라를 얘기하지 않을 수 없습니다. 내 작품은 형식에 짓눌려 있는 게 아니라 형식을 갖고 이리 붙였다 저리 붙였다 하면서 가지고 노는 거라고 볼 수 있어요. 기존의 것을 가져다 자르고 붙이면서 새로운 게임의 규칙을 만든다고 봐야죠. 비트겐슈타인이 "놀이하면서 규칙을

만들어간다"고 했듯이요. 오브제를 가져다 뭔가를
창작하는 게 아니라 오브제를 끌어다 맞추는 것,
조립시키고 편집하는 것.

소수자 문제

뉴욕에 살면서 내가 제3국에서 온 사람이니까
권력보다는 민주적이고 평등한 것에 이끌렸고,
그런 측면에서 게이나 레즈비언 같은 성소수자
문제에도 열려 있는 편입니다. 뉴욕에서 생활하며
주변에 친구나 선생님들 중 게이나 레즈비언이
많이 있었으니까요. 처음에는 낯설었으나 내가
소수자 나라에서 왔고 내 처지가 그러니까
그들 편에 서서 생각해볼 수 있었어요. 그런
측면에서는 페미니즘, 애니미즘, 퀴어 문화도
마찬가지고요. 내 작품에서 페미니즘적인 요소를
보는 사람도 있는데, 나는 동의할 수 있습니다. 내
바탕이 그러니까요.

이본 레이너, 작품의 수용 문제

한때 거대 담론이나 영웅주의가 폐기되는
분위기에서, 무용이론가이면서 영화제작자이고
실험무용 댄서인 이본 레이너Yvonne Rainer라는
사람이 1960년 전위 무용 공연을 발표하면서
활발한 활동을 했습니다. 이 사람이 굉장히
진보적인 생각을 하는 예술가였는데, 지금까지
해왔던 작위적이고 인위적이고 예술적인
무용에 반대하면서, 일상의 움직임이 무용이
될 수 있다고 말하는 사람이었습니다. 특히
니진스키가 무용했던 스트라빈스키의 〈봄의
제전〉을 재해석하여 자기 작품을 만드는데,
음악과 무용이 완전히 따로 놀게 했죠. 음악에
맞춰서 움직임을 보여주는 게 아니라, 움직임은
움직임대로 음악은 음악대로 서로 방해하지 않고

개별적으로 진행하면서, 서로 맞추지 않은 것에서
충돌이 일어나 예기치 않은 일이 벌어지는 실험을
많이 했습니다. 그런 것에서 나도 영향을 많이
받았습니다. 그리고 이본 레이너가 자기 관객을
중산층의 고등교육을 받은 사람으로 한정한 적이
있었습니다. 한때 나도 불투명하고 불명확하고
추상적인 예술의 형식을 어떻게 전달하면 될
것인가를 고민했을 때, 결국 내가 하는 현대미술
형식의 룰을 아는 사람이 내 작품을 봐줬으면
좋겠다는 결론에 이른 것과 같은 셈이죠. 스포츠
게임도 룰을 알아야 볼 수 있는 것처럼 미술
작품도 현대미술의 룰에 대해 어느 정도 공부한
사람이 묘미를 제대로 느낄 수 있지 않을까 하는
생각을 한 거죠. 최근 한국 미술계의 저널에서
나오는 평을 보면, 현대미술이 가진 엄청나게
다양한 형식들을 무시한 채 자기의 서정적인
취향이나 감상적이고 개인적인 차원에서
해석하려 드니까, 번지수가 맞지 않는 경우가
많아요. 그렇게 되면 오해가 오해를 낳게 되고
빗나가게 돼요. 보는 사람이 자기가 아는 것만
가져가면 된다는 입장도 있으니까, 나는 지금은
자유롭게 받아들이는 편이지만, 한때 내 작업에
날카롭게 날이 서 있었을 적에는 이본 레이너의
노선에 동의한 적이 있었습니다. 작품에도 품격과
같은 게 있어서 그 격에 맞는 해석이 어울려야
하는데, 엉뚱하게 가니까 접근조차 못하게
되고 맥이나 흐름에서 완전히 벗어나 혼돈에
이르고 맙니다. 뉴욕타임스처럼 권위 있는 비평
전문가들이 해주면 좋은데, 여기는 그렇지 않고,
모르면서도 마치 자기가 아는 것처럼 해버리니까,
일반 관객마저 오해하게 되죠. 내 얘기가 지나친

애기로 들릴지도 모르지만, 룰을 아는 것과
모르는 것, 분리해서 접근해야 되지 않을까요.
이본 레이너가 내 작품을 보는 사람이 수직적이든
수평적이든 이러저러한 사람이었으면 좋겠다고
인터뷰에서 애기한 것은 그런 면에서 이해가 되고
공감이 돼요.

기타 메모

원은 기하학적 패턴에서 발달해 나오는
포궁입니다. 나의 원을 바퀴와 연관시켜 생각을
많이 했습니다. '순간적인 정지상태와 초고속
노출, 알레고리적 현상.' 이것은 뒤샹의 말을
메모해둔 건데, 내 작품과 연관성이 많습니다.
이런 메모도 있네요. '기하학을 구체적인
것이라고 생각하는 만큼이나 기하학은
구체적이지 않습니다.' 나는 어쨌든 컴퍼스나
제도기를 사용할 때 그것이 가지고 있는 금속성의
날카로움을 사랑합니다. 붓이나 제도기가 그림
그리는 도구로서는 마찬가지라고 생각했고, 붓을
쓸 때 필력이라고 하는 그런 게 제도기를 쓸 때도
생겨요. 그걸 계속하다보니 서예를 보게 되고
서예의 힘이나 아우라를 알게 되더라고요. 그게
결국 검정의 무게나 스피드니까요.

제목

**당신의 그림 제목을 서너 가지
계열로 나눠볼 수 있을 것
같습니다. 〈B+B+W〉〈W&B.
C〉〈White and Black〉 등 색깔을
지칭하는 계열, 〈Yellow Circle〉
〈Polygon〉 등 색깔과 형태를**

그렇게 세부적으로 나눠서 애기하니까 나로서도
그랬었나 싶을 정도로 신기하게 들리는데,
제목은 그림을 지칭하는 하나의 기호에 불과할
뿐 큰 의미를 두지 않는 편입니다. 제목이 그림의
의미를 만들어줄 수는 없습니다. 제목과 그림은
다른 것이지요. 제목은 관람객과의 소통의

지칭하는 계열, 〈Wind 333〉
〈West〉〈APR-MAY〉 등 바람이나
방향, 또는 달 같은 시간의 단위를
지칭하는 계열, 〈Project/Recede〉
〈Landscapic Algorithm〉〈4-Fold
Landscape〉〈The Fortress of
Sense〉〈Arcus+Spheroid〉 등
내용이나 주제를 지칭하는 계열들이
있습니다. 제목은 어떤 방식으로
정하나요?

문제에서 넌지시 던지는 하나의 단어일 수도
있고, 그림이 갖고 있는 여러 특성들 중에서
(거기에는 의미도 포함될 수 있겠지요) 하나를 뽑아서
정하는 것이니까 다분히 편집적인 거겠죠.
시에서도 그렇듯이 제목은 내용과 반대로 갈
수도 있습니다. 예를 들어 빨간색을 그려놓고
파란색의 제목을 제시하면 빨간색이라는 기존의
의미를 넘어서 언어 이전의 더 풍부한 감각을
끌어올 수 있듯이 말입니다. 나로서는 때때로
제목을 정할 때 유머나 아이러니, 은유 같은
것들을 많이 활용하는 편인데, 단어가 품고
있던 원의미와는 다르거나 오히려 반대되는
것들을 던짐으로써 관람객이 제목이라는
단어에 빠져들지 않게 하는 편입니다. 마치 내
제목들이 급류에 휩쓸려 들어가서 회오리 물결에
흩어져버리는, 단어나 개념의 조각들이 그런
식으로 소용돌이 속으로 사라져버리는 것일 수
있도록 말입니다. 그렇기 때문에 제목을 정할 때
나의 독창성보다는, 가령 글 쓰는 사람에게 내
그림의 인상을 드러내는 단어를 몇 개 불러달라고
해서 그중에서 고르거나, 두툼한 사전을 뒤적거려
거기서 찾아내거나, 책을 읽다가 인상 깊은
것들을 메모해뒀다가 쓰기도 하고, 물리학이나
전문 과학 서적에서 찾기도 하고, 말 이어나가기
같은 놀이일 수도 있고, 반전적일 수도 있고,
결국은 존 케이지가 말했듯이 여러 재미있는
것들 가운데 내가 픽pick한다는 것, 편집한다는
것이 중요하다고 생각합니다. 독창성보다는 여러
가지 것 중에서 선택하는 편집, 그것이 내 세계의
풍경일 수가 있으니까요. 그러니까 제목이 그림과
관련해서 대단한 힌트를 주는, 그런 무게감은

없다고 생각하시면 됩니다. 또 관람객이 제목으로
던져진 단어에서 제각기 갖가지 풍성한 상상을
펼칠 수 있다면 좋겠지요. 관람객들이 작품을 볼
때, 제목들이 급류에 쓸려내려가며 잘게 부서져서
회오리 물결 속에 흩어져 사라지며 결국 작품
속으로 전이시키거나, 혹은 작품 속으로 건너갈
수 있게 한다면 더할 나위 없겠죠.

시에서도 제목이 작품을 지칭하는 기호로서만 기능하거나, 심지어 파울 첼란이나 E. E. 커밍스 같은 시인들은 제목 없는 시를 많이 쓰기도 했습니다.

그림에서도 한때 언타이틀, 무제라는 제목이 많이
성행했어요. 그러다가 그림에 텍스트라는 개념이
도입되면서 무제나 숫자에서 문학적인 제목을
많이 쓰기도 했습니다. 이건 좀 다른 얘기지만,
나는 작품을 할 때 공정이나 제작 과정에서
필요에 의해 기술적인 부분을 실행하는 사람이지,
공예가나 장인과는 다릅니다. 어떨 때, 작품이
어렵다고 생각되거나, 작품에 접근하기 까다로울
때, 자꾸만 테크니컬한 이유에 많은 비중을 두려
하는데, 물론 디지털한 질감을 아날로그적인
방식으로 그려내는 것에 여러 기술적인 집중과
방식이 필요한 것이 사실이지만, 기능이나
테크닉은 내가 미술을 대하는 데 있어서 부수적인
것일 따름이지 중요한 것이 아닙니다. 그쪽에
너무 많은 비중을 두고 내게 질문을 던져오는
경우가 종종 있는데, 그럴 경우 나로서는 내가
제대로 이해받지 못한다는 생각에 가끔 유쾌하지
못할 때가 있죠. 간단하게 하든, 엄청난 시간과
노력을 들여서 하든, 작가들에게는 방법론적인
문제이지 그것이 중요한 것은 아닙니다. 나는
마르셀 뒤샹의 노선에 가깝습니다. 장인적인
예술가보다는 연구가로서의 예술가가 나의
노선에 맞습니다. 그런다는 것이 얼마나 실물에

가깝게 묘사하느냐 같은 재현의 문제가 아니고
세계와 오브제를 다루는 아이디어의 문제, 즉
새로운 사고에 접근하는 것이니까요.

얘기가 조금 다른 쪽으로 흐르는데,
다시 제목에 관한 것으로 돌아와서,
〈풍경의 알고리듬〉〈네 번 접은
풍경〉〈감각의 요새〉〈회전타원체〉
같은 제목들은 다른 제목들과
비교했을 때 비중도 큰 것 같고,
질감이 좀 다릅니다. 그런 제목들은
어떻게 정하게 되었습니까?

그것들조차도 다른 제목들과 다를 바가 없습니다.
다만, 가령 〈네 번 접은 풍경〉은 중첩에 관한
것으로 한두 번 접을 때는 계산이 가능하겠지만,
네 번 접어 빛에 비춰보았을 때는 계산되지 않은
풍경이 들어올 수 있으니까요. 그런 느낌을
겨냥하긴 했어요. 어떤 개별 작품을 가리키는
세부적인 것이라기보다 굉장히 큰 어떤 거라고 할
수 있겠지요.

가령 〈풍경의 알고리듬〉의
경우에는 '풍경'이란 단어와
'알고리듬'이란 단어가 서로 굉장히
이질적이거든요.

극적인 대비를 노리긴 했어요. 하지만 그것에
의미를 두기보다는 그런 대비가 몰고 오는
연상적이고 상상적인 힘을 생각했으면 좋겠어요.

〈Spheriod〉 같은 경우는
회전타원체라고 번역했습니다만,
아주 전문적인 과학 용어라서
사전에도 잘 나오지 않는
단어던데, 이런 제목은 어떻게 짓게
되었습니까?

기하학적인 형태의 아이디어에 도움을 받기
위해서 전문 과학 서적을 눈에 띄는 대로
수집하는 편입니다. 그 책 안에서 도표라든가
설명 같은 걸 살피다가 거기 나오는 물리학이나
전문 과학 용어를 차용해서 쓰는 경우가 있는데,
바로 그런 경우였죠. 문제는 내가 그것을 어떤
경로로 선택했느냐보다 관람객이 어떤 재미를
느낄 수 있겠느냐는 게 더 중요한 것이겠죠.
급류의 소용돌이 속에 동글동글 물방울들이
산산이 부서지듯이 제목의 글자들도 휩쓸려
부서져 사라지고 어느새 작품 속에 건너가
있겠지요. 제목이란 그런 것 같아요.

연보

1953	서울 출생.
1978	홍익대학교 미술대학 서양화과 졸업.
1981	뉴욕 이주.

주요 개인전

2024	"Forme d'esprit", PERROTIN Seoul, 서울, 한국.
2022	감각의 요새, PKM 갤러리, 서울, 한국.
2017	네 번 접은 풍경, PKM 갤러리, 서울, 한국.
2013	주 일본 대한민국 대사관, 도쿄, 일본.
2012	Light+Right(Three Moons), PKM 트리니티 갤러리, 서울, 한국.
	Light+Right, The Armory Show, Piers 94, 뉴욕, 미국.
2011	Landscapic Algorithm(from Sacheon W.B.I.), KB 브릿지 Gallery, 사천, 한국.
2010	Landscapic Algorithm(Two Telescopes), 경기도미술관, 안산, 한국.
2008	Landscapic Algorithm, PKM 트리니티 갤러리, 서울, 한국.
2006	Landscapic Algorithm, KB타워, 서울, 한국.
2002	An Economy of Signs, Elga Wimmer PCC, 뉴욕, 미국.
1998	Project and Recede II, Elga Wimmer PCC, 뉴욕, 미국.
1997	Galerie àpert, 암스테르담, 네덜란드.
	Project and Recede II, 갤러리현대, 서울, 한국.
	Project and Recede II, 갤러리박, 서울, 한국.
1996	Douglas Udell Gallery, 에드먼턴, 캐나다.
	Douglas Udell Gallery, 밴쿠버, 캐나다.
	Project and Recede, Elga Wimmer PCC, 뉴욕, 미국.

1993	Minus and Plus, B4A Gallery, 뉴욕, 미국.
1986	Gallery International, 워싱턴 D.C., 미국.
	Marcel et Moi; II, Zone Gallery, 뉴욕, 미국.
1984	La MaMa La Galleria, 뉴욕, 미국.
1979	Komai Gallery, 도쿄, 일본.

주요 단체전

2023	"Kiaf SEOUL" COEX , 서울, 한국.
2022	상감—이질적인 것들의 어우러짐, 호림박물관 신사 분관, 서울, 한국.
2019	소장품 특별전: 균열 II—세상을 보는 눈/영원을 향한 시선, 국립현대미술관 과천, 과천, 한국.
2016	소장품 특별전: 단색畵와 조선 木가구, 홍익대학교 박물관, 서울, 한국.
2014	부산비엔날레 특별전: Voyage to Biennale—한국 현대미술 비엔날레 진출사 50년, 부산문화회관, 부산, 한국.
2013	Pavilion 0, Palazzo Donà, 베니스, 이탈리아.
2012	제3회 포즈난 메디에이션 비엔날레: THE UNKNOWN, 포즈난, 폴란드.
2011	웰컴 투 로비 갤러리, 경기도미술관, 안산, 한국.
	추상하라!, 국립현대미술관 덕수궁, 서울, 한국.
2009	The Armory Show, Piers 94, 뉴욕, 미국.
2008	제3회 세비야 국제 비엔날레: YOUniverse, Cantro Andaluz de Arte Contemporianeo, 세비야, 스페인.
	과학정신과 한국현대미술: Artists, What is Science for You?, KAIST 캠퍼스, 대전, 한국.
	KIAF 2008 특별전: 달의 정원, 코엑스 인도양홀, 서울, 한국.
	Art Basel, PKM 갤러리 부스, 바젤, 스위스.
	색다른 하나, 하나은행 본점, 서울, 한국.

2006	개관전: 현대미술로의 초대, 서울대학교미술관, 서울, 한국.
	Dragon Veins, Contemporary Art Museum University of South Florida, 플로리다, 미국.
2005	Black on White, Elga Wimmer PCC, 뉴욕, 미국.
2003	At the Crossroads, Gallery Korea, 뉴욕, 미국.
	Signs, Symbols & Codes, Elga Wimmer PCC, 뉴욕, 미국.
	Clear Intentions, The Rotunda Gallery, 뉴욕, 미국.
	Dreams and Reality: Korean American Contemporary Art, International Gallery, Smithsonian Institution, 워싱턴 D.C., 미국.
2002	신소장품 2001, 국립현대미술관 과천, 과천, 한국.
	Project 3(with Yun-fei Ji, Xu Bing, Rie Hachiyanagi), Elga Wimmer PCC, 뉴욕, 미국.
2001	한국현대미술해외전 한국예술 2001: 회화적 복흥, 국립현대미술관 과천, 과천, 한국.
	Mind and Scenery, M 갤러리, 대구, 한국.
2000	새천년의 지평전, 갤러리 현대, 서울, 한국.
1998	Art Frankfurt, Messe Frankfurt, 프랑크푸르트, 독일.
1997	Black and White, Todd Gallery, 런던, 영국.
1996	Sign Language, Polo Gallery, 뉴저지, 미국.
	5th Year Celebration, Elga Wimmer PCC, 뉴욕, 미국.
	19th Anniversary Benefit GALA/Art Auction, The New Museum of Contemporary Art, 뉴욕, 미국.
	Champions of Modernism: Art of Tomorrow/Art of Today, Castle Gallery, 뉴욕, 미국; Brevard Museum of Art and Science, 플로리다, 미국.
	95 Annual Summer Show, Elga Wimmer PCC, 뉴욕, 미국.
1995	Elga Wimmer at Art Chicago 95, Elga Wimmer PCC 부스, 시카고, 미국.

1994	Minimal: Optimal, Elga Wimmer PCC, 뉴욕, 미국.
	One Hundred Hearts Benefit Art Auction, The
	Contemporary, 뉴욕, 미국.
	Betrayal/Empowerment, Great Dodge Hall, Columbia
	University, 뉴욕, 미국.
1993	Drawing, B4A Gallery, 뉴욕, 미국.
1987	Artmix 87, Space 2B, 뉴욕, 미국.
1985	Sexy Provocative Just Plain Lewd, Torn Awning
	Gallery, 뉴욕, 미국.
	Personal History/Public Address, Minor Injury
	Gallery, 뉴욕, 미국.
	Marcel et Moi; I (Four Person Show with Performance),
	톤 어닝 갤러리, 뉴욕, 미국.
	Homeless at Home, Storefront Gallery, 뉴욕, 미국.
1983	Current Korean-American Sensibilities, Gallery
1981	Korea, 뉴욕, 미국.Korean Drawing Now,
	국립현대미술관, 서울, 한국; The Brooklyn Museum,
	뉴욕; Smithsonian Institution, 워싱턴 D.C., 미국.
	Today's Situation, 관훈미술관, 서울, 한국.
	제2회 대한민국무용제 무대미술상, 서울, 한국.
1980	한국판화드로잉대전, 국립현대미술관, 서울, 한국.
1979	제15회 상파울루 비엔날레, Muse de Arte, 상파울루,
	브라질.
	The Korean Artists, Tokiwa Gallery, 도쿄, 일본.
	7 Artists in Korea & Japan, Maki Gallery, 도쿄, 일본.
	7 Artists in Korea & Japan, 한국화랑, 서울, 한국.
	제5회 에꼴 드 서울, 국립현대미술관, 과천, 한국.
1978	제5회 한국미술대상전, 국립현대미술관, 과천, 한국.
	한국현대미술 20년의 동향전, 국립현대미술관, 과천,
	한국.
	제5회 홍익 판화 회전, 견지화랑, 서울, 한국.

	전북현대미술제, 전주, 한국.
1977	4인전, 태인화랑, 서울 한국.
	Facets of Contemporary Korean Art, Central Museum, 도쿄, 일본.
	Korean Contemporary Paintings, National Museum of History, 타이페이, 대만.
1976	3인전, 서울화랑, 서울, 한국.
1975	종횡전, 신문회관, 서울, 한국.
	대구현대미술제, 대구시민회관, 대구, 한국.
1974	퍼포먼스: Here/Now, 낙동강, 대구, 한국.
	제2회 앙데빵당전, 국립현대미술관, 과천, 한국.
	판화 10인전, 주한미국공보부, 서울, 한국.
1973	제1회 앙데빵당전, 국립현대미술관, 서울, 한국.

참고 문헌

대니얼 데닛, 『직관 펌프, 생각을 열다』, 노승영 옮김, 동아시아, 2015.

데이비드 실베스터, 『나는 왜 정육점의 고기가 아닌가?』, 주은정 옮김, 디자인하우스, 2015.

아연 클라인헤이런브링크, 『질 들뢰즈의 사변적 실재론』, 김효진 옮김, 갈무리, 2022.

안 소바냐르그, 『들뢰즈, 초월론적 경험론』, 성기현 옮김, 그린비, 2016.

안 소바냐르그, 『들뢰즈와 예술』, 이정하 옮김, 열화당, 2009.

이백, 『이백 시선집』, 신석초 편역, 서문당, 1975.

이진경, 『노마디즘 2』, 휴머니스트, 2002.

이찬웅, 『들뢰즈, 괴물의 사유』, 이학사, 2020.

질 들뢰즈, 『차이와 반복』, 김상환 옮김, 민음사, 2004.

질 들뢰즈, 『감각의 논리』, 하태환 옮김, 민음사, 1995.

질 들뢰즈·펠릭스 가타리, 『천 개의 고원』, 김재인 옮김, 새물결, 2001.

질 들뢰즈·펠릭스 가타리, 『안티 오이디푸스』, 김재인 옮김, 민음사, 2014.

피에르 클로소프스키, 『니체와 악순환』, 조성천 옮김, 그린비, 2009.

강수미, 「이상남의 '인공': 수직 수평의 인간 그림」, 『CULTURA』 2022년 5월호.

강승완, 「'디지털 지문'의 회화」, 『art in culture』 2022년 5월호.

리처드 바인, 「서구의 시각에서 바라본 이상남의 무언의 언어—이상남의 '돌출-후퇴 II'전」,
『SPACE』 1997년 3월호.

마이아 다미아노빅, 「Dreaming as Beautiful as Deadly」, 'Project and Recede II', Elga Wimmer
PCC, 1998.

박영택, 「길고 긴 여정으로서의 회화」, 『월간미술』 2010년 2월호.

배리 슈왑스키, 「평면 위에 숨쉬는 추상의 동심원」, 『월간미술』 2001년 11월호.

성완경, 「이상남의 아이콘 그림」, 『월간미술』 1996년 11월호.

신방흔, 「이상남의 작품에 대한 양자물리학적 접근—이상남 '돌출-후퇴 II'전」, 『SPACE』 1997년
3월호.

엄유나, 「투명한 감각을 위한 자기 경영: 이상남의 〈풍경의 알고리듬〉 연작 연구」,
한국미술비평세미나 주제발표, 2013.

우정아, 「왜, 기하학적 풍경인가?」, 『art in culture』 2012년 12월호.

이상남, 인터뷰, 『Art Asia Pacific』(Issue 35), 2002.

이상남, 「The Voice of a "Deconstructed" Artist」, 『New Observations』(Issue 117) 1998년 거울호.

이필, 「상징 도상으로 그려낸 무한성의 수용 공간」, 『미술평단』 1997년 가을호.

이화순, 「이상남 작가와의 일문일답」, 『시사뉴스』 통권 625호, 2022.

정신영, 「Sang Nam Lee, 풍경의 알고리듬」, 『월간미술』 2006년 4월호.

정신영, 「회화, '말'이 필요 없는 무대」, 『art in culture』 2017년 4월호.

정준모, 「무의미하기에 유의미한, 그리되 안 그린 듯한」, 『신동아』 2008년 4월호.

금누리, 안상수, 문지숙과의 대담, 「이상남 SANG NAM LEE」, 『보고서\보고서』 1997년 2월 12일.

「영원한 청년 작가, 서양화가 이상남님」, 〈영삼성〉, 2010년 11월 10일.

정재숙, 「회화여, 건축을 이겨내고 일어나라」, 『문화나루』, 2010년 5월 29일.

곽아람, 「칼날 같은 선, 당신의 시선을 찌르다」, 조선일보 2012년 8월 21일 자.

권근영, 「이미지 씹고 또 씹어 회화의 매력 재구성」, 중앙일보 2008년 4월 3일 자.

김수혜, 「"나는 오로지 그리기 위해 산다"」, 조선일보 2008년 4월 15일 자.

켄 존슨, 「Art Guide」, 뉴욕타임스, 1998년 2월.

페페 카멜, 「Art in Review February」, 뉴욕타임스, 1996년 2월.

그리되, 그리지 않은 것 같은,
―시인 채호기가 감응해온 화가 이상남의 작품세계
ⓒ 채호기 2024

초판 1쇄 인쇄 2024년 2월 13일
초판 1쇄 발행 2024년 2월 20일

지은이 채호기
펴낸이 김민정
책임편집 김동휘 편집 유성원 권현승 유정서
디자인 김마리
저작권 박지영 형소진 최은진 서연주 오서영
마케팅 정민호 박치우 한민아 이민경 박진희 정유선 황승현
브랜딩 함유지 함근아 고보미 박민재 김희숙 박다솔 조다현 정승민 배진성
제작 강신은 김동욱 이순호
제작처 한영문화사(인쇄) 신안문화사(제본)

펴낸곳 (주)난다
출판등록 2016년 8월 25일 제406-2016-000108호
주소 10881 경기도 파주시 회동길 210
전자우편 nandatoogo@gmail.com
페이스북 @nandaisart ㅣ 인스타그램 @nandaisart
문의전화 031-955-8875(편집) 031-955-2689(마케팅) 031-955-8855(팩스)

ISBN 979-11-91859-78-2 03600